展示空间
设计

廖夏妍　编著

清华大学出版社

北京

内容简介

本书是一本专门介绍展示空间设计相关知识的学习工具书，全书共7章，主要包括展示空间设计基础入门、空间色彩搭配和照明装饰设计、空间布局与分隔及陈列规划设计、展具造型设计和行业典型赏析5个部分。本书主体内容采用"基础理论+案例鉴赏"的方式讲解，书中提供了类型丰富的展示空间设计案例，如商业展示空间设计、展览会展示设计、文化空间展示设计和户外活动展示设计等。图文搭配的内容编排方式能帮助读者更好地理解现代展示空间的设计知识，并将其应用于实践中。

本书适合想要学习空间设计、创意设计的读者作为入门级教材，也可以作为大中专院校设计类相关专业的教材或艺术设计培训机构的教学用书。同时，本书还可以作为建筑设计师、室内设计师、空间设计师、展陈设计师的岗前培训、扩展阅读、案例培训、实战设计的参考用书。

图书在版编目 (CIP) 数据

展示空间设计 / 廖夏妍编著 . —北京：清华大学出版社，2022.6
ISBN 978-7-302-60741-0

Ⅰ . ①展… Ⅱ . ①廖… Ⅲ . ①陈列设计 Ⅳ . ① J525.2

中国版本图书馆 CIP 数据核字（2022）第 075907 号

责任编辑： 李玉萍
封面设计： 王晓武
责任校对： 张彦彬
责任印制： 宋　林

出版发行： 清华大学出版社

网　　　址：http://www.tup.com.cn，http://www.wqbook.com
地　　　址：北京清华大学学研大厦 A 座　　　邮　　编：100084
社 总 机：010-83470000　　　邮　　购：010-62786544
投稿与读者服务：010-62776969，c-service@tup.tsinghua.edu.cn
质 量 反 馈：010-62772015，zhiliang@tup.tsinghua.edu.cn

印 装 者： 三河市铭诚印务有限公司
经　　销： 全国新华书店
开　　本： 185mm×260mm　　**印　张：** 13.5　　**字　数：** 216 千字
版　　次： 2022 年 8 月第 1 版　　**印　次：** 2022 年 8 月第 1 次印刷
定　　价： 69.80 元

产品编号：090637-01

PREFACE
前言

○ 编写原因

　　展示空间是人、物品、环境相结合的动态空间，空间的展示设计效果直接影响着视觉传达和沟通功效。要利用展示空间实现商品行销、商贸合作以及文化传播的目标，需要设计师结合展示空间设计相关知识，设计出符合主题和功能要求的展示空间，并运用一定的技巧提高展示效果。

○ 本书内容

　　本书共7章，从展示空间设计基础入门、空间色彩搭配和照明装饰设计、空间布局与分隔及陈列规划设计、展具造型设计和行业典型赏析这几个方面讲解展示了空间设计的相关知识。各部分的具体内容如下表所示。

部分	章节	内容
基础入门知识	第1章	该部分是对展示空间设计知识的基本介绍，包括展示设计基本内容、展示设计形式法则和展示空间设计新趋势等内容
色彩搭配和照明装饰设计	第2~3章	该部分从空间色彩搭配和照明装饰设计两方面来介绍展示设计的基本要素，通过了解相应的设计规范，设计出满足人们视觉功能和审美要求的展示空间
布局与分隔及陈列规划设计	第4~5章	该部分主要介绍了空间布局设计和展品陈列设计两方面内容，涉及空间功能分区、隔断设计和展品陈列等内容，让设计师了解如何合理划分区域、陈列展品
展具造型设计	第6章	该部分主要介绍展示空间中所用的各类展具，如展柜、展架、展板以及装饰性道具等，展示道具的设计关系着展陈的最终效果，设计师要充分认识各类展具的特性
行业典型赏析	第7章	该部分是展示空间设计的赏析部分，精选了不同类型的展示空间案例，包括商业展示空间、展览展示空间、文化展示空间和橱窗展示空间等

○ 怎么学习

○ 内容上——实用为主，涉及面广

本书以展示空间设计要素为切入点，系统全面地讲解了展示空间色彩设计、照明设计、分隔设计、陈列设计和创意赏析等内容，使读者能全面清晰地了解展示空间设计的基本思路和方法，在学习基础知识的同时又能借鉴出色的设计案例，提升实际应用能力。

○ 结构上——版块设计，案例丰富

本书特别注重版块化的编排形式，每个版块的内容均有案例配图展示和设计解析，配图紧跟现代展示空间设计潮流，涉及服饰、餐饮、专卖店以及展会等类型的展示空间。对案例进行分析时，从思路赏析、配色赏析、设计思考等角度解析了案例的精彩之处，让读者能从中学到展示表达的技巧，更好地运用空间语言提升展示效果。

○ 视觉上——配图精美，阅读轻松

本书无论是案例配图还是欣赏配图都为精选的优秀作品，具有不同的色彩风格和个性主题。每种类型的案例都值得读者欣赏和思考，让读者通过学习各类优秀的案例，树立起良好的审美观，提升空间设计的表现力。

○ 读者对象

本书主要定位于以展示空间设计为主的从业人员，特别适合零基础的空间设计师、展览设计师阅读，同时也适合会展策划、艺术设计专业的学生以及想要从事展示空间设计相关工作的人士阅读和学习。

○ 本书服务

本书额外附赠了丰富的学习资源，包括本书配套课件、相关图书参考课件、相关软件自学视频，以及海量图片素材等。本书赠送的资源均以二维码形式提供，读者可以使用手机扫描右方的二维码下载使用。由于编者经验有限，加之时间仓促，书中难免会有疏漏和不足，恳请专家和读者不吝赐教。

编　者

2022年3月

CONTENTS 目录

第1章 展示空间设计基础入门

1.1 认识展示空间2
 1.1.1 展示空间的功能3
 1.1.2 展示空间的分类5
 1.1.3 展示空间的特征7

1.2 展示设计的基本内容9
 1.2.1 展示设计的空间形态10
 1.2.2 展示空间的设计原则12
 1.2.3 空间设计的用户思维14

1.3 展示设计的形式法则15
 1.3.1 反复与渐变16
 1.3.2 对称与均衡17
 1.3.3 对比与调和18
 1.3.4 比例与尺度19

1.4 展示空间设计新趋势20
 1.4.1 平衡美学与功能性21
 1.4.2 动态化互动展示22
 1.4.3 "云"上看展览23

第2章 空间色彩搭配设计

2.1 色彩的空间搭配常识26
 2.1.1 展示空间的色彩构成27
 2.1.2 色彩搭配的5个要素29
 2.1.3 色彩的心理效应30
 2.1.4 色彩运用的三大要点32

2.2 基本色彩的运用34
 2.2.1 橙色35
 2.2.2 黄色37
 2.2.3 红色39
 2.2.4 绿色41
 2.2.5 蓝色43

 2.2.6 紫色45
 2.2.7 灰、白、黑47

2.3 色彩的空间搭配手法49
 2.3.1 运用企业标准色50
 2.3.2 同类色搭配51
 2.3.3 邻近色搭配52
 2.3.4 对比色搭配53

2.4 点亮空间的搭配技巧54
 2.4.1 空间配色有主次55
 2.4.2 在统一中求变化56

第3章　灯光照明装饰设计

3.1　照明设计基础理论.................58

　3.1.1　照明的重要作用.................59

　3.1.2　照度、光色和显色性.............60

3.2　照明对空间的影响.................63

　3.2.1　照明与色彩的关系.............64

　3.2.2　照明设计基本原则.............64

　3.2.3　灯光设计的要点.................66

3.3　展示空间照明方式.................67

3.3.1　照亮空间的基础照明.............68

3.3.2　照亮结构的局部照明.............70

3.3.3　富有变化的装饰照明.............72

3.3.4　组合式的混合照明.................74

3.4　多样化照明设计手法.............76

3.4.1　利用自然采光.................77

3.4.2　放大视觉空间.................79

3.4.3　让视觉感觉更舒适.................81

第4章　空间布局与分隔设计

4.1　展示空间功能分区.................84

　4.1.1　外围空间.................85

　4.1.2　入口接待区.................87

　4.1.3　内部公共活动空间.................89

　4.1.4　陈列展示区.................91

　4.1.5　交流洽谈区.................93

4.2　空间区域布局方式.................95

　4.2.1　方正布局，功能合理.............96

　4.2.2　弧形布局，动线清晰.............97

4.2.3　对称布局，均衡稳定.............98

4.3　灵活运用空间分隔.................99

4.3.1　视线阻断式遮挡.................100

4.3.2　可视不可通的隔断.............101

4.3.3　通透式分隔.................102

4.4　用分隔增加空间的多样性.....103

4.4.1　玻璃隔断带来通透感.............104

4.4.2　隐形隔断增加整体感.............105

4.4.3　植物景观营造风景线.............106

第5章　展品陈列规划设计

5.1　展陈设计的正确方式.............108

　5.1.1　陈列中的点线面.................109

　5.1.2　陈列展示四大原则.............110

5.2　展品陈列的八大方式.............113

5.2.1　线型路线陈列法.................114

5.2.2　中心成组陈列法.................116

5.2.3 悬吊陈列法......................118

5.2.4 分层陈列法......................120

5.2.5 配套陈列法......................122

5.2.6 突出重点陈列法..............124

5.2.7 分类陈列法......................126

5.2.8 量感陈列法......................128

5.3 打造陈列风格特色.............130

5.3.1 简约时尚风格.....................131

5.3.2 怀旧复古风格.....................132

5.3.3 节日庆典风格.....................133

5.3.4 温馨文艺风格.....................134

第6章 展示道具造型设计

6.1 认识展示道具.....................136

6.1.1 展示道具的重要性..............137

6.1.2 道具运用的要求..................138

6.1.3 展示道具的设计原则............141

6.1.4 道具设计注意事项..............143

6.2 展示道具的应用.................145

6.2.1 展板....................................146

6.2.2 展架....................................148

6.2.3 展台....................................150

6.2.4 展柜....................................152

6.2.5 装饰展具............................154

6.2.6 其他辅助道具......................156

6.3 展示道具造型手法..............158

6.3.1 几何造型法..........................159

6.3.2 模仿造型法..........................160

6.3.3 场景造型法..........................161

6.3.4 产品造型法..........................162

6.4 提高道具的视觉营销力........163

6.4.1 融入趣味性元素..................164

6.4.2 用色彩提升视觉效果............165

6.4.3 为展示加点创意..................166

第7章 展示空间设计赏析

7.1 商业展示空间设计..............168

7.1.1 服饰鞋包展示设计.............169

7.1.2 餐饮美食展示设计.............171

7.1.3 生活家居展示设计.............173

7.1.4 零售空间展示设计.............175

【深度解析】商场美食广场展示设计 177

7.2 展览展示空间设计..............180

7.2.1 展览会展示设计..................181

7.2.2 中小型展台展示设计...........183

7.2.3 文化空间展示设计.............185

【深度解析】装饰材料展示设计.......187

7.3 活动庆典展示设计190

7.3.1 发布会活动展示设计191

7.3.2 户外互动展示设计193

【深度解析】户外活动展示设计195

7.4 橱窗展示空间设计198

7.4.1 服饰鞋包类橱窗设计199

7.4.2 珠宝首饰橱窗设计201

7.4.3 专题式橱窗设计203

【深度解析】创意橱窗设计205

第 1 章

展示空间设计基础入门

学习目标

展示空间设计与人们的生活联系紧密，与空间环境息息相关，空间设计涉及商超、展览会、博物馆等室内外环境。那么，展示空间的设计又有哪些特点和设计原则呢？本章就一起来认识什么是展示空间以及其设计的形式法则。

赏析要点

展示空间的功能
展示空间的分类
展示空间的特征
展示设计的空间形态
展示空间的设计原则
空间设计的用户思维
反复与渐变
对称与均衡
动态化互动展示
"云"上看展览

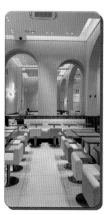
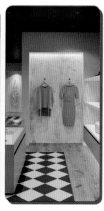
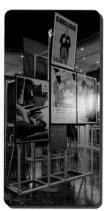

1.1 认识展示空间

　　人们在逛专卖店、看展览会的过程中，都是在与展示空间进行交流互动。展示空间能将人、物和环境三者联系起来，通过合理的空间规划为人们提供良好的信息沟通和互动参与渠道。展示空间由空间和时间两大要素构成，时间和空间的限定也赋予了展示空间更加独特的使用意义。

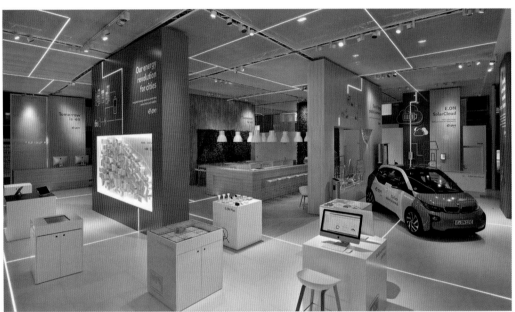

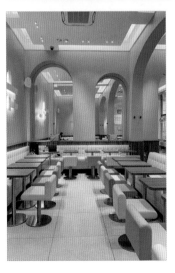

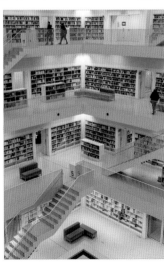

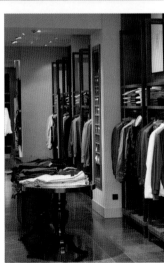

1.1.1 展示空间的功能

完整的展示空间是一个综合性的空间，是由多个区域构成的，每一个空间区域都具有明确的功能要求。在进行空间规划时，应考虑实际的功能要求。展示空间主要有以下几项功能。

1. 展示陈列功能

突出展陈品，有效传达展品信息是展示空间设计的主要目的，因此展示陈列也成为展示空间最主要的功能之一。下图是鞋包专卖店的陈列区，该空间是店铺的核心区域，展示了当季的新品和爆款，具有吸引消费者进店、突出鞋包的作用。

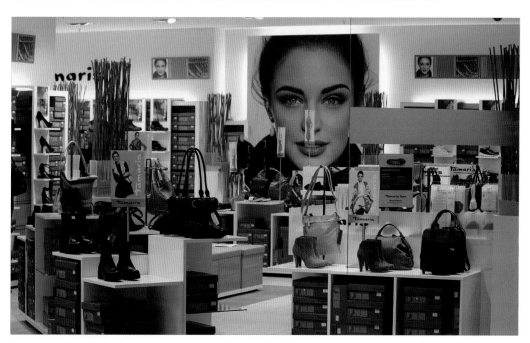

2. 交流互动功能

展示空间并不是一个静止的空间，它是可供人们进行互动交流的空间，这种交流体现在人与人、人与物的互动上。如很多博物馆都设有可交互的多媒体触摸屏，既能让参展人了解展品信息，又能实现人机互动体验。而部分展览会则会设计专门的交流洽谈区，让有合作意向的参展者能与企业进行深入的洽谈。下图所示为旅游贸易展览会中的洽谈空间。

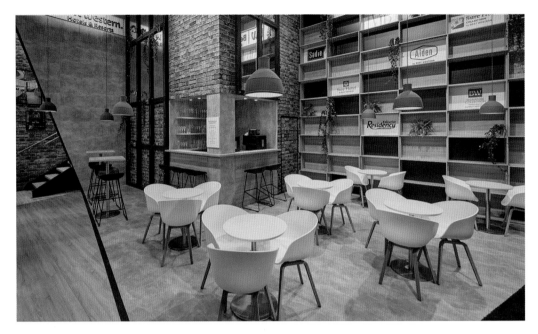

3. 贸易销售功能

　　商业展示具有产品销售交易的需求，基于这种需求，展示空间也具有贸易销售的功能。商业展示中柜台交易区、货架陈列区以及店员服务区都具有促进销售的作用。下图中专卖店的柜台交易区紧邻货架陈列区，消费者可在选购好商品后及时付款离开。

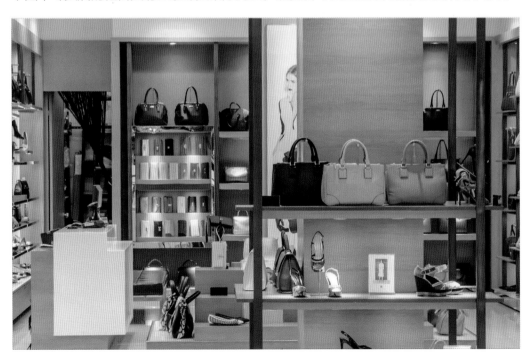

4. 等候休息功能

在顾客进行参观购物的过程中，还有等候、休息等需求，这时展示空间就应提供让顾客休息驻足的场所。商场、专卖店中设立的休闲区就具有让购物者短暂休息的功能。

5. 其他协助性功能

除以上几项功能外，展示空间还有其他协助性功能，如人员接待、展品储藏、参观分流和工作人员使用等功能。在实践中，根据展示主题的不同，展示空间的功能设计定位也会不同。

1.1.2 展示空间的分类

按照展示空间的功能用途进行划分，可将展示空间分为展示信息空间、公共活动空间和展示辅助空间3大类。

◆ **展示信息空间**：展示信息空间主要用于陈列展品、传递展览信息，是展览展示的主体空间。展示信息的传递很大程度上取决于展示信息空间的设计，展示的形态和展品的陈列方式都会影响参观者的体验。下图所示为专卖店的商品展示形态。

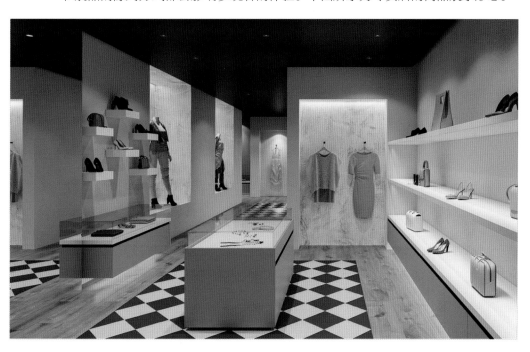

◆ **公共活动空间**：主要用于参观者进出和休闲交谈时使用，由通道走廊、休息区域和停留场所等空间组成。公共活动空间一般要有足够的面积，以方便人群流动。下图所示为参展通道，可以看出通道足够宽敞，能让参展者有足够的活动空间。

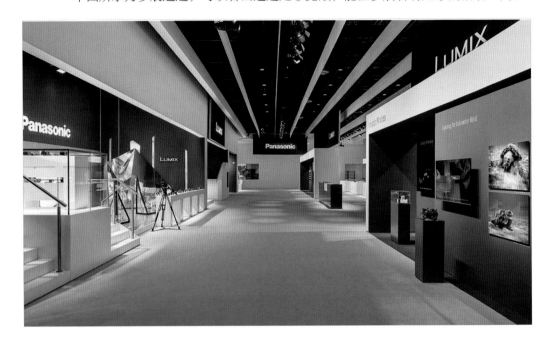

◆ **展示辅助空间**：展示辅助空间主要为展示信息空间和公共活动空间服务，一般包括接待空间、维修空间、储藏空间以及工作空间等。如服装专卖店中的更衣室，展览会、景点的咨询中心等。下图所示的展台设计涵盖了咨询台、洽谈区和饮水区等空间。

1.1.3　展示空间的特征

展示空间具有营销、休闲及传播等多种功能，它体现了一种空间组合关系，具有如下几大特征。

1. 多样性

多样性是展示空间的一大特征，展示主题、展品种类、展示方式的不同都会影响展示的形式，比如专卖店和博览会的展示形式就有很大的差异。展示空间的多样性还体现在灵活多变的组合形式上，即使同一类型的展示空间，在空间设计和意境营造上也会不同。以餐厅为例，风格定位不同，空间的视觉营造也会产品明显的差异。如下两图所示为不同风格的餐厅设计作品。

2. 实用性

展示空间是为某种功能服务而设计的，因此展示空间具有很强的实用性。优秀的展示空间要能够满足主要功能的使用需求，如餐厅——就餐功能、博物馆——展品导览、通道——人员流动等。如下两图所示为售楼部的沙盘区和洽谈区，这种区域能满足房屋销售洽谈的各种需求。

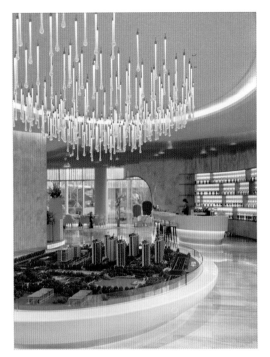
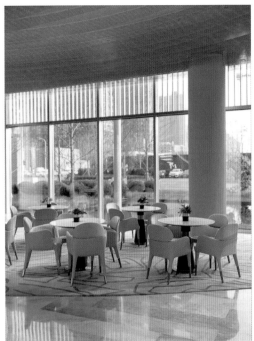

3. 艺术性

展示空间从外观到内容的设计都具有艺术性特征，色彩、线条、灯光以及家具等元素的搭配组合可以为展示空间营造出具有不同艺术特征的视觉美感。下图所示为酒店大厅设计作品，整体形象大气高端，体现了酒店应有的气质和格调。

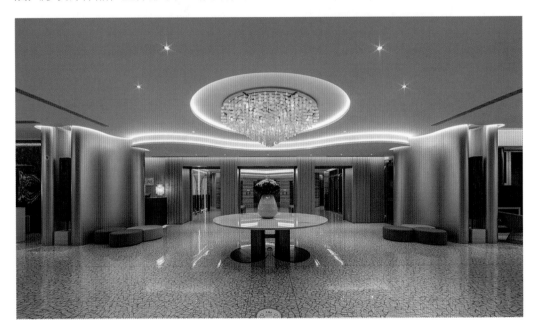

1.2　展示设计的基本内容

　　如果把空间看作一种视觉载体，那么也可以将展示设计理解为对空间的一种包装设计。展示设计涵盖的范围很广，其设计表现融入了建筑、环境艺术、美学设计和视觉传达设计等学科门类，由此可见展示设计的综合性和复杂性。其强调局部到整体的设计关系，小到橱窗、展柜、照明等细节设计，大到博览会、博物馆的结构设计。

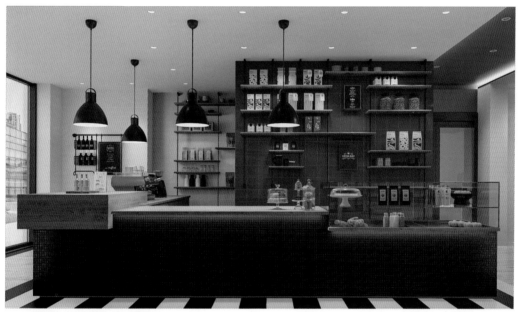

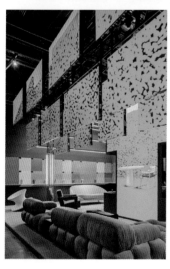
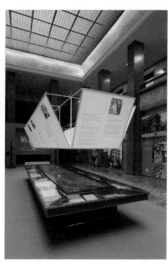
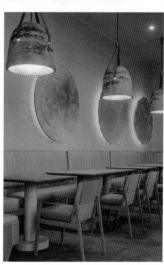

1.2.1 展示设计的空间形态

展示空间是参展人员活动的区域，也是展览展示的舞台。展示设计的空间形态可分为开放型、封闭型和综合型三类。

1. 开放型

开放型即指开放的展示空间，这类空间的展示设计需要考虑周边环境元素，比如很多庆典活动展台、零售促销宣传展台和休闲洽谈空间就常搭建在户外。开放型空间没有围合感，设计的灵活性很强，可以借助户外景观造景，营造舒适自得的空间氛围。下图所示为户外休闲洽谈空间，休闲桌椅置于大自然中，与山景相融，能够让人们在轻松舒适的环境中洽谈。

2. 封闭型

大多数商业展示空间都是封闭型空间形态，封闭型空间在视觉和听觉上具有很强的隔绝性，是相对舒适安静的环境空间。封闭型空间强调室内环境的整体布局，设计师需要在有限的空间内合理布局才能保证空间的利用率。下图所示为图书馆展览空间设计作品，其空间形态就是封闭型空间。

3. 综合型

综合型空间又被称为复合型空间，兼具多种体验功能，如大型商城就是典型的综合型空间，由户外景观空间、室内商业空间构成。室内空间中的商城、超市、专卖店多为封闭或半封闭形态，休闲娱乐区则是相对开放的空间，空间形态丰富多样。

场地面积的大小决定了综合型空间的规模，大型的综合型空间会划分成多个不同的功能区，如餐饮区、购物区和娱乐区等。下图所示为大型商场的户外休闲区和室内购物区。

1.2.2 展示空间的设计原则

展示空间是具有流动性的动态空间，因此展示空间设计与平面设计有很大的不同，在设计时要遵循一定的设计原则。

1. 节奏性原则

在参观展示空间的过程中，参观者始终处于运动的状态，如从A点走到B点。为了让参观者获得良好的空间体验，展示空间的路线设计就要遵循节奏性原则，让参观者的行进路线既流畅又有连贯性，明显地感受到空间层次上的变化。

有节奏感的展示空间可以有逻辑性地传播展示信息，避免过多地让参观者走重复路线。下图所示为博物馆展览空间的规划设计图，从中可以看出该展览空间路线方向具有很强的连贯性，是清晰有序的，不会让参观者晕头转向。

2. 人性化原则

展示空间的视觉传达对象是人，这就要求展示空间设计必须遵循人性化的设计原则。展示空间设计的人性化原则可以体现在多个方面，如设置休息座椅，让参观者能有停留休息的区域；参观空间四面通畅，以免发生拥堵，还包括让参观者从不同角

度观赏展品等。总之，人性化原则要求展示设计必须满足空间服务的需求，使参观者能够舒适流畅地在空间内进行活动。下图所示的展览空间通道宽敞通畅、色彩光线柔和，能够让参观者在参观过程中保持舒适愉悦的心情。

3. 安全性原则

展示空间设计必须考虑参观空间的安全性，并且制定相应的安全防范措施，如果不能保证整个空间的安全性，就可能导致各种意外事故的发生，如火灾、踩踏等。在展示活动中使用的设备、材料以及搭建的展架都要确保安全性，下面两图所示的空间均为双层展台，楼梯作为连接上下的通道，必须保证其稳定性和安全性。

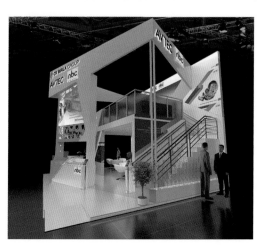
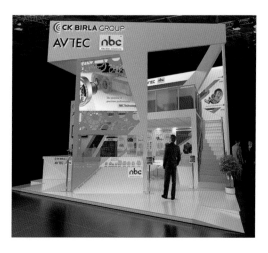

1.2.3 空间设计的用户思维

展示空间的设计要具有用户思维，以给参观者良好的用户体验。用户思维也是人性化原则的一种体现，那么在展示空间设计中如何发挥用户思维呢？具体要做到以下几点。

◆ **用户视角出发**：从参观者的视角出发进行设计，考虑如何通过空间设计来实现良好的展示效果。

◆ **强化情境体验**：在空间设计中要注重参观者的情境化体验，使展示设计的空间场景能够给参观者的心理上带来如身临其境般的感受。在部分展示空间中可以看到3D墙、实物模型装置、全息投影等布景的运用，这些空间布景都能烘托展示主题，带给参观者情境化体验。

◆ **满足用户需求**：在进行展示空间设计时，要针对用户的需求选择设计方式。漠视用户需求的设计作品往往无法给参观者带来良好的空间体验，也可能出现空间浪费、路线重复、安全性得不到保障等问题。

下图所示为商超的生鲜区，设计师在设计上运用了用户思维，在空间区域内安排了多条通道，采用环顾型动线，方便购物者多角度地环视商品；货品陈列整齐有序，方便消费者选购。

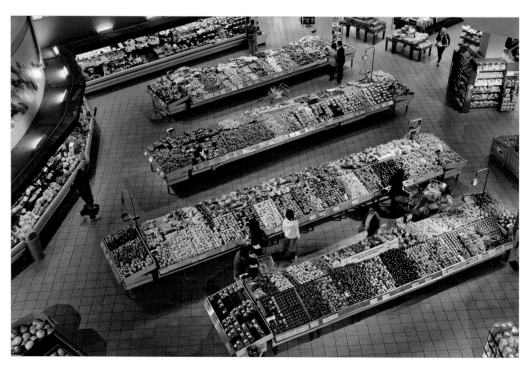

1.3　展示设计的形式法则

　　展示空间设计作为一种设计的表现形式，也具有一定的形式法则。具体而言，展示空间设计有四大形式法则，包括反复与渐变、对称与均衡、对比与调和以及比例与尺度。这四大形式法则能够为展示空间设计提供设计指导，让展示设计在视觉上符合大众的普遍审美。

1.3.1 反复与渐变

　　反复与渐变体现了一种重复与变化的形式美法则。在展示设计中，物品的陈列设计就常采用反复形式法则，通过有规律地陈列布置赋予展品某种节奏和韵律感。但反复运用得太多也会让参观者的视觉产生疲劳感，这时就需要通过渐变来寻求变化，从而避免展示空间设计单调乏味。

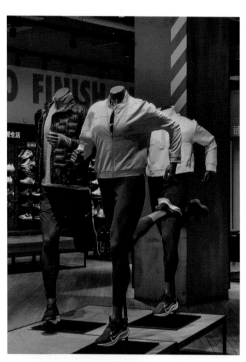

○ **思路赏析**

这是运动品牌专卖店的模特陈列区，该作品在设计上遵循了反复与渐变的形式法则。模特以"三角形"站位摆放在店铺中，在服装和动作上可以给人一种一定的变化感。

○ **配色赏析**

模特服装有黑色、灰色和橙色3种色彩，在黑灰色的衬托下使橙色不仅吸睛，还为画面带来了活力感。

	CMYK	RGB
	73,73,90,54	54,45,28
	33,32,22,0	184,174,183
	48,53,67,1	154,125,91
	30,100,100,0	197,1,2

○ **设计思考**

反复形式法则可以发挥秩序重复陈列的优势，让展品具有连贯性，便于记忆和识别，渐变形式法则可以打破重复的枯燥感。

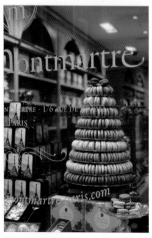

○ **同类赏析**

◀ 多件商品按照金字塔递减规律摆放在橱窗中，商品在展示上具有很强的节奏感和韵律感，色彩上的变化也让商品别具吸引力。

牙科诊所运用了多个陶瓷圆盘来设 ▶
计背景墙，以蜂窝式簇状结构排列，背景造型呈现出密集且大小均匀的特点，陶瓷材质如牙齿一样还能营造出动态的光线反射效果。

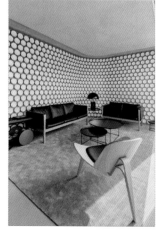

	CMYK	RGB
	50,73,100,16	138,80,30
	43,33,17,0	160,166,190
	17,82,47,0	219,77,101
	11,32,59,0	237,189,115

	CMYK	RGB
	27,27,22,0	197,187,188
	16,15,15,0	221,216,213
	12,37,43,0	231,178,144
	90,87,81,73	11,10,16

1.3.2　对称与均衡

　　对称可分为左右、上下和斜向对称，对称分布的事物能带来统一和谐的美感，现实中，很多建筑景观都具有对称美。对称形式法则也可以用于展示空间设计，它可以让空间设计具有庄重、安静之感。均衡是指在展示空间设计中追求静态或动态的平衡，通过巧妙的空间设计来让展示空间具有稳定感，而不至于一头重一头轻。

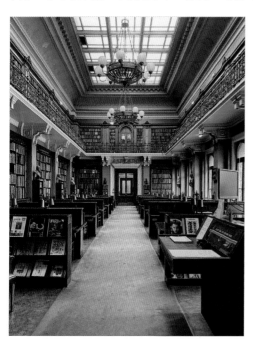

○ 思路赏析

阅览室设计作品沿中轴线左右布局，空间造型上具有对称美，但其中物品的布置并不完全对称，这种设计既有平衡感，又具有一定的动态感。

○ 配色赏析

装饰主色调是典雅的棕色和米黄色，整体风格高贵、优雅。

	CMYK	RGB
	22,26,32,0	210,192,172
	58,90,97,50	84,30,20
	52,55,75,3	144,119,79
	11,18,24,0	232,215,195

○ 设计思考

在展示空间设计中，对称与均衡运用得比较多，这种设计方式可使展示空间显得更加匀称整齐，营造空间秩序感。但要把握好度，过多使用也会带来呆板之感。

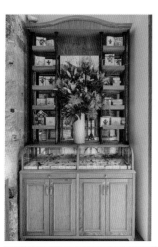

○ 同类赏析

◀糖果零售店的木质展柜具有很强的对称性，糖果和花束则成为展柜的装饰品，简单的对称结构和装饰搭配给人一种纯净和谐的感觉。

酒柜造型为对称式结构，造型上没▶有过多的装饰性线条，整体显得大气庄重。这样的结构可以让酒的摆放更整齐划一，在视觉上给人一种平衡稳定的感觉。

	CMYK	RGB
	13,39,43,0	231,194,150
	10,16,20,0	235,219,204
	8,5,9,0	239,240,235
	14,93,57,0	224,39,80

	CMYK	RGB
	58,77,86,34	101,60,42
	41,80,100,5	167,78,34
	48,76,90,13	144,79,47
	40,53,63,0	173,130,98

1.3.3 对比与调和

　　对比是指将有明显差异的景物放在一起。在空间造型艺术上，对比可以营造视觉冲击力和艺术感染力，对比包括色彩、形状和大小等方面的对比。调和可以理解为协调，是指让展示空间中的构成要素相互协调，使之能够带来舒适感。调和可以通过灯光控制、装饰搭配等来实现，比如用装饰物来烘托展品，从而突出展品形象。

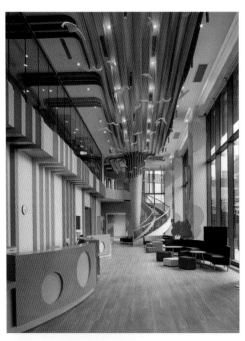

○ **思路赏析**

空间环境中的色彩丰富活泼，色彩之间互相对比烘托，在视觉上增强了空间的层次感，多个区域的色彩相互呼应，配色协调统一。

○ **配色赏析**

该展示空间大量运用了橙色、黄色和绿色等明快的色彩，这些色彩既不会让空间显得狭小压抑，又营造了愉悦欢乐的氛围。

	CMYK		RGB	
	11,45,77,0		235,162,67	
	14,27,80,0		234,194,63	
	21,86,71,0		211,67,37	
	38,27,85,0		182,176,62	

○ **设计思考**

空间上的对比常常会运用具有冲击感的配色来实现，但所使用的色彩也要与展示主题、整体环境相协调。

○ **同类赏析**

◀这个石材产品的展示空间将彩绘玻璃与产品创意地结合起来，在色彩和材质上形成鲜明的对比，打造了一个绚丽又有趣的空间。

咖啡厅的餐饮空间在两种不同软装▶的布置上形成对比，这样的对比可以将一个开敞空间划分为两个风格不同的独立空间，同时也可以让空间更具活力。

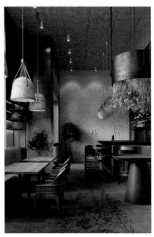

	CMYK	RGB	
	19,37,57,0	218,173,116	
	55,71,90,21	121,78,46	
	85,82,29,0	68,68,128	
	52,76,63,9	139,80,82	

	CMYK	RGB	
	38,38,39,0	173,159,148	
	83,67,71,35	47,66,62	
	14,21,22,0	225,207,195	
	5,4,4,0	244,244,244	

1.3.4 比例与尺度

在展示空间中，物体的高度、宽度和大小都要讲究一定的比例，恰当的比例关系可以打造优美的造型形态，让空间结构更加和谐。设计中常说的黄金分割，就是一种能够展现美感的比例关系，在绘画、摄影以及产品设计中都广泛运用。尺度是一种度量标准，一般可用人的主观感受来衡量展示空间构成要素的比例尺度是否协调。

○ 思路赏析

牌匾是店铺的招牌，尺寸大小要根据悬挂的位置、文字内容多少来确定。该牌匾为侧翼招牌，用于呈现店铺logo，尺寸为方形，主要用于吸引两侧行人的视线。

○ 配色赏析

牌匾的配色为米色+古铜色，古铜色是比金色更柔和的色彩，能营造柔和和温馨的美感。

	CMYK 8,8,12,0	RGB 255,241,228
	CMYK 53,65,89,12	RGB 134,95,52
	CMYK 17,14,16,0	RGB 219,216,211
	CMYK 45,44,96,0	RGB 164,142,41

○ 设计思考

在展示空间设计中，设计师需要处理好多种构成元素的比例和尺度关系，如展品与装饰品、人与环境、空间与建筑等。

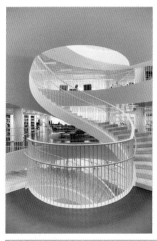

○ 同类赏析

◀室内的楼梯被设计成螺旋形，旋转式的楼梯能够节省空间，该楼梯的比例和尺度适中，在造型上具有曲线美。

右图是一个商业综合体的水景景观▶设计作品，该水景景观名为"雨丝水帘"，高达26米的垂直高度从商场顶部延伸至负一楼，带来了令人震撼的视觉效果。

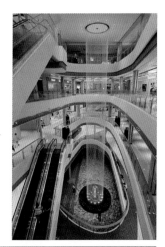

	CMYK 49,48,51,0	RGB 149,133,120
	CMYK 35,25,23,0	RGB 178,183,187
	CMYK 37,54,72,0	RGB 179,131,82
	CMYK 3,2,1,0	RGB 248,249,251

	CMYK 42,27,8,0	RGB 163,178,211
	CMYK 60,32,8,0	RGB 115,159,208
	CMYK 72,74,77,47	RGB 63,50,44
	CMYK 48,51,61,0	RGB 153,129,103

1.4 展示空间设计新趋势

　　随着社会的快速发展，展示空间的设计表现形式也在不断地革新变化，新兴的技术手段赋予了展示空间新的参展方式和展示形式。那么，现代展示空间设计呈现出了哪些新特点和趋势呢？现代展示空间在展示形式上更具有多样化，也更注重人与空间环境的互动性。此外，多媒体技术也被运用于空间设计中。

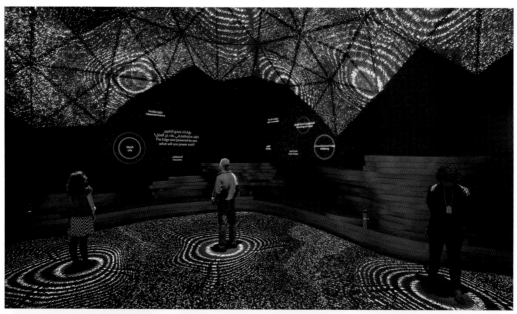

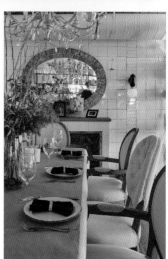

1.4.1 平衡美学与功能性

现代展示空间不仅注重空间的功能性，更强调空间设计的美学性，平衡美学与功能性是现代展示空间设计的一大趋势。

下图是某复合材料公司博览会展台的设计作品。该展台融入了街头艺术元素，从远处看，展台的几何框架造型和平面设计海报颇为引人注目。在区域划分上，该展台同时规划了咨询台、洽谈区和材料储藏室，能够满足参展人员简短咨询和深入洽谈的需求，美学和功能性都得到了体现。

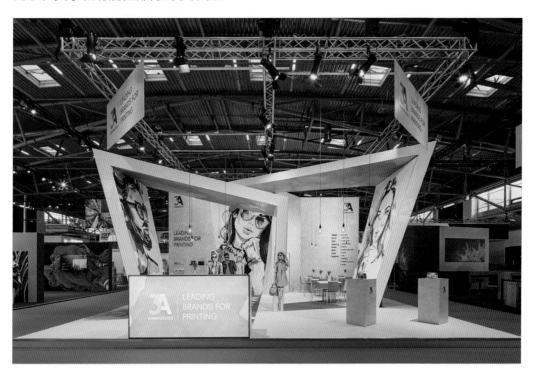

展示空间的色彩设计、空间布局设计、装饰设计以及场景设计等，都应具有美学特征，而功能性则可以通过空间关系规划、陈列和平面设计来体现。

下图为鞋子专卖店空间设计作品，作品中使用了大理石、木材和玻璃等不同属性的设计元素，造型元素有圆形、方形以及半圆等几何形状。配色和灯光将空间的设计感、线条感凸显，简约和奢华巧妙结合，使店铺呈现出现代轻奢的装修风格，整体设计充满了艺术感。

在注重艺术感的同时，该空间设计也体现了鞋店的功能性。店铺的陈列分类明确，配有落地镜供消费者查看试穿效果；收银区位于空间的中线上，既能塑造良好的

店铺形象，又能满足服务需要。

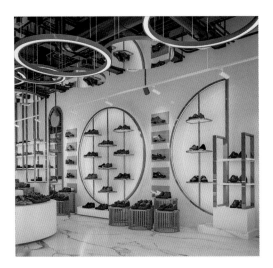

1.4.2 动态化互动展示

　　展示空间具有交流互动的功能，现代的展示设计也应具有互动性功能，互动不仅可以提高人们参展的兴趣和积极性，还有助于参观者深入理解展示信息、体验展品。下图是电子游戏展览中的互动装置，此次展览运用了电子屏幕来展示展览信息，参观者可以通过人机交互体会游戏中的世界。

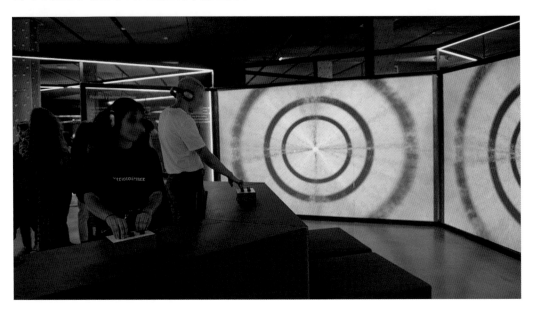

随着数字媒体技术的发展，展示设计也呈现出数字化展示的趋势，数字化展示能够给人们带来沉浸式的参展体验。下图为潮流文化品牌打造的主题展，该互动体验装置为"消磁走廊"，进入空间后参展者可以通过LED大屏感受宇宙星河，逼真的数字化影像能够给参观者带来身临其境般的沉浸式体验。

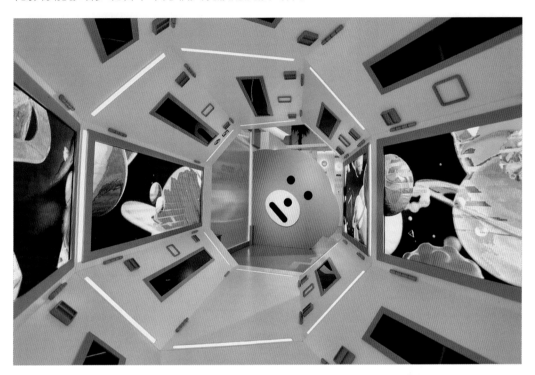

1.4.3 "云"上看展览

在互联网时代，各类展示展览活动还可以通过互联网在线上开展，线上展览与线下展览一样具有展示、交流等功能。对展商而言，线上展览可以实现24小时的展品展示；对参展者来说，线上展览不受时空限制，他们只需要使用计算机或手机等设备就可以轻松逛展。

下图为博物馆提供的线上画展，参展者可以通过网页欣赏画作。该网页还提供了视听功能，用户可以通过数字音频了解作品的历史背景、绘画主题和艺术魅力。还可在欣赏作品的同时深入了解展品信息，对于无法亲临现场的观展者来说，线上博物馆可以帮助他们"云"上看展览。

目前，很多线上展览还采用了3D旋转的展示方式，参展者可以360°全景观看展览，多角度地逛展厅、查看展品。

下图为线上虚拟展厅，该展厅模拟了线下展厅的布展方式，拖动鼠标可改变展厅视角，全方位浏览整个展厅。

第 2 章

空间色彩搭配设计

学习目标

色彩是能够影响人的情绪、富有视觉吸引力的设计元素。展示空间主题的表达、空间氛围的营造和展品的衬托，都可以通过色彩搭配设计来实现。可以说，展示空间设计离不开正确的色彩搭配，色彩可以赋予展示空间不同的功能和情感。

赏析要点

展示空间的色彩构成
色彩搭配的5个要素
橙色
红色
灰、白、黑
运用企业标准色
同类色搭配
邻近色搭配
在统一中求变化

2.1 色彩的空间搭配常识

　　色彩是为设计而服务的，展示空间中色彩运用得好坏会直接影响空间的氛围和视觉效果。正确发挥色彩的功能作用，对展示空间的设计具有重要意义。不同主题和类型的展示空间，其色彩的搭配选择会有所不同，色彩在空间设计中的千变万化，都离不开基本色彩搭配常识的运用。

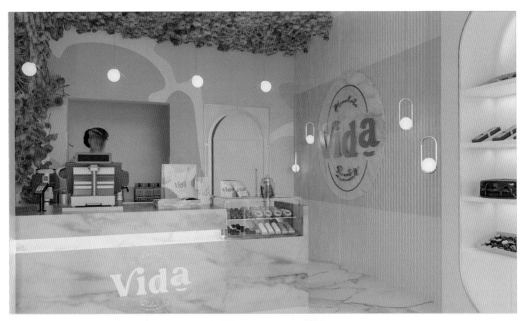

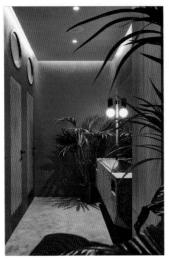

2.1.1 展示空间的色彩构成

展示空间的色彩是丰富且复杂的，其色彩构成并不单一。总的来看，展示空间包含了以下几种色彩构成要素。

1. 环境色

环境色也可以称为背景色，是指围合空间的色彩，包括天花板、地面和墙壁的色彩。环境色往往决定了空间的主体色彩风格，它能主导空间氛围，也能起到协调空间色彩的作用。环境色如果足够有吸引力，将会大大提高空间的观注度，很多商业展示空间还会定期改变环境色，以保持参观者的观展新鲜感。下图展示空间的天花板为白色、墙壁为白色+蓝色，地板为淡咖啡色，整体色彩给人淡雅清新的感觉。

2. 道具色彩

道具是指展示空间中所使用的展览器材、公用设施和装饰摆件等，包括大型和小型道具，如展架、展柜、标牌、灯箱以及其他可移动物件。道具能够装点空间色彩，衬托展品。下列展台的色彩为白色和灰色，这两大色彩具有很强的包容力，可以突出

自行车车身的色彩。

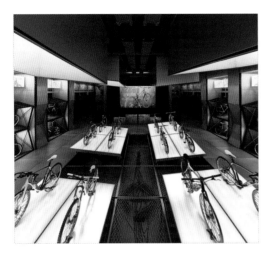

3. 展品色彩

　　展品本身也是具有色彩的。在展示空间中，展品所占的色彩面积没有环境色、道具色彩大，但其重要性却不容忽视。展示空间的其他色彩要素除了要创造良好的空间环境外，也是为了更好地衬托展品而设计的，合理地利用展品色彩也能美化空间，体现展品的特色。下列糖果包装的色彩十分醒目，将其整齐地陈列在展柜中，也可以吸引过往行人的目光。

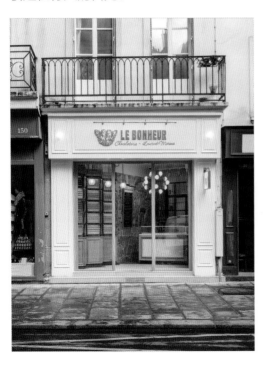

4. 照明色彩

展示空间的照明要素主要分为自然光和人造光两种，有了照明，展示空间中的视觉形象才能为人们所见。照明的光色除了具有点亮空间的作用外，还可以营造环境氛围，突出展览展示的物品。下图为博物馆的展示空间，灯光营造出舒适的视觉光环境，同时也使展品得以清晰呈现。

2.1.2　色彩搭配的5个要素

当你走进一个展示空间，视线首先会注意到的是色彩，影响色彩视觉效果的要素有5个，包括色相、纯度、明度、冷暖和色调。

◆ **色相**：色相用于区别色彩的相貌，如红、黄、蓝就表明了色彩的色相，在空间色彩设计中，色相对视觉的影响最为突出。下列餐饮空间所使用的色彩不同，给人的视觉感受也有很大的差异。

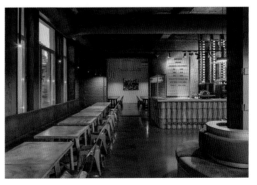

◆ **纯度**：纯度是指色彩的鲜艳程度，同一色相，纯度越高给人的感觉越鲜艳有活力；

纯度越低给人的感觉越沉稳厚重。

◆ **明度**：明度是指色彩的明亮程度，黑白就是明度对比强烈的两种色彩，白色的明度最高，黑色的明度最低。同一色相，明度不同给人的视觉张力感也会不同。下图展台空间中，白色的地方更为明亮，其他地方则更偏灰暗。

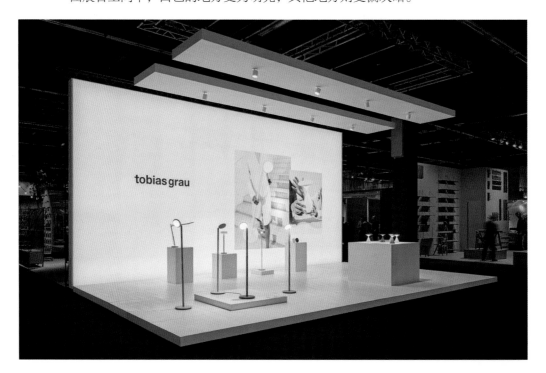

◆ **冷暖**：冷暖用于形容色彩的温度，它体现了色彩给人的一种感觉，如红色、橙色常常会带来暖感，而蓝色、绿色则会带来冷感。在展示空间设计中，经常需要运用色彩的冷暖感来创造空间印象、营造空间氛围。

◆ **色调**：色调是对色彩整体风格的一种统称。根据展示主题、内容的不同，空间色彩的色调也会不同。在一个展示空间中，通常会使用多种色相，如果色调能保持一致，就能使配色和谐统一。

2.1.3 色彩的心理效应

人的视觉在接受色彩时，在心理上也会产生一系列情感反应，如看到红色会感到热烈、看到绿色会感到清爽，这就是色彩的心理效应。色彩对人的心理产生的影响主要分为下述几种。

1. 冷暖感

色彩在心理上能带给人冷暖的感觉，使人感到温暖、兴奋的色彩被称为暖色，能给人冷静、清凉之感的色彩被称为冷色，冷暖感倾向不强烈的色彩常被称为中性色，如黑、白、灰。在实际运用色彩时，色彩的冷暖感也有多种倾向，如中性偏暖、极冷、微暖等。在展示空间设计中，可以运用色彩的冷暖感来获得不同的视觉效果。下左图运用了粉色、紫红等暖色，给人的感觉温暖而有活力；下右图运用了偏冷的蓝色和绿色，给人的感觉凉爽而沉静。

2. 明暗感

色彩在心理上可以使人产生明亮或灰暗的感觉，如白色、黄色等会让人感觉更明亮，而黑色、深蓝色等重色，会让人感觉灰暗，色彩上的明暗变化可以让展示空间更富有层次感。下列发布会活动展台和展板明暗对比强烈，很好地突出了展示信息。

3. 软硬感

色彩本身没有软硬之分，但在视觉上它能使人产生软或硬的心理感受，比如红色和粉色相比，粉色给人的感觉会更柔和，而红色给人的感觉会更硬朗。当两种色彩对比强烈时也会产生硬感。反之，弱对比的色彩更有软感。下左图中的色彩给人的感觉

轻软柔和，下右图则让人感觉强硬有力。

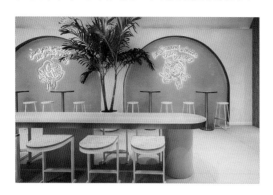
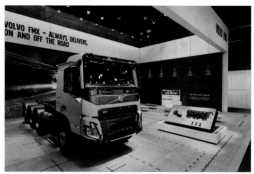

色彩所具有的心理效应是很复杂的，除以上几种心理感受外，色彩还能使人产生动静、涨缩或轻重等感受。

2.1.4 色彩运用的三大要点

对展示空间来说，色彩的重要性不言而喻，在进行展示空间色彩搭配时，要注意把握以下几个要点。

◆ **契合主题内容**：一个展示空间可能会使用多种色彩，但要确保主色调契合展示的主题内容或空间的风格要求。下图为某制药企业会展展示空间设计作品，该作品运用了沉静的蓝色和灰色，主色调契合品牌属性。

◆ **利用色彩视觉心理**：既然色彩会影响人的情绪，那么在设计空间色彩时，也要灵活利用色彩的心理效应。如果展示空间分为多个功能区域，还可以利用色彩来引导情绪演变。下列两图餐厅的露台和室内就餐空间采用了不同的色彩搭配方案，露台以温暖的色调为主，能够营造庭院就餐的温馨氛围，室内选用米色、黑色和金色，给人一种安静典雅的感觉。

◆ **符合审美要求**：展示空间的色彩风格可以多样化，但不管采用何种色彩方案，都要保证整体色彩符合人的基本审美要求。下面两图为某家电品牌展示空间，从图中可以看出，空间中使用的色彩非常丰富，有灰色、粉色、蓝色和绿色等，整个空间具有很强的视觉层次，同时看起来简约美观。

2.2 基本色彩的运用

　　不同的人对色彩的风格喜好是不同的。在色彩世界中，每一种色彩都有其独特的魅力，红色喜庆热烈，而灰色则具有很强的包容性。

　　红、黄、蓝、黑等基本色彩，通过多样化的色彩组合搭配，可以传达不同的信息，赋予空间独特的视觉吸引力。

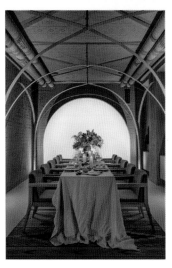

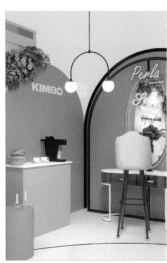

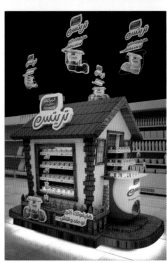

2.2.1 橙色

在冷暖色系中，橙色是典型的暖色，温和、欢快和活泼是橙色给人的主要印象。橙色实际上是介于红色和黄色之间的一种颜色，这让橙色既有红色的热情之感，又有黄色的活力之感。

橙色所具有的色彩属性使其大量被运用于表现喜悦、美味或振奋之感的空间场景中，生机勃勃的橙色总能引起人们的关注。

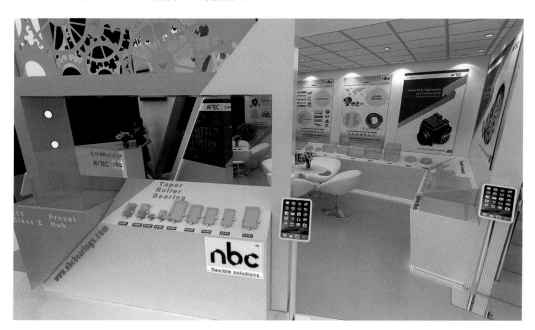

橙色
CMYK 0,46,91,0　　　RGB 255,165,0

黄橙色
CMYK 8,66,95,0　　　RGB 237,118,14

亮橙色
CMYK 0,92,94,0　　　RGB 255,35,1

闪亮橙
CMYK 0,46,86,0　　　RGB 255,164,32

深橙色
CMYK 8,64,87,0　　　RGB 236,124,38

亮红橙
CMYK 1,77,85,0　　　RGB 247,94,37

淡橙
CMYK 0,67,88,0　　　RGB 255,117,20

浅橙黄
CMYK 7,42,92,0　　　RGB 244,169,0

信号橙
CMYK 18,84,94,0　　　RGB 216,75,32

○ 同类赏析

品牌定位于年轻用户群体，发布会活动展台将亮眼的橙黄色作为基调色，色彩倾向很显青春活力。

	CMYK 4,44,76,0	RGB 247,167,68
	CMYK 14,30,92,0	RGB 235,189,7
	CMYK 63,67,75,23	RGB 102,81,64
	CMYK 0,0,0,0	RGB 254,254,254

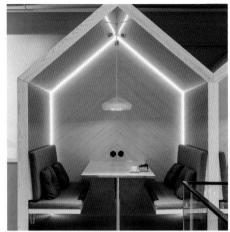

○ 同类赏析

空间设计充分运用了色彩的心理效应，用橙色来装潢布置就餐空间，可以让食物看起来更美味，有促进食欲的作用。

	CMYK 11,67,98,0	RGB 232,116,3
	CMYK 10,49,92,0	RGB 237,154,16
	CMYK 45,67,89,5	RGB 158,100,52
	CMYK 22,33,28,0	RGB 208,179,173

○ 同类赏析

刀具工艺设计品牌为纪念"橙色柄剪刀"举办的展览，展览空间大量使用了橙色的"×"图形，色彩与展览主题相呼应。

	CMYK 26,71,100,0	RGB 203,101,1
	CMYK 9,62,96,0	RGB 236,127,0
	CMYK 18,31,39,0	RGB 219,186,155
	CMYK 7,13,13,0	RGB 241,228,220

○ 同类赏析

天花板的造型独特而美观，由多把悬挂的橙色雨伞搭建而成，雨伞既可以装饰空间，也能使人产生与众不同的视觉感受。

	CMYK 3,78,98,0	RGB 243,89,1
	CMYK 0,58,91,0	RGB 255,139,0
	CMYK 25,18,0,0	RGB 202,208,255
	CMYK 46,0,9,0	RGB 128,235,255

2.2.2　黄色

　　黄色是三原色之一，是彩色中较为醒目亮眼的色彩，具有提亮空间色彩，赋予空间活力的作用。

　　黄色可以给人一种光明、亮丽、年轻和喜悦的感觉，具有很强的视觉冲击力，既可以作为主色、背景色，也可以作为点缀色运用于空间色彩设计中。

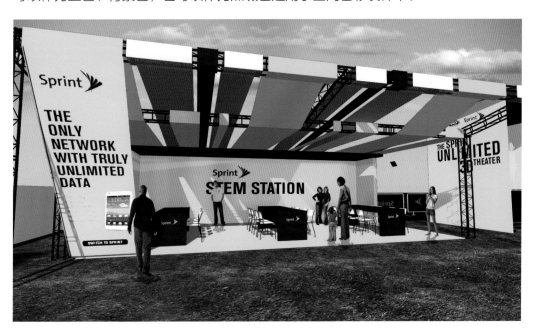

亮黄色
CMYK　10,0,83,0　　　RGB　255,255,0

深黄色
CMYK　10,21,83,0　　　RGB　245,208,51

油菜黄
CMYK　12,15,89,0　　　RGB　243,218,11

淡黄色
CMYK　9,42,74,0　　　RGB　239,169,74

日光黄
CMYK　6,49,90,0　　　RGB　243,159,24

交通黄
CMYK　7,21,89,0　　　RGB　250,210,1

大丽花黄
CMYK　7,44,92,0　　　RGB　243,165,5

绿黄色
CMYK　11,0,80,0　　　RGB　248,243,53

信号黄
CMYK　17,28,93,0　　　RGB　229,190,1

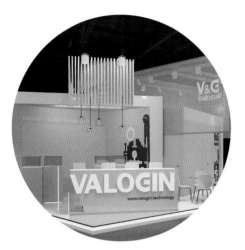

○ 同类赏析

鲜活明快的黄色构成了整个展示空间的主
色调。黄色使整个空间极富跃动感，并使
展会别具一格。

	CMYK 15,20,89,0	RGB 235,206,27
	CMYK 15,11,83,0	RGB 237,223,52
	CMYK 23,19,37,0	RGB 208,202,168
	CMYK 94,72,36,1	RGB 0,82,129

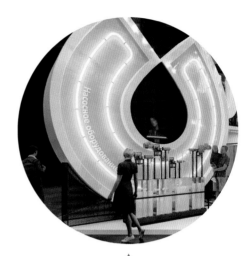

○ 同类赏析

某企业的标识"U"被设计成了大型的展示
道具，色彩沿用企业标志色——黄色，既
醒目又成为拍照打卡的互动装置。

	CMYK 5,25,60,0	RGB 249,205,116
	CMYK 12,0,83,0	RGB 252,255,2
	CMYK 20,14,10,0	RGB 211,214,221

○ 同类赏析

围合空间的天花板、墙面和地板都使用黄
色，这种色彩将整个空间照亮，与黑色搭
配形成强烈的对比。

	CMYK 16,21,91,0	RGB 232,204,9
	CMYK 8,6,46,0	RGB 247,238,161
	CMYK 78,73,76,48	RGB 49,50,45
	CMYK 6,4,7,0	RGB 243,244,239

○ 同类赏析

空间色彩是黄色到青绿色的渐变色，与单
一的色彩相比，具有梯度性的用色手法能
让空间更有趣味性。

	CMYK 8,13,88,0	RGB 252,224,0
	CMYK 34,28,98,0	RGB 192,177,0
	CMYK 68,47,89,5	RGB 100,121,64
	CMYK 1,5,3,0	RGB 253,247,247

2.2.3　红色

红色是象征喜庆、奔放和生机的色彩，在展示空间中使用红色，可以增强空间的感染力，起到提升视觉注意力的作用。

标准的纯红色是低明度的色彩，提高红色的明度后，色彩也会变得更加明亮温和，如粉红色、桃红色就是明度较高的红色。

纯红
CMYK　0,96,95,0　　　RGB　255,0,0

宝石红
CMYK　0,93,84,0　　　RGB　155,17,30

火焰红
CMYK　38,95,100,4　　RGB　175,43,30

胭脂红
CMYK　42,97,100,9　　RGB　162,35,29

亮红色
CMYK　0,97,98,0　　　RGB　248,0,0

粉红色
CMYK　10,59,25,0　　　RGB　234,137,154

古粉红色
CMYK　21,68,74,0　　　RGB　211,110,112

玫瑰红
CMYK　11,91,67,0　　　RGB　230,50,68

淡粉色
CMYK　0,41,28,0　　　RGB　255,179,167

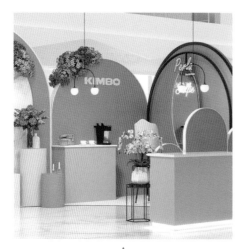

○ 同类赏析

针对妇女节活动搭建的临时展示空间，粉色明亮温柔，很符合活动主题，这一色彩也是女性普遍喜爱的颜色。

	CMYK	RGB
	CMYK 0,40,10,0	RGB 254,183,199
	CMYK 18,65,28,0	RGB 219,121,144
	CMYK 0,16,3,0	RGB 255,230,236
	CMYK 5,5,4,0	RGB 244,242,243

○ 同类赏析

摊位用鲜艳的红色作为主色，这样的色彩有很强的视觉吸引力，也具有刺激食欲的作用，可以吸引过往的人们购买美食。

	CMYK	RGB
	CMYK 24,100,100,0	RGB 207,3,2
	CMYK 53,100,100,39	RGB 108,2,4
	CMYK 0,0,0,0	RGB 255,255,255

○ 同类赏析

大红色热烈、奔放。该会展展览空间用红色搭配白色营造出一个亮丽而吸睛的展览空间。

	CMYK	RGB
	CMYK 38,100,100,3	RGB 178,14,15
	CMYK 51,86,100,25	RGB 127,52,23
	CMYK 7,5,4,0	RGB 241,242,244

○ 同类赏析

红色是企业的标志色，咨询台也用红色进行装饰，统一的色彩有助于突出和塑造企业形象。

	CMYK	RGB
	CMYK 28,84,76,0	RGB 198,74,62
	CMYK 0,0,0,0	RGB 255,255,255
	CMYK 77,67,60,19	RGB 72,79,85

2.2.4　绿色

　　绿色在大自然中是常见的色彩，它往往象征着自然、健康、希望和环保，能使人产生平静、凉爽和清新的视觉感受。不同色调的绿，给人的视觉印象也会不同，在绿色中加入黄色，可以让色彩更具有跳跃感和活力；在绿色中加入青色，则会显得高贵优雅。

叶绿色
CMYK　83,55,100,26　　RGB　45,87,44

翡翠绿
CMYK　84,45,100,8　　RGB　40,114,51

苔藓绿
CMYK　82,64,78,36　　RGB　47,69,56

草绿色
CMYK　82,50,100,14　　RGB　53,104,45

淡橄榄绿
CMYK　72,49,84,8　　RGB　88,114,70

芦苇绿
CMYK　65,53,70,6　　RGB　108,113,86

青绿色
CMYK　87,56,79,22　　RGB　30,89,69

黄绿色
CMYK　69,17,97,0　　RGB　87,166,57

淡绿色
CMYK　53,22,62,0　　RGB　137,172,118

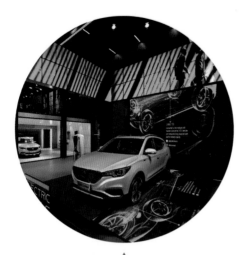

○ 同类赏析

展区展示了新车与车辆相关的信息，青绿色彩在暗色空间中呈现出荧光质感，强化了展示区域的光影视觉效果。

	CMYK 65,0,85,0	RGB 19,229,80
	CMYK 76,19,39,0	RGB 11,163,168
	CMYK 59,0,97,0	RGB 47,255,43
	CMYK 86,81,71,56	RGB 31,34,41

○ 同类赏析

选用产品包装的颜色来设计促销活动展架，绿色色彩能传递健康、安全的信息，搭配红色、黄色，整体色彩生机勃勃。

	CMYK 71,26,79,0	RGB 83,153,90
	CMYK 42,14,58,0	RGB 166,195,131
	CMYK 37,87,83,2	RGB 179,67,55
	CMYK 7,8,86,0	RGB 255,233,7

○ 同类赏析

餐饮空间的主色调为绿色，整个就餐环境能让人感受到大自然的气息，可以让就餐者的心情得到放松。

	CMYK 75,62,92,34	RGB 66,75,44
	CMYK 48,31,52,0	RGB 151,162,130
	CMYK 81,78,74,55	RGB 41,39,40
	CMYK 10,20,21,0	RGB 234,212,199

○ 同类赏析

这是电信运营商的会展展厅，绿色可以象征创新、无害和品质，与企业要传递的理念相契合。

	CMYK 57,19,92,0	RGB 130,173,58
	CMYK 71,42,82,2	RGB 93,130,79
	CMYK 84,77,77,59	RGB 32,36,35
	CMYK 0,0,0,0	RGB 254,254,254

2.2.5 蓝色

蓝色会给人冷静、辽阔和寒冷的心理感受，是典型的冷色调，很容易让人联想到蓝天大海。

在展示空间中运用蓝色，可以降低空间的视觉温度，让人感到清凉之意。如果要在空间中营造清爽安静的氛围，运用蓝色是很合适的。蓝色还能传递信任、可靠的讯息，因此，它在企业展厅中也被广泛运用。

海青蓝
CMYK 98,100,51,24　　RGB 32,33,79

信号蓝
CMYK 100,96,39,3　　RGB 30,45,110

亮蓝色
CMYK 82,65,32,0　　RGB 62,95,138

天青蓝
CMYK 93,64,52,10　　RGB 2,86,105

淡蓝色
CMYK 77,44,12,0　　RGB 59,131,189

天蓝色
CMYK 83,53,12,0　　RGB 34,113,179

交通蓝
CMYK 100,88,40,4　　RGB 6,57,113

水蓝色
CMYK 85,53,49,2　　RGB 37,109,123

浅蓝色
CMYK 67,29,41,0　　RGB 93,155,155

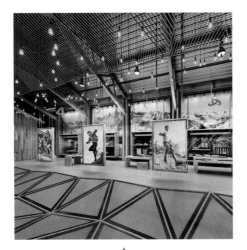

▲
○ **同类赏析**

运动品牌专卖店室内空间设计效果，采用大面积的蓝色来强调设计，呈现出时尚运动的品牌风格。

	CMYK	76,35,5,0	RGB	44,146,212
	CMYK	19,4,6,0	RGB	215,234,240
	CMYK	87,80,66,46	RGB	35,43,54
	CMYK	25,20,16,0	RGB	200,199,204

▲
○ **同类赏析**

上图为科技型企业的空间设计作品，用代表科技、专业和信任的蓝色来渲染空间氛围，灯光色彩很好地突出了企业形象。

	CMYK	87,67,0,0	RGB	29,83,218
	CMYK	100,99,52,4	RGB	2,31,111
	CMYK	9,9,62,0	RGB	248,231,117
	CMYK	0,0,0,0	RGB	255,255,255

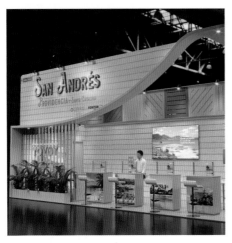

▲
○ **同类赏析**

海洋、岛屿是San Andrés旅游景区的特色，展览宣传空间用能代表海洋的蓝色来装饰，色彩与景区环境高度和谐。

	CMYK	76,26,24,0	RGB	29,156,188
	CMYK	63,20,27,0	RGB	99,172,187
	CMYK	87,64,25,0	RGB	42,95,149
	CMYK	23,19,21,0	RGB	206,203,198

▲
○ **同类赏析**

展台的造型很有特色，借用船舶形象搭建了一个造型别致的展示空间，以蓝色和白色为主要色彩，并将产品融入其中，别有一种美感。

	CMYK	100,95,59,37	RGB	6,32,65
	CMYK	0,0,1,0	RGB	255,255,253
	CMYK	76,37,9,0	RGB	52,142,202
	CMYK	6,13,48,0	RGB	249,227,151

2.2.6 紫色

　　紫色是优雅又神秘的色彩，属于中性色，可冷可暖；偏红的紫色会给人一种暖感，显得热闹活泼；偏蓝的紫色会给人一种冷感；显得静谧冷静。看到紫色，常常会让人联想到高贵、奢华和梦幻，在空间设计中，可以运用紫色来营造浪漫唯美的氛围，彰显出高贵奢华的质感。

石南紫
CMYK 16,82,19,0　　RGB 222,76,138

酒红紫
CMYK 56,98,71,31　　RGB 110,28,52

丁香紫
CMYK 70,82,37,1　　RGB 108,70,117

交通紫
CMYK 48,91,34,0　　RGB 160,52,114

紫红色
CMYK 48,95,72,13　　RGB 146,43,62

珍珠紫
CMYK 57,59,19,0　　RGB 134,115,161

菘蓝紫色
CMYK 44,56,32,0　　RGB 164,125,144

兰花紫
CMYK 30,63,0,0　　RGB 218,112,214

淡紫色
CMYK 12,10,0,0　　RGB 230,230,250

○ 同类赏析

上图展示了发布会活动的入口通道区域，在低明度的环境下，用紫色灯光营造出神秘梦幻的氛围。

	CMYK	RGB
	80,100,10,0	93,12,141
	74,100,19,0	107,14,129
	89,91,81,75	12,0,10
	0,0,0,0	255,254,255

○ 同类赏析

这是丝绸展览展陈区域的装饰展墙，偏暖的紫红色调给人一种端庄优雅的感觉，鲜明的色彩特征充分体现了展览主题。

	CMYK	RGB
	45,62,46,0	162,113,119
	23,19,36,0	209,85,119
	11,29,55,0	237,194,125

○ 同类赏析

签到互动区的展板色彩为紫色，与周围的环境色形成鲜明的对比，显眼的紫色能让参展者一眼就看到。

	CMYK	RGB
	79,85,3,0	86,61,155
	21,45,58,0	213,157,110
	0,0,0,0	255,255,255
	20,15,13,0	212,212,214

○ 同类赏析

互动体验区采用紫色+白色的配色方式，深紫色稍显冷清，加入白色后可以打破空间的沉闷之感。

	CMYK	RGB
	78,93,0,0	99,26,167
	0,0,0,0	255,255,255

2.2.7 灰、白、黑

灰、白、黑属于无彩色系，是中性而百搭的色彩，如果与有彩色搭配，就能营造出简单而耐看的撞色空间。

灰、白、黑本身也是经典的色彩搭配组合，以灰、白、黑为主色调营造设计空间，可以通过颜色深浅的变化来营造空间层次感。

松鼠灰
CMYK 60,45,41,0　　RGB 120,133,139

银灰色
CMYK 53,38,37,0　　RGB 138,149,151

信号灰
CMYK 48,37,40,0　　RGB 150,153,146

草纸白
CMYK 18,14,13,0　　RGB 231,235,0

信号白
CMYK 5,4,4,0　　RGB 244,244,244

纯白
CMYK 0,0,0,0　　RGB 255,255,255

石墨黑
CMYK 84,80,78,64　　RGB 28,28,28

乌黑色
CMYK 89,84,85,75　　RGB 10,10,10

信号黑
CMYK 81,77,75,54　　RGB 255,179,167

○ 同类赏析

展台色彩简洁含蓄，只运用了黑色和白色
两种色彩，化繁为简的设计手法能够避免
视觉疲劳，让展台突出醒目。

■	CMYK	83,78,74,56	RGB 37,37,39
▨	CMYK	16,12,12,0	RGB 221,221,221
□	CMYK	0,0,1,0	RGB 254,255,253

○ 同类赏析

展会的洽谈区以深灰和浅灰作为主色，中
性的色彩能够让人的情绪平静、沉静下
来，有利于商务会谈的进行。

■	CMYK	69,63,61,13	RGB 96,92,89
□	CMYK	9,9,11,0	RGB 237,232,226
▨	CMYK	34,30,33,0	RGB 183,175,164
▨	CMYK	38,42,51,0	RGB 175,151,125

○ 同类赏析

大面积的灰、白色可以很好地突出蓝色的
企业标志，再加上照明的运用，能够让灰、
白色显得更有层次感，并凸显主要信息。

▨	CMYK	32,25,23,0	RGB 184,185,187
□	CMYK	16,0,2,0	RGB 223,245,254
■	CMYK	73,66,63,19	RGB 82,82,82
■	CMYK	78,41,9,0	RGB 47,135,198

○ 同类赏析

展览区上方的悬挂模块使用了中性的灰色
调，色彩风格简约现代。室内运用了彩色
装饰配件，整体空间显得时尚美观。

■	CMYK	58,50,50,0	RGB 128,125,120
▨	CMYK	33,36,46,0	RGB 186,165,138
▨	CMYK	50,46,81,0	RGB 150,136,73
■	CMYK	84,46,19,0	RGB 3,124,177

2.3 色彩的空间搭配手法

　　色彩在展示空间中扮演着重要的角色，它给人的视觉刺激最为直接，也能对人的情绪产生影响。空间中的色彩如果运用得当，将会为展示空间增添更多魔力。展示空间的色彩设计会受展示内容、个人偏好以及社会时尚等因素的影响，色彩的搭配手法也具有多样性。

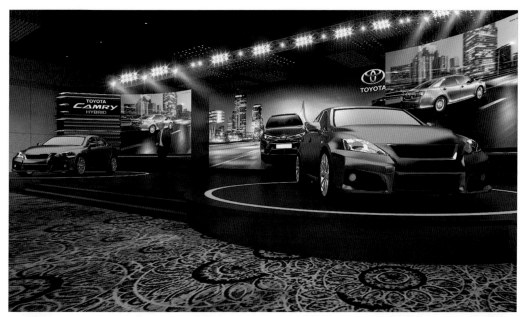

2.3.1 运用企业标准色

企业标准色是企业用于塑造自身形象、传递经营理念以及吸引消费者关注的固定色彩。企业标准色可以作为品牌识别的一种"武器"，在为展示空间确定色调时，选用企业标准色可以突出品牌特色，便于企业形象的视觉识别。如说起可口可乐，人们首先想到的是红色，这就是标准色的作用。

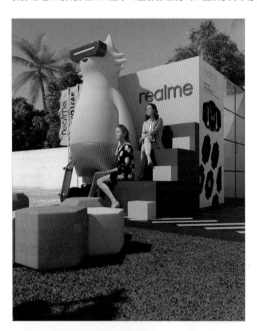

○ 思路赏析

品牌logo是橙黄色背景衬托灰色的英文字母，户外的互动展台仍然沿用这一视觉符号，通过色彩传递品牌态度和理念。

○ 配色赏析

橙黄色明亮活泼，灰色沉稳大气，两种色彩搭配既显喧嚣，又显内敛，构成经典耐看的色彩组合。

	CMYK 7,11,85,0	RGB 254,228,27
	CMYK 54,57,62,6	RGB 138,115,97
	CMYK 11,12,17,0	RGB 234,226,213
	CMYK 66,46,100,4	RGB 108,124,2

○ 设计思考

企业的标准色有单色、复色和多色等色彩结构，如果企业的标准色比较复杂，在使用时就要注意把握主次，保证色彩的韵律和美感。

○ 同类赏析

◀展会空间的色彩由白色、蓝色和绿色组成，色彩组合方案把企业的醒目特征呈现出来，能让参观者很好地识别企业。

根据企业logo的颜色来设计展示空▶间，直观地强化参观者对企业的认知，让展示空间从色彩上产生识别效应，橙色和白色搭配在一起也让空间足够抢眼。

	CMYK 4,0,1,0	RGB 247,255,255
	CMYK 70,6,16,0	RGB 12,189,223
	CMYK 62,33,97,0	RGB 119,149,53
	CMYK 84,73,84,60	RGB 28,38,30

	CMYK 0,60,81,0	RGB 255,136,46
	CMYK 2,0,1,0	RGB 251,255,254
	CMYK 9,0,72,0	RGB 255,255,76
	CMYK 90,82,44,7	RGB 50,65,106

2.3.2 同类色搭配

同类色是指色相相同或相近，但明度、饱和度不同的色彩，如亮红色和玫红色就是同类色。同类色并不是单一色彩，它们的色相十分接近，可以通过深浅变化来营造空间的层次感。使用同类色手法搭配的空间，可以让整个空间色彩既统一和谐，又有一定的层次感。

○ 思路赏析

洽谈空间采用同类色搭配手法，通过深浅变化来创造渐变色彩效果，桌子和壁挂式显示屏为白色，高明度的色彩使空间视觉极具轻巧感。

○ 配色赏析

空间的围合色是蓝色渐变色彩，色感简约淡雅，即便是单一色相也很有设计感。

	CMYK	RGB
	84,50,1,0	0,118,198
	70,32,9,0	78,153,208
	39,15,4,0	169,202,233
	13,2,1,0	228,242,251

○ 设计思考

同类色搭配不会让空间显得无序凌乱，特别是狭小的空间，色彩过多反而会让空间显得拥挤，使用同类色搭配就比较合适。

○ 同类赏析

◀左图展示了包具专卖店的局部空间设计效果，背景墙有深粉和浅粉两种颜色，柔和的色彩给人一种温馨甜美的感觉。

接待区的沙发座椅是深灰色，窗帘▶是浅灰色，茶几则偏白色，物品的色彩由暗转明，整个空间的色彩也由深转浅，色彩的缓慢过渡让空间极具高级感。

	CMYK	RGB
	21,59,45,0	211,131,122
	13,17,16,0	228,215,209
	42,42,39,0	119,149,144
	41,49,42,0	168,137,134

	CMYK	RGB
	40,32,31,0	166,166,166
	27,21,20,0	196,196,196
	10,7,7,0	234,234,234
	5,4,4,0	254,254,254

2.3.3 邻近色搭配

邻近色搭配是指用色相相近的颜色来进行空间色彩设计。一般将色相轮上相邻约60°角的色彩称为邻近色，比如橙色和黄色就是邻近色。

邻近色色相相近，运用得当既可以让整个空间的色彩平衡协调，又有一定的对比性和丰富性，是展示空间常用的一种色彩搭配方式。

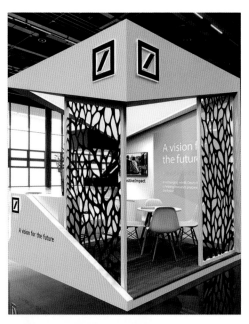

○ 思路赏析

主体色彩选用企业标准色，让企业能在展会中被很好地识别。为避免色彩单调乏味，在深蓝色的基础上加入与之相邻的淡蓝色，极大地丰富了空间色彩。

○ 配色赏析

深蓝和浅蓝都是冷色调的色彩，两者同属于蓝色色彩系列，搭配起来给人的感觉和谐安静。

	CMYK	100,97,33,0	RGB	1,1,151
	CMYK	62,0,2,0	RGB	68,204,254
	CMYK	21,13,0,0	RGB	211,219,242
	CMYK	43,78,98,7	RGB	161,79,39

○ 设计思考

使用邻近色搭配空间色彩，色调上也可以有一定的色彩倾向，选用冷色调邻近色可以营造平静感，选用暖色调邻近色可以营造空间的兴奋感。

○ 同类赏析

◀背景墙是橙色，桌椅是红色，两种色彩构成了暖色系的邻近色搭配空间，空间色彩既有层次又不杂乱，给人一种活泼有力的视觉感受。

紫色、蓝色、绿色是彼此相邻的色彩，色彩上有一定的区分度，但不会产生强烈的刺激感，每个色块划分出了不同的内容区域，能够起到信息引导的作用。▶

	CMYK	14,50,93,0	RGB	228,149,20
	CMYK	0,93,91,0	RGB	255,34,16
	CMYK	12,20,17,0	RGB	230,211,205
	CMYK	78,85,78,65	RGB	38,22,25

	CMYK	52,93,29,0	RGB	150,49,119
	CMYK	81,53,29,0	RGB	52,114,155
	CMYK	52,18,30,0	RGB	137,183,183
	CMYK	10,13,15,0	RGB	234,225,216

2.3.4 对比色搭配

对比色在色环中相距较远，约相距120°~180°，色相上的差异使这种对比色产生了强烈的撞色效果，空间色彩既抢眼又有冲击力。比如蓝色和黄色就是一组对比色，两者搭配起来会让色彩在冷暖上产生对比。在展示空间中运用对比色，可以让色彩产生跳跃感。另外，对比色也可以用作局部点缀，起到装饰和衬托的作用。

○ **思路赏析**

户外的宣传展示装置要引起行人注意，那么在视觉上就要有一定的吸引力。左图的展示装置用色彩来强化展示场景，有很强的视觉刺激力。

○ **配色赏析**

黄色、红色、蓝色，三种色彩互为对比色，色彩之间有强烈的分离感，也更显亮丽。

	CMYK 7,8,86,0	RGB 255,234,9
	CMYK 42,100,100,8	RGB 166,0,0
	CMYK 98,81,22,0	RGB 0,68,139
	CMYK 16,44,83,0	RGB 226,162,56

○ **设计思考**

对比色可以提高空间色彩的表现力，使用时可以根据设计需要调节对比效果，色相环上距离180°的色彩对比最为强烈。

○ **同类赏析**

◀陈列设计非常注重服装的显色性，蓝绿色的背景墙与粉色的条纹背带裤在色彩上形成对比，以此烘托商品，起到了强化商品的作用。

使用了饱和度较高的绿色、橙色和▶黄色等儿童比较喜欢的色彩，对比色的运用让空间色彩缤纷而充满童趣，这样的色彩可以让儿童感到兴奋，让空间具有童话氛围。

	CMYK 94,74,62,32	RGB 13,59,72
	CMYK 24,36,20,0	RGB 204,174,184
	CMYK 32,23,17,0	RGB 185,189,200
	CMYK 0,0,0,0	RGB 255,255,255

	CMYK 56,15,87,0	RGB 132,180,68
	CMYK 38,94,100,4	RGB 176,45,27
	CMYK 5,20,68,0	RGB 253,214,97
	CMYK 6,51,81,0	RGB 242,152,55

2.4 点亮空间的搭配技巧

除了特殊主题的展示空间外，大多数展示空间设计都力避产生压抑感，合理的色彩搭配会在协调的基础上使空间获得一定的生动性和层次感。要让空间配色既生动又有层次感，必须注重色彩的比例关系，并运用一些点缀色来装饰空间，让空间整体协调但又不失单调。

2.4.1 空间配色有主次

在一个展示空间内，色彩的搭配应有主有次，只有这样才能让空间色彩在有变化的同时，避免视觉混乱。按照主次关系，一般可将空间色彩分为背景色、主题色和点缀色三种，其中背景色要占50%以上的面积，主题色一般占20%~30%，点缀色占5%~15%，有主次关系的用色手法可以让空间配色更有层次感。

○ 思路赏析

按一定的面积关系为空间配色，橙红色成为吸引眼球的主要色彩，用作点缀的陈列品并不抢眼，仅起到色彩调和的作用。

○ 配色赏析

背景色是白色，主题色是橙红色，点缀色为浅灰色和紫色，色彩主次分明，重点突出。

	CMYK	RGB
	7,2,3,0	242,247,248
	0,81,62,0	255,80,75
	33,18,13,0	183,199,212
	58,82,53,8	128,70,92

○ 设计思考

多色搭配时配色如果有主次规律，可以强化主题，让焦点色彩更加突出，如果色彩之间比例均匀平衡，反而会产生无序感。

○ 同类赏析

◀左图是售楼中心的客户洽谈区。该区域大面积的灰色色调营造出安静平和的空间氛围，在暗淡的背景色下加入一点橙色和绿色，瞬间点亮了空间。

黑、白、灰是经典的配色组合，三▶大色彩占据了整个空间约90%的面积，也构成了展示空间的主色调，色调上的变化让空间更有层次感，而少量的紫色也成为点睛之色。

	CMYK	RGB
	73,70,73,37	70,63,57
	13,13,15,0	228,221,215
	0,59,56,0	255,139,102
	59,48,97,4	126,124,50

	CMYK	RGB
	86,81,71,54	33,36,43
	7,6,2,0	241,240,245
	57,47,35,0	130,132,147
	78,85,19,0	88,64,138

2.4.2 在统一中求变化

　　单一柔和的色彩会使空间显得平和协调，但也容易产生单调感，这时可以用一些对比色来做点缀，通过点缀色来拉开色彩距离，营造视觉冲击力。点缀色在展示空间中所占比例较小，但如果搭配得当，就能快速地吸引人们的眼球，让展示空间的视觉效果变得更加生动。

○ 思路赏析

空间设计作品非常强调色彩整体的协调性，用蓝色渐变色和灰色来构建背景环境色，少量的黄色作为点缀色装饰空间，一举打破了空间的单调感。

○ 配色赏析

点缀色选择了与蓝色具有对比效果的黄色，因为有了黄色的加入，展示空间也显得更加活泼。

	CMYK	RGB
	CMYK 86,78,18,0	RGB 60,74,145
	CMYK 68,26,7,0	RGB 77,164,217
	CMYK 10,9,7,0	RGB 233,231,234
	CMYK 14,0,87,0	RGB 242,240,0

○ 设计思考

如果要营造反差视觉效果，点缀色可以选用明度和纯度较高的色彩，如果不想让点缀色过于抢眼，可以选择相对低调的色彩。

○ 同类赏析

◀陈列区的背景墙选用色调柔和的粉色，在符合整体配色风格的基础上，运用一点蓝色来点缀，蓝色的手提包很自然地成了焦点。

展台和展品汽车的色彩是比较沉稳▶的中性色，品牌logo的饱和度较高，既是空间中的点缀色也是吸睛色，能让路过的行人一眼就能注意到品牌标识。

	CMYK	RGB
	CMYK 23,36,27,0	RGB 207,173,171
	CMYK 13,37,16,0	RGB 227,180,190
	CMYK 36,14,8,0	RGB 177,205,226
	CMYK 31,29,26,0	RGB 188,180,178

	CMYK	RGB
	CMYK 5,4,1,0	RGB 244,245,249
	CMYK 47,66,75,5	RGB 152,101,75
	CMYK 28,22,22,0	RGB 194,193,191
	CMYK 74,52,6,0	RGB 81,120,189

第 3 章

灯光照明装饰设计

学习目标

在展示空间中，影响空间氛围的重要因素有两个，一是色彩，二是照明。不管是室内展示活动，还是室外展示活动，都离不开灯光照明的应用。照明可以营造整个展示空间的视觉环境，这也使照明设计成为展示设计的重要内容。

赏析要点

照明的重要作用
照度、光色和显色性
照明设计的基本原则
灯光设计的要点
照亮空间的基础照明
照亮结构的局部照明
富有变化的装饰照明
利用自然采光
放大视觉空间

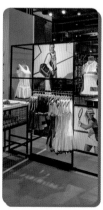
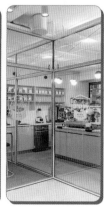

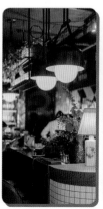

3.1 照明设计基础理论

照明对展示空间的重要性不言而喻，其构建起整个空间的视觉环境，展现出光世界的魅力。展示空间中的照明要根据展示目的和展示活动的要求进行设计，能够提供一个良好的光环境服务于展示活动，营造出一个舒适协调的空间环境，是照明设计的基础要求。

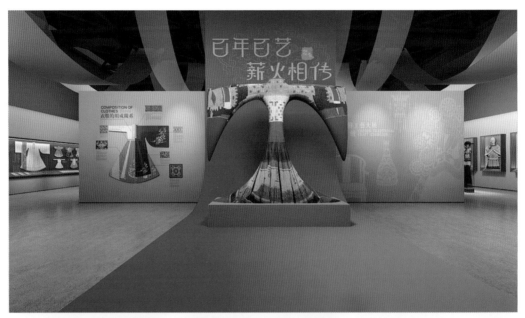

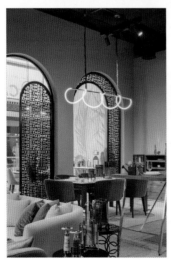

3.1.1 照明的重要作用

对展示活动而言，照明具有四大作用，分别是照亮空间、突出展品形象、营造环境氛围和装饰美化空间。

◆ **照亮空间**：大多数展示活动都是在室内进行的，要确保参展者能看清楚整个空间环境以及各类物品，就需要照明来营造良好的视觉环境。下图是某博物馆航空展览空间。假如没有照明，整个空间将很昏暗。

◆ **突出展品形象**：照亮空间只是照明的基础作用，除此之外，照明还可以强化某一具体的展品，突出展品的特征和形象。下图为运动品牌专卖店陈列区，店铺使用了重点照明来照亮和突出商品，让购物者能够仔细查看商品。

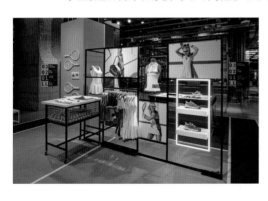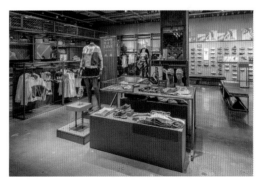

◆ **营造环境氛围**：不同亮度、色彩的照明会让空间气氛完全不同，比如温暖柔和的照明可以营造温馨亲切的氛围，冷调阴森的照明可以营造神秘不安的氛围。对于一些特定主题的展示空间而言，都需要特殊的照明手法来塑造环境氛围，如博物馆展览、舞台活动展示等。下列左图为博物馆展览空间，右图为发布会舞台，两个空间的照明营造出不同的环境氛围。

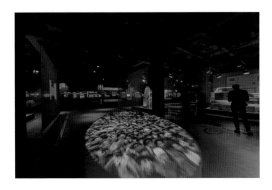
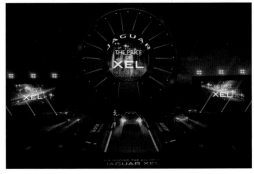

◆ **装饰美化空间**：光的作用可以为空间营造良好的光影效果，达到美化空间的目的。而各类造型美观的灯光设备也可以成为各种空间的装饰品，增强空间的设计感。下列餐饮店中的灯具不仅仅是用来照明的，还具有装饰作用。

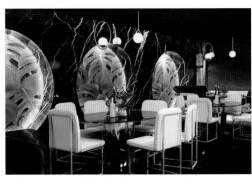

3.1.2 照度、光色和显色性

展示空间的照明设计要明确3个要素，即照度、光色和显色性，这3个要素都会影响展示空间的照明效果和视觉感受。

1. 照度

照度就是光照的强度以及物品单位面积内得到的照明程度，单位为勒克斯（lx）。以自然光源为例，晴天地面接收的照度就明显高于阴天。室内展示空间的照明设计都需要考量照度，照度值的高低要根据空间环境和场所需要来确定。

比如餐饮店和博物馆展厅的照度要求就有很大的不同。餐饮店的照度要满足就餐时所需要的视觉需求；而博物馆由于展品的特殊性，更需要严格把控照度，既要避免

灯光对展品造成损伤，又要确保展品的观赏性。下图分别为某咖啡店和某博物馆的部分空间，从中可以看出光照强弱的差别。

这里需要注意区分照度和亮度，亮度是人眼反馈的一种感受，同一照度下，物体反射率不同，亮度也会不同。比如同一照度下的金属、玻璃和木材，因反射率不同，亮度也会有明暗差别，如下图所示。

2. 光色

光色是指光源的颜色，一般用色温来计量，单位为K。光源色温不同给人的视觉感受也会不同。通常情况下，低色温的光源会给人一种温暖的感觉，高色温的光源会使人产生阴冷感。下图所示为色温参考表。

晴朗蓝天	蓝天白云		日光	早晨下午阳光	黎明黄昏	烛光				
10000	9000	8000	7000	6000	5500	5000	4000	3000	2000	1000 （K）

从上图可以看出，色温在3000K以下的光源，均有很强烈的暖意；色温处于3000~5000K的光源属于中间色，给人的感觉比较清爽；色温5000K以上的光源，会更偏冷色。

3. 显色性

显色性是指光源照射在物体上时颜色的呈现程度，一般用显色指数Ra来表示。光源的显色指数越高，人眼所看到的物体颜色就越接近自然原色；反之，光源的显色指数越低，色差就会越大。

在展示空间中，如果要精确还原物体色彩，就要选择显色性优良的光源，如商店橱窗、美术馆和博物馆就适用显色性高的光源，以真实地还原物品色彩。对色彩还原度要求不高的场所，可以选择显色性一般的光源，如通道照明、休闲区照明等。下图为服装店的陈列区，高显色指数的照明充分展现了服装的自然原色。

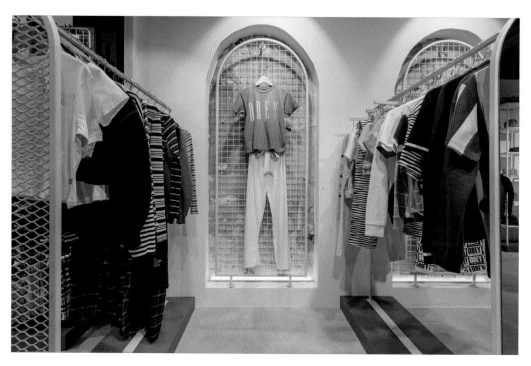

3.2 照明对空间的影响

对展示空间而言，照明是表现展品纹理、质感，塑造空间立体感和层次感的重要工具。而现代展示空间的设计也越来越注重灯光照明的设计，设计师大都会利用灯光来赋予空间某种艺术表现力，从而诠释展示主题。总的来看，照明对空间的影响主要体现在功能性和艺术性两方面。

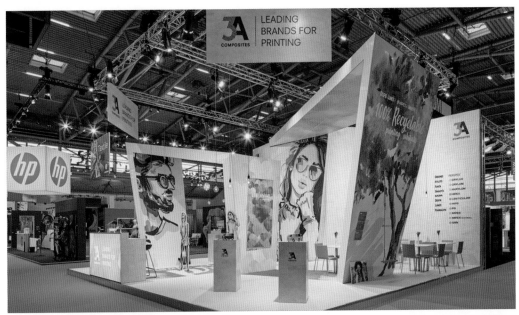

3.2.1 照明与色彩的关系

如在黑暗的环境下，人眼是无法辨别物体颜色的，有了光，我们才能感受到色彩。照明是色彩感觉产生的基础，两者关系紧密，共同影响着展示空间的视觉效果。

借助照明的作用，展示空间中的环境色彩、道具色彩和展品色彩都可以被渲染得更有魅力。下图为某家居专卖店的设计效果，灯光不同使整个空间环境产生了明暗差别，也强化了家具产品所具有的色彩效果。

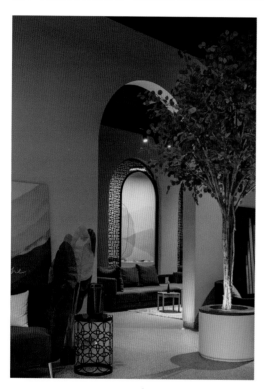

3.2.2 照明设计基本原则

照明需要满足展示空间功能性和艺术性表达的不同需求，因此在设计时要遵循以下两个基本原则。

◆ **良好的视觉环境**：从展示功能性要求的角度出发，照明设计要能通过控制灯光的照度、角度以及色温等来营造良好的视觉环境，以满足视觉识别的不同需求。下

图所示的专卖店利用照明以突出展示区域，灯光不仅没有改变商品的固有色，而且还能突出商品，让消费者能够在舒适的环境里购物消费。

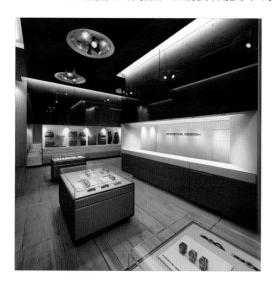

◆ **体现艺术魅力**：从展示艺术性要求的角度出发，照明设计必须赋予空间中的色彩、光影效果和环境氛围以独特的魅力，而好的照明也可以突出展示空间的艺术效果。下图所示为非遗传统工艺展空间，照明既突出了壁面的艺术色彩，又营造出立体感，强化了整个空间的艺术表现力。

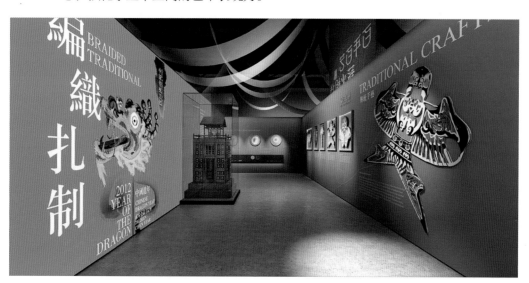

◆ **保证安全性**：照明设计的安全性原则体现在两个方面，一是要保证电源线路系统的安全性；二是要保证展品和参展者的安全性，避免照明对展品或参展者带来伤害。

3.2.3 灯光设计的要点

灯具的类型、照射的角度以及尺寸大小等都会影响空间的照明效果。展示空间的灯光设计要注意以下两个要点。

◆ **注意视觉的舒适性**：人眼对强光是比较敏感的，灯光设计不能忽略对视觉舒适感的考虑，良好的光照应在满足空间照明的同时避免带来视觉刺激。以某博物馆为例，博物馆中的灯具一般都会严格控制照明的照度、显色性和投射方向，并在满足人们参观体验舒适度的同时尽量避免眩光的产生。下列展览空间光线柔和舒适，从参观者的视角看去，没有刺眼的灯光影响观展。

◆ **注意视觉的平衡性**：良好的照明系统要注意平衡空间亮度，应避免各种照明互相冲突给参展者的视觉带来不适感。在有自然光照的空间，可以通过控制人造光源来平衡空间亮度，而在光线充足的区域则应关闭部分人造光源，以为光线不足的区域提供重点照明。从下图的咖啡厅可以看出，自然光已经提供了较为充足的环境照明，因此应关闭部分人造光源，仅用部分柔和的人造光来补充即可。

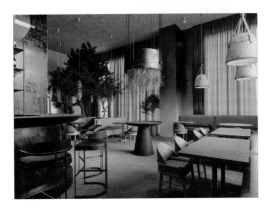 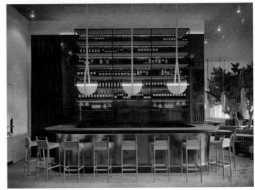

3.3 展示空间照明方式

　　展示空间中的照明系统主要由自然采光和人造光源构成，自然采光因受时间和空间的影响，一般仅将其作为室内展示空间的补充性光源。而人造光源是可以控制的光源，因此展示空间的照明设计多以人造光源设计为主。一个完整的展示空间会合理利用多种照明方式从而满足展览展示的需求。

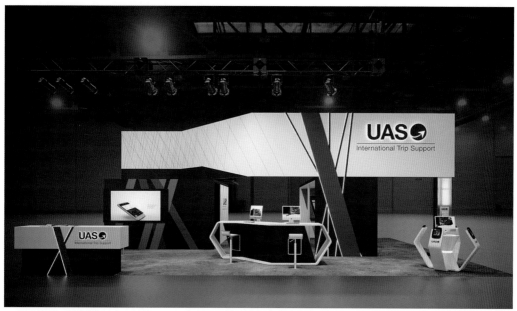

3.3.1 照亮空间的基础照明

　　基础照明的作用是给空间提供一个基本的视觉环境，让整个空间环境明亮可见。基础照明一般会让灯光均匀地照亮整个空间，在白天，还可以采用自然光源为空间采光。基础照明往往决定了整个空间的光照格调，在设计时要注意灯光的照度和光色，避免让参展者产生不适感。

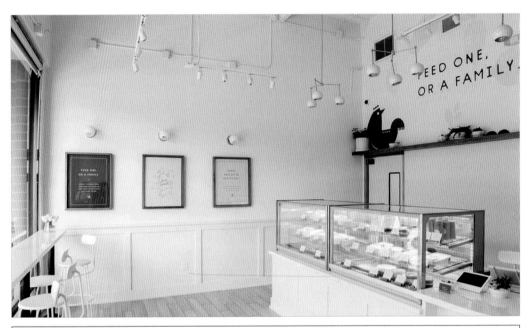

	CMYK	6,5,5,0		RGB	242,242,242			CMYK	17,8,45,0		RGB	226,227,161
	CMYK	71,59,4,0		RGB	95,109,182			CMYK	16,5,14,0		RGB	224,234,225

○ **思路赏析**

蛋糕店采用自然采光+人造光源组合搭配的照明方式，自然光能在白天为店铺提供良好的光线，人工照明采用均匀布光的方式可为夜晚和光照不足的阴天提供基础照明。

○ **配色赏析**

白色和灰色是该店铺的主要色彩，装饰性色彩则由蓝色、黄色和绿色等有彩色构成，空间色彩简单明快。

○ **设计思考**

采用自然光与人造光混合而成的采光方式，可以在满足基础照明的同时节省能源。因此，设计师要善于利用门、窗让展示空间内部得到合适的光线。

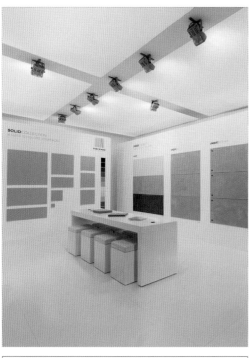

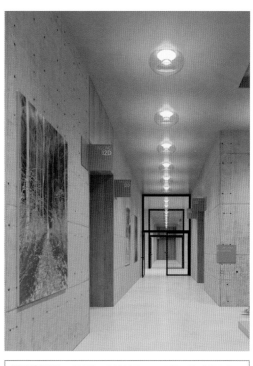

	CMYK 23,17,18,0	RGB 206,206,204
	CMYK 29,23,18,0	RGB 193,192,198
	CMYK 42,41,37,0	RGB 165,151,148
	CMYK 43,35,36,0	RGB 161,160,155

	CMYK 15,16,16,0	RGB 224,215,210
	CMYK 23,24,21,0	RGB 205,195,193
	CMYK 17,49,88,0	RGB 222,150,42
	CMYK 44,61,77,2	RGB 163,114,73

○ **同类赏析** ▲

在天花板安装了多盏照射灯具，灯具的高度和间距适宜，没有过亮或过暗，能为整个空间提供舒适的照明。

○ **同类赏析** ▲

通道空间用多盏吊灯来提供基础照明，均亮高照度的设计手法让整个通道空间显得明亮通透，不会给通过空间形成障碍。

○ **其他欣赏** ○　　○ **其他欣赏** ○　　○ **其他欣赏** ○

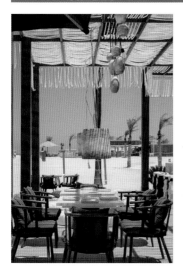

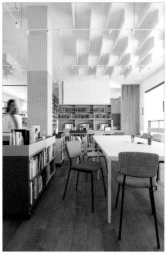

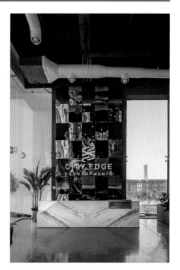

3.3.2 照亮结构的局部照明

局部照明主要为某一个重要区域或物品提供照明，这类照明一般有单独的开关控制光源，其照度一般高于基础照明，这样才能获得局部提亮的效果。局部照明能让被照亮的区域得以突出，适用于橱窗、展柜和休闲区等局部区域照明，常用的灯具类型有嵌入式灯具、射灯以及吊灯等。

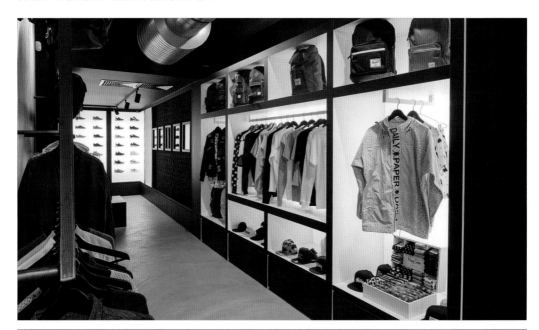

| | CMYK 38,32,30,0 | RGB 173,169,168 | | CMYK 9,6,10,0 | RGB 236,237,232 |
| | CMYK 85,81,83,69 | RGB 22,22,20 | | CMYK 1,0,0,0 | RGB 253,253,253 |

○ 思路赏析

服装专卖店的陈列区用局部照明照亮商品，光源比过道明亮，具有很强的显色性，并集中于商品本身，充足的光照非常方便购物者选购商品。

○ 配色赏析

这是一个休闲运动品牌的展示空间，设计风格走简约现代路线，色彩特征以黑白灰三色为主，这3种颜色本身就是经典的色彩搭配组合，将其运用到店铺中可以打造出一个简单舒适的空间。

○ 设计思考

局部照明如果嵌入展柜柜体，照射出来的光线往往会是均匀柔和的，该专卖店的陈列区使用的便是嵌入式灯具，可以避免灯光的照射过于明亮刺眼。

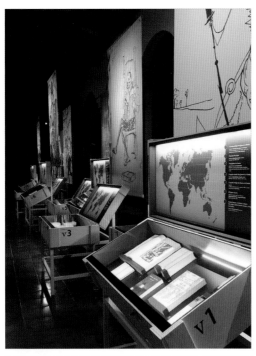

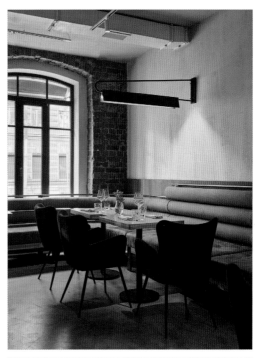

	CMYK 63,87,100,59	RGB 70,28,12
	CMYK 18,20,69,0	RGB 226,205,98
	CMYK 0,14,18,0	RGB 255,230,210
	CMYK 49,66,80,8	RGB 147,98,65

	CMYK 37,33,34,0	RGB 174,167,161
	CMYK 15,36,61,0	RGB 227,177,108
	CMYK 91,88,87,79	RGB 5,1,2
	CMYK 60,85,97,50	RGB 80,37,21

◎ 同类赏析 ▲

展览展示区域采用局部照明方式，高于环境光线的照明充分呈现了展品的细节，让参观者能够清晰地观看展品。

◎ 同类赏析 ▲

自然光源已经为餐饮店提供了一定的光线，但为满足就餐时照明的需求，在就餐区又设计了局部暖光，柔和的灯光为就餐区域提供了舒适的照明光线。

◎ 其他欣赏 ◎　　**◎ 其他欣赏 ◎**　　**◎ 其他欣赏 ◎**

3.3.3 富有变化的装饰照明

　　装饰照明的主要作用是美化空间，渲染空间氛围。在展示空间中使用一些造型美观的装饰性灯具可以让空间环境更具有艺术感。在特定主题的空间，还可以使用有色灯光来丰富空间色彩，营造空间气氛。但这也可能带来偏色现象，因此使用有色灯光作为装饰照明时，还要考虑灯光是否会导致展品或商品色彩失真。

	CMYK 93,84,82,73	RGB 4,14,16		CMYK 57,0,16,0	RGB 103,210,230
	CMYK 84,63,0,0	RGB 29,91,254		CMYK 27,15,16,0	RGB 197,207,209

○ 思路赏析

发布会舞台使用装饰照明打造了一个明暗对比强烈的视觉空间，由曲线和弧度灯光勾勒出汽车轮廓，体现了发布会的主题。

○ 配色赏析

灯光色彩为冷调的蓝色，给人一种饱满有力的视觉感受。明亮有色灯光确保了远处的人也能清晰可见，少量的紫色作为点缀，丰富了灯光的色彩效果。

○ 设计思考

线条灯是装饰照明常用的灯具，具有照明和装饰双重作用。上图所示的发布会舞台利用线条灯打造空间场景，线性元素极大地增强了舞台的高级感。

	CMYK 21,88,98,0	RGB 212,62,27
	CMYK 83,85,85,73	RGB 24,14,13
	CMYK 4,67,81,0	RGB 242,119,51
	CMYK 25,92,100,0	RGB 205,52,18

	CMYK 66,3,3,0	RGB 39,196,249
	CMYK 100,95,42,3	RGB 22,46,110
	CMYK 76,33,0,0	RGB 10,151,241
	CMYK 98,94,56,34	RGB 80,37,21

○ 同类赏析 ▲

各种灯具的色彩风格鲜明独特，昏暗的红色灯光可以烘托整个空间的神秘气氛，灯光效果与墙画背景搭配协调，展现了酒店的超现实主义风格。

○ 同类赏析 ▲

这是博览会中的多媒体装置，该装置可以变化色彩和内容（风、水、太阳和原子4个内容），具有装饰、展示和交互功能。

○ 其他欣赏 ○　　**○ 其他欣赏 ○**　　**○ 其他欣赏 ○**

3.3.4 组合式的混合照明

　　混合照明是指运用多种照明方式来打造空间的照明系统。混合照明系统具有很强的机动性，设计师不必拘泥于某一种概念，而是可以根据空间环境来灵活设计照明方式。比如在有自然光源的空间，利用门、窗来采集自然光，再配合人造光源来为整个视觉效果加分。基础照明+局部照明是混合照明的主要组合方式，这两种照明方式结合后，既能保证空间中的基本亮度，也能为局部区域提供重点照明。

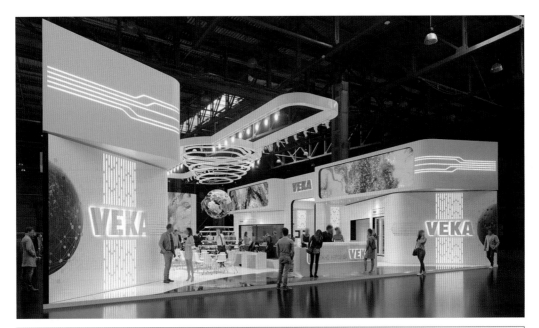

	CMYK	26,18,14,0	RGB	199,202,209		CMYK	28,23,18,0	RGB	194,193,198
	CMYK	78,31,13,0	RGB	15,149,202		CMYK	5,4,4,0	RGB	244,244,244

○ 思路赏析

顶部吊灯为展会空间提供了基础照明，保证公共活动区域光线充足。在展厅入口处，用局部照明来突出企业标志，线条灯的组合搭配增强了展会会场的视觉美感。

○ 配色赏析

主色调选用百搭的灰色，辅助色是代表"蓝色星球"的蓝色，这种色彩搭配方式使展会会场风格更加沉稳简约，尽显空间层次。

○ 设计思考

灯光与色彩是能协调搭配的装饰元素。该展会空间用灰色和蓝色奠定了中性偏冷的色彩基调，照明则选用了与色彩匹配的冷光源，设计上极具协调性。

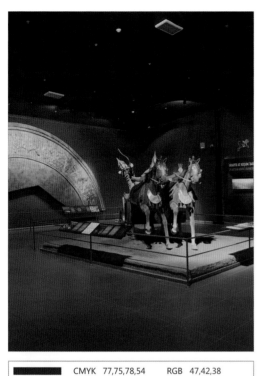

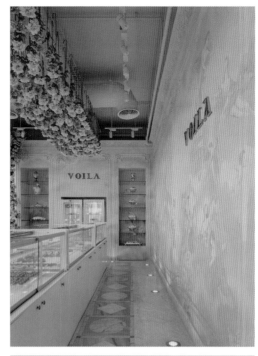

	CMYK 77,75,78,54	RGB 47,42,38
	CMYK 59,66,95,22	RGB 112,83,41
	CMYK 8,41,40,0	RGB 239,174,146
	CMYK 31,39,48,0	RGB 191,162,132

	CMYK 42,40,38,0	RGB 163,152,148
	CMYK 51,83,70,15	RGB 136,66,68
	CMYK 28,36,31,0	RGB 195,170,165
	CMYK 28,44,40,0	RGB 198,156,142

○ **同类赏析** ▲

照明设计充分考虑了展品的安全性和视觉的舒适性，基础照明为参展场景提供了可视光线，局部照明使展品的亮度明显高于环境亮度。

○ **同类赏析** ▲

蛋糕店利用了自然采光来为卖场提供基本照明，光线不足时，则用天花板上的射灯来保证基本亮度，柜台中的内部照明则重点突出售卖的商品。

○ **其他欣赏** ○	○ **其他欣赏** ○	○ **其他欣赏** ○

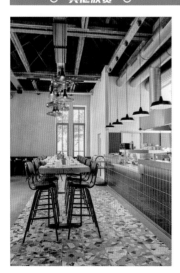

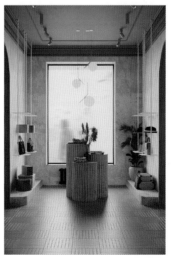

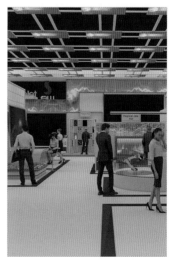

3.4 多样化照明设计手法

 照明是展示空间的设计元素之一，这种设计元素对于展示空间而言并不仅仅是提供亮度那么简单。多样化的照明方式能为空间环境带来很多变化，它可以通过视觉错觉来放大空间，还可以增强空间的立体感，展现光影之美。但照明始终是为环境空间服务的，因此设计时要考虑与空间环境的契合度。

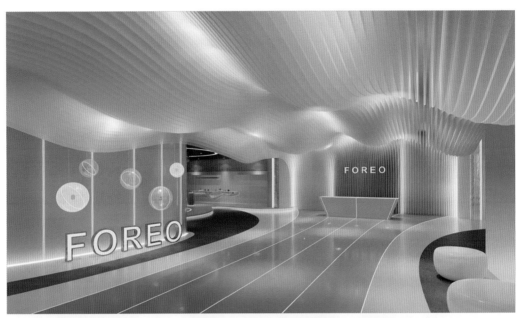

3.4.1 利用自然采光

所谓自然采光就是把太阳光引入室内空间，节能是自然采光的一大优势。除此之外，自然光还能带来光影变化，为空间增添更多魅力。建筑采光的方法有多种，如天窗采光、侧窗采光、庭院采光和混合采光等。采光的具体手法要根据建筑的形式来确定，大型建筑由于空间尺度较大，常常会采用天窗采光+侧窗采光的方式来获得足够的亮度，而商业中心、博物馆，小型空间一般较多使用侧窗采光法。

| | CMYK 65,62,62,10 | RGB 107,96,90 | | CMYK 73,61,99,31 | RGB 72,79,38 |
| CMYK 18,37,70,0 | RGB 221,173,88 | | CMYK 73,72,70,37 | RGB 69,61,59 |

○ 思路赏析

健身房空间利用建筑物外墙的窗户来采光，玻璃材质提高了自然光源的透光性，沿着窗户放置了健身设备，让健身的人也能观赏室外景色，为健身锻炼带来愉悦感。

○ 配色赏析

黑色和灰色是沉稳低调的色彩，明艳的黄色则具有很强的动感，一静一动的色彩搭配组合运用可以避免使空间产生沉闷感，为空间增添活力。

○ 设计思考

无论是低层建筑还是高层建筑，侧窗采光都是很容易采用的采光方式。但如果空间进深较大，离窗户较远的区域就可能无法获得充足的光线，这时就要利用人造光源来补充。

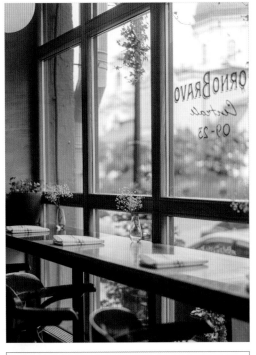

	CMYK	91,86,85,76	RGB	6,7,9
	CMYK	10,12,17,0	RGB	235,227,214
	CMYK	38,50,76,0	RGB	177,137,78
	CMYK	15,10,4,0	RGB	223,227,238

	CMYK	54,74,93,24	RGB	120,72,40
	CMYK	28,45,70,0	RGB	200,152,88
	CMYK	26,29,26,0	RGB	200,184,79
	CMYK	10,18,16,0	RGB	233,216,209

○ 同类赏析 ▲

大面积的落地玻璃窗引入了自然光线，也让路过的行人能够看到店内的就餐环境，从而吸引食客进店就餐。

○ 同类赏析 ▲

这是一个海边酒吧，引人注目的除了美丽的景色外，还有阳光倾撒下的光影图案，半遮掩式的透光效果更显光影魅力。

○ 其他欣赏 ○　　　**○ 其他欣赏 ○**　　　**○ 其他欣赏 ○**

3.4.2 放大视觉空间

　　展示空间的面积大小是相对固定的，在无法改变空间大小的情况下，可以利用灯光来放大视觉空间，获得扩展空间的效果。在一个相对封闭的空间中，如果照明不均匀，局部阴影较多，会让空间显得更拥挤。让灯光均匀地照亮各个区域，会让空间显得宽敞明亮。这一视觉效果与色彩的心理效应有关，明亮的白色会有膨胀视觉，沉暗的黑色会有收缩感。

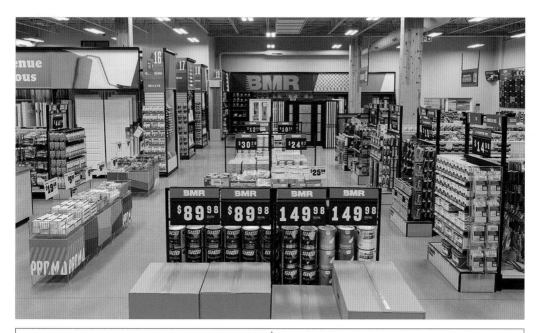

	CMYK 26,27,34,0	RGB 202,187,166		CMYK 3,5,4,0	RGB 249,245,244
	CMYK 76,11,74,0	RGB 16,170,106		CMYK 82,79,73,55	RGB 40,38,41

○ 思路赏析

超市需要有效利用空间来摆放商品，当大量的商品陈列在货架上时，视觉上会有一定的拥挤感，这时让天花板上的灯光均匀地打在各个区域，会让相对狭窄的空间看起来更大。

○ 配色赏析

琳琅满目的商品其颜色是丰富多彩的，为避免视觉疲劳，没有使用鲜艳的颜色，而是用中性偏冷调的绿色、白色和黑色来进行色彩搭配。

○ 设计思考

大多数超市都开在低层空间，如一楼、负一楼等，低层空间的内部采光条件相对较差，在灯光设计上，要避免强烈的阴影效果，阴暗会影响人们购物的心情，而让各区域均匀着光则能放大空间。

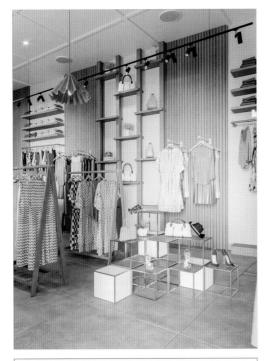

	CMYK 25,24,26,0	RGB 202,193,184
	CMYK 8,6,7,0	RGB 239,239,237
	CMYK 61,63,68,12	RGB 114,95,80
	CMYK 25,23,70,0	RGB 209,193,95

	CMYK 6,6,1,0	RGB 243,242,247
	CMYK 53,33,23,0	RGB 136,158,179
	CMYK 93,89,87,79	RGB 0,0,2
	CMYK 91,71,32,0	RGB 30,83,133

○ 同类赏析 ▲

服装店采光充足，墙面、地板和服装都被照亮，虽然空间面积不大，但在视觉上却给人一种很敞亮的感觉。

○ 同类赏析 ▲

洽谈空间本身比较狭小，但用白色来营造膨胀感，再通过灯光配合照亮整个空间，让人看起来干净明亮，从视觉上扩大空间。

○ 其他欣赏 ○　　**○ 其他欣赏 ○**　　**○ 其他欣赏 ○**

3.4.3 让视觉感觉更舒适

　　部分展示空间在运用灯光时，会用明亮的灯光来保证空间中陈设的可见度，但却忽略了视觉感受的舒适度。空间中的灯光如果过于明亮，会让参观者产生疏离感，而如果光线过于昏暗又不利于信息的交流与沟通，这时就要根据空间需求来平衡亮度，营造一个舒适的视觉光环境。

	CMYK 16,19,32,0	RGB 223,209,179		CMYK 43,31,44,0	RGB 163,166,145
	CMYK 31,35,40,0	RGB 191,179,149		CMYK 43,50,65,0	RGB 166,134,96

○ 思路赏析

采用见光但不见灯的照明设计手法，将灯具藏在天花板中，这样既保证了空间的整体性和美观性，又使光线更加柔和，让视觉感觉更舒适。

○ 配色赏析

这是一个皮肤管理中心，色彩搭配温馨整洁，以浅色系为主，包括浅棕色、浅绿色以及原木色等，色彩符合女性的喜好，视觉效果舒适、放松。

○ 设计思考

"藏灯"具有装饰和照明双重作用，它可以让灯光实现见光不见灯的照明效果，能够减弱光源，带来更柔和的光线，常用于营造温馨的氛围，天花、墙面或柜子都可以做藏灯。

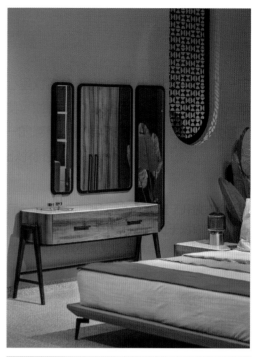

	CMYK	12,87,50,0	RGB	228,63,93
	CMYK	60,66,69,19	RGB	114,88,75
	CMYK	50,54,64,1	RGB	148,122,95
	CMYK	13,15,17,0	RGB	227,218,209

	CMYK	44,40,53,0	RGB	161,150,122
	CMYK	35,51,62,0	RGB	183,137,101
	CMYK	24,23,28,0	RGB	203,195,182
	CMYK	72,57,100,21	RGB	83,93,40

◎ 同类赏析 ▲

这是一家冰淇淋甜品店，灯光主要集中于休闲区域，其他区域则相对幽暗，既能营造温馨氛围，又能避免食客被走动的行人影响。

◎ 同类赏析 ▲

家居体验店用低色温的灯光来打造柔和光效，家具的色彩也被很好地还原，空间中没有过硬的光源，避免了强光照射在镜子上产生的眩光。

◎ 其他欣赏 ◎ **◎ 其他欣赏 ◎** **◎ 其他欣赏 ◎**

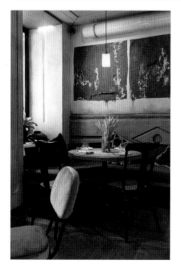

第 4 章
空间布局与分隔设计

学习目标

展示空间并不是一个单一的功能空间，而是由若干个小的功能分区共同构成的，每一个分区都有特定的功能价值。如何对空间进行布局规划，让空间环境满足展览展示的功能要求，是设计师在进行展示空间设计时需要重点考虑的问题。

赏析要点

外围空间
入口接待区
内部公共活动空间
陈列展示区
方正布局，功能合理
弧形布局，动线清晰
对称布局，均衡稳定
视线阻断式遮挡
可视不可通的隔断

展示空间功能分区

　　从主体功能来看，展示空间可以分为展览空间、公共空间和辅助空间三大类型。这3大类空间又可划分为多个小空间，如外围空间、接待空间、展区空间和洽谈空间等。对空间的功能要求不同，空间的分区规划也会不同。只有充分了解不同功能分区的特点和作用，才能让空间规划更加合理有效。

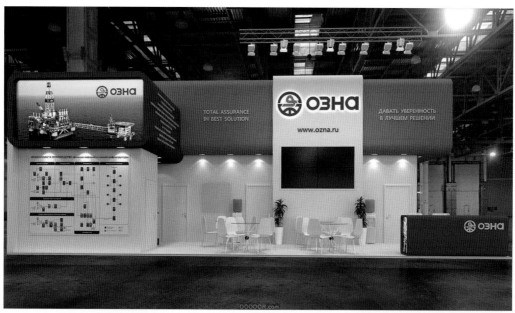

4.1.1 外围空间

外围空间是指建筑周围的一部分外部空间区域，如专卖店入口区域。外围空间属于公共空间，是进入内部展示空间的一个缓冲地带。在外围空间，行人可以看到整个建筑的外观造型、门前的装饰物以及空间内的部分陈列品。外围空间也是空间视觉传达的重要组成部分，它影响着人们的第一印象。以街边商铺为例，有吸引力的外围空间更能提升进店转化率。

	CMYK 25,27,15,0	RGB 200,188,200		CMYK 45,34,65,0	RGB 160,160,106
	CMYK 19,27,22,0	RGB 214,193,190		CMYK 52,81,79,21	RGB 127,64,55

○ 思路赏析

建筑的外围空间足够大，并利用绿植打造了景观化的外围，使空间环境自成一景。这种布局既美化了空间环境，也为游人提供了放松休闲的场所。

○ 配色赏析

绿植成为装点空间的重要元素，让空间有了绿意，而中性的绿色也与建筑外墙的色彩搭配非常协调，这种色彩在感官上能给人愉悦的心理感受。

○ 设计思考

大型建筑的外围空间可以用绿植来软化空间氛围，为冷峻的建筑增添柔和感。另外，外围空间也是内部展示空间的延伸，其风格应体现展示空间的主题和形象。

	CMYK 13,5,1,0	RGB 228,238,248	
	CMYK 69,17,10,0	RGB 60,175,222	
	CMYK 44,99,76,8	RGB 159,21,59	
	CMYK 74,65,55,11	RGB 84,88,97	

	CMYK 51,45,40,0	RGB 144,138,140	
	CMYK 83,55,100,25	RGB 47,88,18	
	CMYK 42,88,46,0	RGB 171,62,101	
	CMYK 74,60,45,2	RGB 87,102,122	

○ **同类赏析** ▲

心际航行主题展的外围空间，门头装饰和大型展示道具充分体现了展览的风格特点，与内部空间保持了一致性。

○ **同类赏析** ▲

餐饮店门前的装饰以对称式的布局方式来布置，垂吊的绿植足够引人注目，入口也因此得到凸显，能够吸引食客进店。

○ **其他欣赏**　　　　○ **其他欣赏**　　　　○ **其他欣赏**

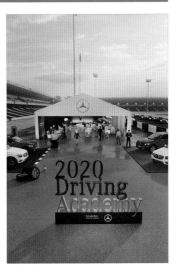

4.1.2 入口接待区

对于一些大型的展示活动而言，入口接待空间是参观者入场签到，接待重要与会者的重要区域，有形象展示、人数统计、秩序维护和咨询接待等作用。入口接待区通常都会设置服务台，以向参观者提供咨询服务。服务台在一定程度上代表了品牌的"门面"，不管是小型的经营场所，还是大型的商场、售楼部、科技园或会展中心，服务台都能直接体现场所的档次和品牌风格。

	CMYK 15,92,68,0	RGB 223,46,66		CMYK 2,3,5,0	RGB 252,249,244
	CMYK 74,70,76,40	RGB 65,61,52		CMYK 16,22,24,0	RGB 222,204,190

○ **思路赏析**

汽车试驾展示活动的入口接待区，接待区被搭建在户外，再用展板来进行品牌宣传，充分发挥了咨询接待和宣传推广的功能。

○ **配色赏析**

经典的红、黑、白三色配色组合，色彩效果既亮眼又充满活力。白色的字体显眼突出，确保了信息内容的可读性。

○ **设计思考**

服务台应设置在显眼的地方，让参观者一眼就能看到，设计时还应考虑占地面积，以避免造成空间浪费，色彩、灯光以及装饰设计都要讲究美观性。

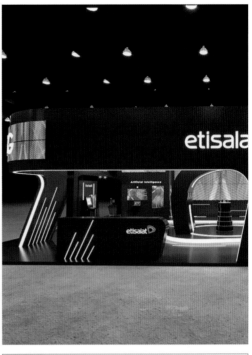

	CMYK 17,30,47,0	RGB 221,187,141
	CMYK 80,100,32,0	RGB 94,20,117
	CMYK 1,0,1,0	RGB 252,254,253
	CMYK 55,62,0,0	RGB 150,108,210

	CMYK 83,78,77,60	RGB 34,34,34
	CMYK 71,29,85,0	RGB 86,149,79
	CMYK 0,0,0,0	RGB 254,255,255
	CMYK 25,0,26,0	RGB 204,209,208

○ 同类赏析 ▲

接待区以企业标志为设计元素，充分体现了企业特色，色彩在视觉上有很强的吸引力，能给人留下深刻的印象。

○ 同类赏析 ▲

服务台被规划在入口处，仅占据了空间的一角，与展厅内部风格协调统一，充分体现了整体性，而其造型也具有很强的辨识性。

○ 其他欣赏 ○　　**○ 其他欣赏 ○**　　**○ 其他欣赏 ○**

4.1.3　内部公共活动空间

公众活动空间是参观者自由活动、逗留休息的区域，可分为外部公共空间和内部公共空间。内部公共空间主要包括通道空间、饮水空间以及休息空间等。

内部公共活动空间是连接外部与内部、展厅与展厅之间的过渡空间，空间设计要考虑人流量、流速、观展视距和走向等影响观展体验的因素。

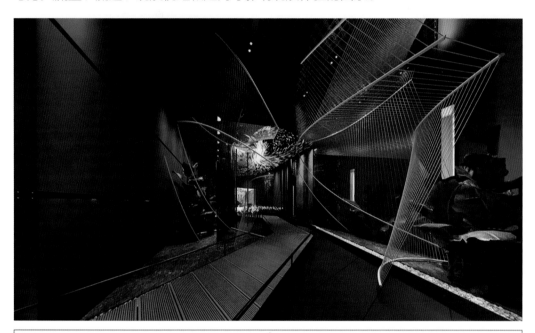

■	CMYK 85,80,70,52	RGB 35,38,45	■	CMYK 53,46,43,0	RGB 139,135,134
■	CMYK 83,49,86,12	RGB 44,106,69	▨	CMYK 23,14,17,0	RGB 205,211,209

○ **思路赏析**

这是进入展厅的走廊通道，也是连接外围空间与内部展厅的"桥梁"，暗光为其营造出一种沉静、庄重的氛围。

○ **配色赏析**

灰色、绿色都是中性色，色调上没有明显的冷暖倾向，能够营造宁静的氛围，小面积的绿色在灰色背景的衬托下更显沉稳。

○ **设计思考**

公共活动空间具有很强的流动性，而室内展厅会受到场地大小的限制，这就要求公共活动空间必须处理好人与空间的关系，以保证人流通畅。

	CMYK 58,62,76,13	RGB 120,96,70
	CMYK 30,29,22,0	RGB 190,181,186
	CMYK 30,57,100,0	RGB 196,127,0
	CMYK 55,50,57,0	RGB 135,126,109

	CMYK 36,41,39,0	RGB 180,156,146
	CMYK 73,61,42,1	RGB 90,102,126
	CMYK 24,47,41,0	RGB 205,153,139
	CMYK 23,18,16,0	RGB 206,204,207

○ 同类赏析 ▲

博物馆展览区的通道区域有舒适的灯光照明，确保了通道空间的可视性。右侧的立牌也为通道提供了一定的照明。

○ 同类赏析 ▲

上图展示了服装店的公共休息区域，休息区与陈列区距离适中，顾客在休息的同时还能环顾陈列的商品，能有效提高成交率。

○ 其他欣赏 ○　　　○ 其他欣赏 ○　　　○ 其他欣赏 ○

4.1.4 陈列展示区

陈列展示区是企业进行形象宣传、产品展示的区域。这种区域要注重空间的合理规划，让展品/商品、人与空间汇集在一起时能产生良好的参观体验。在一个完整的展示空间中，可能会划分多个陈列展示区，每个陈列展示区展示不同主题的场景。以家居产品专卖店为例，其展示陈列区可划分为厨房系列、浴室系列以及客厅系列等多个展区，每个系列应把产品与应用场景结合起来展示不同的居家生活场景。

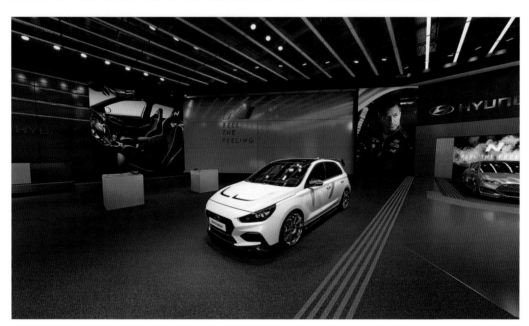

	CMYK 88,86,63,44	RGB 38,39,57	CMYK 2,2,0,0	RGB 251,251,253
	CMYK 7,95,100,0	RGB 237,27,2	CMYK 93,81,39,4	RGB 36,68,115

○ 思路赏析

汽车放在展区的中间位置，灯光突出照亮了汽车本身，视距和视角的设计都很合理，让参观者能够围绕汽车进行360°观展。

○ 配色赏析

空间背景色为黑灰色，运用橙色线条来制造动感，作为点缀的橙色与环境色形成强烈的对比，色彩上的碰撞能够吸引参观者的视线。

○ 设计思考

展品/商品特性会影响展示陈列的具体方式，灯光的布局方式也要符合展品/商品特性，案例中灯光、色彩和陈列的设计都很符合产品的特性。

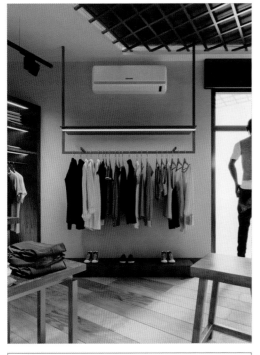

	CMYK 15,16,18,0	RGB 224,215,206
	CMYK 24,25,31,0	RGB 204,191,174
	CMYK 75,77,82,58	RGB 48,37,31
	CMYK 39,48,50,0	RGB 174,141,122

	CMYK 27,34,72,0	RGB 203,172,89
	CMYK 17,89,100,0	RGB 220,59,5
	CMYK 38,44,74,0	RGB 178,147,83
	CMYK 5,3,10,0	RGB 246,246,236

○ 同类赏析　　　　　　　　　　　▲

服装店把陈列区划分为多个区域，商品的陈列井
井有条，能够让消费者顺畅地挑选商品，充分体
现了展示陈列的营销属性。

○ 同类赏析　　　　　　　　　　　▲

这是画展的展览区域，该展区的商品采用了不同
的陈列方式，展厅整体偏暖色调，不会与画作产
生冲突感，营造了舒适的参展环境。

○ 其他欣赏 ○　　　○ 其他欣赏 ○　　　○ 其他欣赏 ○

4.1.5 交流洽谈区

商业展示空间、展会往往需要设置交流洽谈区，以供商务洽谈使用。交流洽谈区可分为多种类型，包括全封闭型、半封闭型和开放型。全封闭型洽谈区隔音效果较好，不容易受外界打扰。半封闭型洽谈区会用隔断阻挡视线，有一定的隐蔽性。而开放型的洽谈区则一般兼具休息、洽谈双重作用，进出应方便。

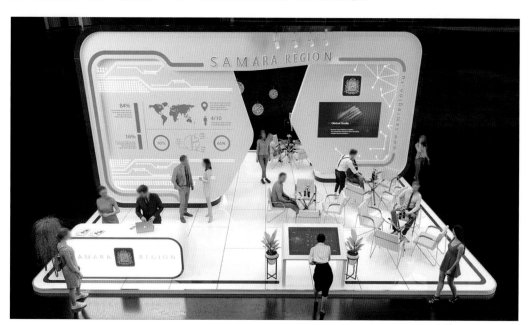

	CMYK	2,2,1,0	RGB	250,250,252		CMYK	77,88,0,0	RGB	105,30,182
	CMYK	53,40,28,0	RGB	138,147,164		CMYK	19,15,13,0	RGB	214,214,216

○ 思路赏析

展会展厅设置了开放式的洽谈区，洽谈区的座椅可以灵活地挪动组合，既能满足参展人员休息的需求，又能用于交流洽谈。

○ 配色赏析

展会空间采用白色和浅灰色两种色彩装饰，而浅灰色和白色是现代简约风格的代表色，这样配色会给人一种干净清爽的视觉感受。

○ 设计思考

开放式洽谈区给人的感觉虽然更轻松自在，但容易被外界打扰。如果是重要的商务会谈或者需要与客户进行深入交流，半封闭式或封闭式的洽谈区无疑更为适用。

	CMYK 96,92,55,32	RGB 26,39,71
	CMYK 32,8,17,0	RGB 186,216,216
	CMYK 2,6,31,0	RGB 255,234,194
	CMYK 86,77,75,56	RGB 28,38,39

	CMYK 41,50,17,0	RGB 169,139,173
	CMYK 90,86,71,59	RGB 23,27,38
	CMYK 78,70,46,6	RGB 79,85,111
	CMYK 14,71,34,0	RGB 225,107,129

○ 同类赏析 ▲

这是一个封闭式的洽谈区，是一个相对安静的交流场所，顶部没有封顶，留出了通风口，同时用灯具来提供照明。

○ 同类赏析 ▲

用半围合的方式打造了半封闭式的洽谈区，会谈桌之间留有一定的空间距离，以避免谈话时相互影响。

○ 其他欣赏 ○　　**○ 其他欣赏 ○**　　**○ 其他欣赏 ○**

4.2　空间区域布局方式

　　布局决定着空间的构成形式和空间元素的排列布置方式，并影响观展人群的流动路线以及参观者的观展体验。空间的布局可以有多种组合变化方式，设计时要结合空间形状、面积大小、功能要求以及视觉效果来考虑，力争让空间布局科学合理，使空间能给人提供更好的服务体验。

4.2.1 方正布局，功能合理

　　如果空间结构本身是比较方正的，那么也可以按照矩形来进行功能区域的划分，让展示空间的结构更具有节奏感，以满足整体的功能配置要求。矩形布局方式具有很强的灵活性，设计师可以把空间切割成不同形状的矩形，通过置换和重组布局，使空间功能布局更合理，利用率更高。

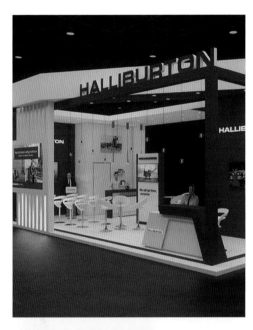

○ 思路赏析

展厅的平面是一个长方形，按照矩形布局方式设置了服务台、洽谈区、演示区和储藏区等功能空间，功能分区没有重叠冲突，划分合理实用。

○ 配色赏析

会展展台主要使用了红色和白色两种色彩，红色是热烈醒目的色彩，选择白色与之搭配，更能凸显红色的力量感，体现红色色彩的特性。

CMYK 42,100,100,8	RGB	166,0,0
CMYK 5,4,5,0	RGB	246,245,243
CMYK 32,32,33,0	RGB	186,173,164

○ 设计思考

进行空间布局规划时，从功能需要出发，是布局设计的一个切入点。如果展厅的空间面积较小，则要考虑空间的整体功能定位，让空间功能重点突出。

○ 同类赏析

◀汽车展示区的布局方正稳定，两辆汽车并排展示，在色彩上形成直观的对比，简单的红黑白配色在视觉上很有吸引力。

户外空间具有很强的开放性，整个▶空间被划分为了多个矩形，分别设置了活动舞台区、交谈休息区和展示宣传区，宽敞的通道设计可以有效避免活动进行时发生拥堵。

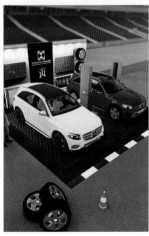

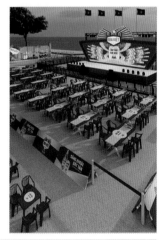

CMYK 80,75,75,51	RGB	45,45,43
CMYK 34,95,83,1	RGB	185,44,53
CMYK 6,3,0,0	RGB	244,247,254
CMYK 34,27,42,0	RGB	185,181,152

CMYK 45,100,100,14	RGB	151,24,33
CMYK 16,98,99,0	RGB	221,21,24
CMYK 6,6,52,0	RGB	253,240,146
CMYK 54,46,35,0	RGB	137,135,248

4.2.2　弧形布局，动线清晰

　　弧形布局是指将空间半围合成一个弧形，使空间有一定的弧度，再根据弧形来划分空间。弧形布局方式可以让空间动线有明确的流线导向性，让参观者能够清楚空间的行动轨迹。相比方正的布局方式，弧形可以在视觉上营造动感，弧形造型本身也可以让人眼前一亮，让展厅引人注目。

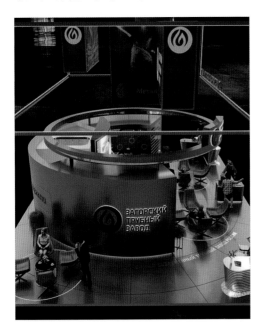

○ 思路赏析

弯曲的弧形把空间半围合起来，空间动线单一明确，不会存在迷宫式的参观路线，具有动感的弧线也展现出一种曲线美。

○ 配色赏析

展厅的主体色为深灰色，而利用橙色可以打破深灰色的单调感。具有强烈活力感的橙色也能使空间更加明亮时尚，更为亮眼明快。

	CMYK	RGB
	65,54,50,1	111,115,118
	26,73,90,0	202,97,42
	85,82,73,60	30,29,35

○ 设计思考

展示空间的布局要有一定的流线导向性，让参观者能够清楚空间的行动轨迹，弧形布局形式可以让空间参展路线清晰连贯。

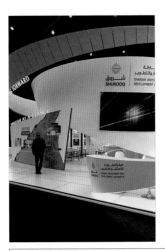

○ 同类赏析

◀展厅采用弧形布局方式，柔和的弧线让展厅极具张力。通往内部空间的入口处展示了图文信息，以便参观者了解企业相关信息。

展厅入口的左右两侧都设置了洽谈▶区，按弧形进行摆放布置，既具有层次趣味，又具有流动感，展厅的外观也很有美感。

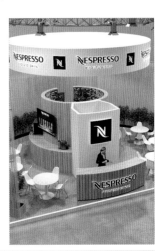

	CMYK		RGB
	8,5,7,0		239,241,238
	67,58,54,4		104,105,107
	92,87,88,89		3,3,3
	41,64,93,2		169,108,45

	CMYK		RGB
	27,36,47,0		199,170,137
	1,1,1,0		252,252,252
	76,75,78,53		50,43,38
	18,16,15,0		217,213,212

4.2.3 对称布局，均衡稳定

对称布局是指空间元素以某一轴线为中心呈对称分布。对称可以让空间具有一定的规律性，使空间具有一种稳定均衡的对称美。对称式布局的空间环境，其空间元素是相互呼应的，在视觉上会给人一种整体统一的感受。在展示空间中，可以以过道、服务台或陈列柜为对称轴，使空间元素呈现出对称性。

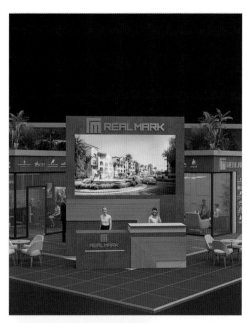

○ 思路赏析

展厅在服务台的左右两侧分别设置了开放式洽谈区和VIP交流区，左右对称布局，位于对称轴中心位置的展板自然就会成为视觉焦点。

○ 配色赏析

展厅整体以深灰色为主色调，再用木纹色来装饰空间，整个空间具有一种现代轻奢质感，展厅的色彩设计体现了企业的形象气质。

	CMYK 73,65,61,16	RGB 84,84,86
	CMYK 42,51,58,0	RGB 168,134,107
	CMYK 58,71,3,0	RGB 127,121,87

○ 设计思考

对称是一种比较经典的空间布局方式，在运用对称布局时，并不一定要追求完全对称，可以让局部有些许变化，这样空间就会更显生动。

○ 同类赏析

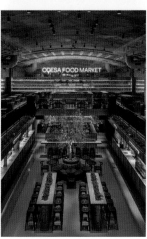

◀餐厅的空间布局遵循了对称原则。对于人流量较大的大型餐厅而言，这样的空间布局方式方便实用，也利于食客进出。

活动舞台以通道为对称轴，呈现出▶明显的对称性，通道会把人的视线引向舞台中心。通道的左右两侧摆放了座椅，两侧的观众都能获得良好的视线。

	CMYK 47,47,49,0	RGB 155,137,125
	CMYK 79,60,87,31	RGB 59,79,52
	CMYK 79,72,84,54	RGB 43,45,34
	CMYK 24,27,22,0	RGB 202,188,188

	CMYK 87,84,77,67	RGB 22,21,26
	CMYK 42,55,0,0	RGB 194,125,241
	CMYK 73,89,31,0	RGB 104,58,120
	CMYK 46,88,49,1	RGB 161,61,97

4.3　灵活运用空间分隔

对展示空间而言，分隔具有区分空间区域，装饰美化空间的作用，比如VIP洽谈区会用板具、玻璃等来分隔，就可以划分出一个相对安静私密的交流空间。

空间分隔有3种主要的形式，分别是视线阻断式遮挡、可视不可通的隔断和通透式的分隔。

4.3.1 视线阻断式遮挡

视线阻断式遮挡是指通过分隔物分隔各个不同的空间，常用的分隔元素有墙体、较高的展柜和展板等。视线阻断式的遮挡能为空间划分明确的界限，被分隔出来的空间独立隐蔽，私密性好。餐饮店的包间、展厅的VIP室和服装店的换衣间就常采用这种分隔方式。

○ 思路赏析

这是展厅的VIP洽谈区，隔断分隔出一个相对封闭独立的交流空间，视线无法穿透隔断，把空间与空间完全分隔开来。

○ 配色赏析

呈现出深灰到浅灰的色彩过渡，色彩搭配简约而有层次，给人的感觉沉稳低调，配色符合空间的功能定位。

	CMYK 72,67,62,20	RGB 84,80,81
	CMYK 17,14,12,0	RGB 219,217,218
	CMYK 39,33,26,0	RGB 169,166,173

○ 设计思考

视线阻断式遮挡常用于有隐蔽性要求、绝对分隔需求的空间，这类分隔能对空间起到限制作用，可以隔出互相独立的功能区。

○ 同类赏析

◀洗手台用墙体做隔断，确保其与就餐区、厨房分隔开，视线上的遮挡能够避免洗手区域影响就餐区域，给消费者带来不适感。

展陈内容的变化需要用视线阻断▶式的隔断板材隔出不同主题内容的展区，不透明的板材能够划分出一个独立的展区空间，让参展者安心观展。

	CMYK 53,73,94,20	RGB 127,77,42
	CMYK 11,41,63,0	RGB 234,171,102
	CMYK 64,75,80,39	RGB 86,58,46
	CMYK 12,25,37,0	RGB 231,201,165

	CMYK 53,51,69,1	RGB 140,126,91
	CMYK 36,58,87,0	RGB 182,123,55
	CMYK 10,10,23,0	RGB 236,230,204
	CMYK 73,71,89,49	RGB 60,53,34

4.3.2 可视不可通的隔断

可视不可通的隔断是指采用透明隔断物分隔不同的空间，一般会用玻璃、镂空隔栅或透明屏风来做空间隔断。可视但不可通的隔断具有很强的装饰性，透光性也比较好，同时还有扩充空间的作用。在商业展示空间中，常用这类分隔方式来丰富空间层次，烘托空间氛围。

○ **思路赏析**

镂空隔断不会对空间的通风和通透性造成影响，透过隔断还可以若隐若现地看到外边风景，让空间更具有趣味性。

○ **配色赏析**

白色纯净素雅，是能与海边景色相搭配的色彩。空间隔断用白色来作为主色，不会使色彩特别抢眼，还能给人一种清爽感。

	CMYK	RGB
	64,53,38,0	114,119,138
	3,0,1,0	250,253,254
	70,85,93,64	51,24,13

○ **设计思考**

运用可视不可通的隔断物来分隔功能区，要注意隔断材质、图案是否与空间风格相搭配，选择风格整体性强的隔断搭配会更协调。

○ **同类赏析**

◀ 展厅局部用镂空隔断物分隔空间，视线并没有被完全隔开，空间与空间之间仍然可以交流互动，这种展厅一般具有一定的延伸性。

木质的镂空隔断物具有很强的线条▶性，给人简单典雅的视觉感受。在空间的转角处运用镂空隔断，不会让空间觉得很压抑，相反可以美化空间，提升空间的艺术感。

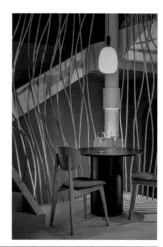

	CMYK	RGB
	83,78,77,60	34,34,34
	31,41,59,0	192,158,112
	40,97,100,6	171,36,16
	16,27,45,0	225,197,148

	CMYK	RGB
	26,40,52,0	202,163,124
	17,31,39,0	221,186,156
	3,12,16,0	249,232,216
	87,85,88,75	15,10,7

4.3.3 通透式分隔

通透式分隔不会遮挡视线，可以让空间层次错落有序，部分隔断还可以自由通过，仅在视觉上分隔功能区域。通透式的分隔可以用低矮的展柜、家具和楼梯来划分空间，还可以利用照明、地面砖、地毯或天花板吊顶来进行区域划分，通过装饰变化使不同的空间相互通透又彼此独立。

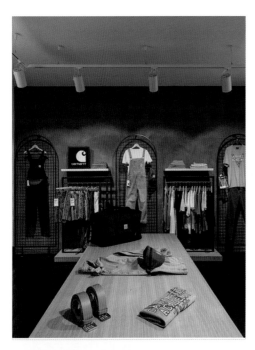

○ 思路赏析

服装店中的展台陈列空间，低矮的展台没有阻挡视线，服装的展示都是可见的，整个陈列区看起来宽敞而有层次。

○ 配色赏析

深灰色水泥墙面加上原木色展台，让室内陈列空间看起来质朴而随性，色彩风格契合店铺消费群体的喜好。

	CMYK	RGB
	71,69,64,24	83,74,75
	11,35,47,0	233,182,137
	81,80,77,61	35,31,32

○ 设计思考

采用通透式的分隔方式可以让空间隔而不断。对于小空间而言，采用这类分隔方式还能节省空间，使隔断成为空间的一部分，发挥陈列、装饰和收纳等作用。

○ 同类赏析

◀弧形座椅分隔出了3个休闲区，与之相搭配的天花板吊饰也在视觉上起着分隔的作用。3个休闲区相对独立但又是一个整体。

通道和就餐区域铺设的地砖有所不▶同，色彩和地砖边线在视觉上强调了两个空间的独立性，空间隔而相通，不会对通行造成阻碍，实现了视觉上的隐形分隔。

	CMYK	RGB
	24,8,14,0	204,222,22
	32,58,72,0	190,126,80
	22,29,45,0	211,186,145
	73,28,69,0	73,150,106

	CMYK	RGB
	37,31,33,0	175,172,165
	61,77,84,39	91,55,41
	71,70,67,28	80,70,68
	41,52,47,0	170,133,124

4.4 用分隔增加空间的多样性

 不同的空间分隔方式可以赋予空间不同的格局和视觉效果，隔断的多样性也为空间的划分提供了更加多样的表达形式。好的隔断不仅仅是划分功能区那么简单，其美观性也是需要考量的。在进行展示空间设计时，可以通过多样化的隔断来改变空间的布局，提升空间整体格调。

4.4.1 玻璃隔断带来通透感

玻璃材质的隔断具有良好的透光性，它能在保证采光的同时，起到分隔界限、隔音的作用。玻璃隔断可分为透明和不透明两种，透明的玻璃视线通透，隐私性相对而言较差。不透明的玻璃可以遮挡视线，透视感相对较弱。设计师可以根据空间的功能需求加以选择，如果空间有扩展视野、采光的需求，那么透明玻璃会更好。

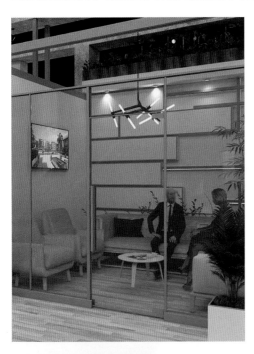

○ 思路赏析

在两个功能区之间用透明玻璃来划分空间，空间视觉通透明亮，室内外景象都清晰可辨，不仅有一定的开放性，还能保障谈话时的隐私性。

○ 配色赏析

金框与地面色彩属于同类色，两种色彩没有冲突感，室内选用浅色系家具，避免了色彩过于跳跃，总体视觉舒适和谐。

	CMYK	13,17,37,0	RGB	232,215,172
	CMYK	23,35,72,0	RGB	211,173,88
	CMYK	39,36,45,0	RGB	173,162,140

○ 设计思考

玻璃隔断不仅具有空间分隔的作用，还能让空间中有足够的采光，同时还具有隔音功能。根据玻璃材质，这种隔断可分为单层玻璃隔断、双层玻璃隔断等。

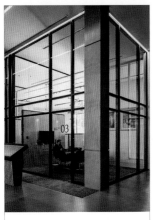

○ 同类赏析

◀售楼部的洽谈区用透明玻璃来做空间分隔，透明玻璃不会影响室内采光，也没有复杂的装饰，可以让空间显得更加宽敞明亮。

右图使用的是透光不透明的压花玻▶璃来做空间分隔，在保证透光率的同时也能遮挡视线，相比透明玻璃不仅更具有装饰性，还可以保证空间的隐私性。

	CMYK	51,52,58,1	RGB	146,125,106
	CMYK	25,36,49,0	RGB	205,171,133
	CMYK	82,77,73,52	RGB	41,42,44
	CMYK	7,4,6,0	RGB	240,242,241

	CMYK	8,2,0,0	RGB	239,246,252
	CMYK	70,79,100,59	RGB	55,35,11
	CMYK	82,58,100,33	RGB	49,78,11
	CMYK	46,43,46,0	RGB	159,145,132

4.4.2 隐形隔断增加整体感

展示空间还可以运用隐形隔断来分隔功能区，隐形隔断可以让空间更有整体感，而不会因为隔断设计而破坏空间的开放性。对于面积较小的展示空间而言，隐形隔断不会占用空间面积，也不会因为隔断而让空间显得狭窄，它可以让各空间功能独立，但视线却是相通的。

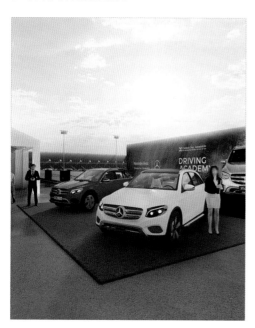

○ 思路赏析

地面铺设的假草皮很自然地成为汽车的展示空间，隐形隔断把公共活动区域与展示区区分开来，即使在户外也能让功能区域清晰明确。

○ 配色赏析

草皮与灰色的水泥地在色彩上有一定的分离感，能让功能区域实现分隔效果。展品分别为红色和白色，与绿色也能形成对比。

	CMYK 80,64,100,46	RGB 46,60,27
	CMYK 58,49,45,0	RGB 126,127,129
	CMYK 36,93,75,2	RGB 181,49,63

○ 设计思考

户外空间也可以用隐形隔断来实现功能分区。该汽车展示区在铺设假草皮后，使展区与地面有了水平高低差，在视觉上自然让空间产生了分隔感。

○ 同类赏析

◀ 通过地面的装饰设计来实现隐形分隔，沙盘展示区和洽谈区分别铺设木板和地毯，地面分区铺设会让参观者认为这是两个不同的功能区。

发布会活动舞台被抬高，把原有的 ▶ 整体空间分成了主台和观众席两部分，主舞台空间用色彩划分了中心讲演区，中心讲演区正对观众席，能为台下观众提供良好的视野。

	CMYK 42,65,90,3	RGB 167,106,51
	CMYK 0,6,8,0	RGB 255,245,236
	CMYK 51,69,96,14	RGB 136,88,42
	CMYK 87,84,87,75	RGB 15,11,8

	CMYK 54,100,100,45	RGB 97,0,9
	CMYK 20,100,100,0	RGB 214,0,24
	CMYK 88,85,83,74	RGB 13,11,12
	CMYK 1,0,0,0	RGB 253,253,253

4.4.3 植物景观营造风景线

　　植物也是空间分隔常用的设计元素，它虽没有透明玻璃通透，但仍有一定的透视性，可以为空间增加绿意，让空间更显舒适自然。

　　植物隔断可以灵活运用，通过不同植物的搭配组合为展示空间打造风景线，常被采用的有垂吊、堆放和屏风等多种隔断方式。

○ 思路赏析

展厅中大量使用了绿植，草地分隔出了儿童活动场地，绿植墙既是一面装饰墙，也是隔断内外部的屏风，为展厅营造出如"花园"般的艺术氛围。

○ 配色赏析

白色和灰色构成了空间的主色调，绿色成为装饰空间的辅助色，少量的红色、蓝色和橙色作为点缀色为空间增添了活力。

	CMYK 32,33,36,0	RGB 187,171,158
	CMYK 0,0,1,0	RGB 255,255,253
	CMYK 77,60,96,32	RGB 64,78,42

○ 设计思考

植物一般多用来分隔局部空间，丰富空间景观和层次。大型可移动的绿植可作为临时隔断使用，小型绿植需要通过组合搭配来实现隔断功能。

○ 同类赏析

◀绿植位于两个不同的展示陈列区之间，对空间起到了很好的装饰美化作用，同时也对两个展区具有区域分隔作用。

把自然生态引入内部空间，用绿植▶打造了一面隔断墙，把外部空间与内部空间分隔开，绿植能舒缓参展者的心情，为会展展厅提供了一个良好的交流洽谈环境。

	CMYK 37,32,34,0	RGB 176,169,161
	CMYK 24,15,14,0	RGB 204,209,212
	CMYK 63,35,83,0	RGB 114,145,78
	CMYK 35,38,44,0	RGB 182,160,139

	CMYK 94,87,56,29	RGB 30,47,75
	CMYK 77,65,99,45	RGB 54,61,30
	CMYK 9,11,23,0	RGB 238,228,203
	CMYK 47,46,57,0	RGB 154,138,112

第 5 章

展品陈列规划设计

学习目标

展品的特性、外观都需要通过陈列来展现，陈列的好坏直接影响着展品的商业价值和魅力。展示陈列并不是将展品随意地堆放在展架上，陈列是有技巧而言的。展品的数量和陈列的方式都需要精心规划设计，以尽可能地展现展品特色。

赏析要点

陈列中的点线面陈列展示
陈列展示的四大原则
中心成组陈列法
悬吊陈列法
分层陈列法
突出重点陈列法
量感陈列法
简约时尚风格
温馨文艺风格

5.1 展陈设计的正确方式

　　科学的展示陈列方式能够充分发挥视觉营销的作用，通过良好的展陈设计来呈现展品/商品的特征和优势，最终实现价值传递、商品销售的目的。展示陈列作为一种视觉表达方式，其视觉效果的呈现要遵循基本的陈列原则和标准，以让展品/商品能够吸引眼球，激发参展人的观赏兴趣。

5.1.1　陈列中的点线面

　　点可以看作陈列展示的最小单位，它能以散点形态分布在展示空间中，使其成为整个展示区的视觉焦点。点具有聚焦的作用，因此一些重要的展品/商品常常会用点来表现，如专卖店会用独立展柜或橱窗进行新品展示，以促进新品销售。下列展厅中的汽车就可以看作是一个点。

　　在展示空间中可以看到很多以线条形态来进行陈列的展品，线具有一定的视觉引导作用，它是由多个点有序排列所构成的陈列形态。展示空间常用的视觉陈列形态有直线陈列和曲线陈列两种，直线陈列简单明了，可以让陈列富有节奏感，曲线陈列优美活泼，可以让陈列富有运动感。下图分别为直线陈列和曲线陈列示例。

面是由多个点或多条线连接而形成的，有圆形、长方形和菱形等多种形状。面具有很强的视觉表现力，其所占的空间面积一般较大，很容易吸引人们的视线。下列甜品店将甜品包装模型有秩序地排列在一起，不仅为空间打造了一面装饰墙，同时也实现了产品的展示。

5.1.2 陈列展示四大原则

陈列是展示空间设计的重要内容，陈列是动态而有创造性的，展示空间的陈列设计要遵循以下四大原则。

1. 个性化原则

展示陈列要根据展品类型、展示主题来规划展示道具、设计陈列方式以及空间造型，需要遵循个性化的设计原则，通过个性化的设计来赋予展品独特的表现力。

下列左图的陈列方式和右图有很大的不同。左图用展台、挂架展示了店内销售的商品，商品摆放井然有序；右图将产品融入生活场景，场景化的陈列方式可以为展示空间带来一种亲和感。

2. 人性化原则

人性化原则是指展示陈列要站在参观者的角度来进行规划设计。在视觉传达方式上，应确保展品便于观看；在互动体验上，应确保展品易取易放，便于参与者体验。以商品陈列为例，货架上的商品应在顾客的可视范围内，摆放要清晰整齐，以方便顾客挑选和拿放。下列店铺中陈列的商品遵循了人性化的设计原则，易见、易取也易放。

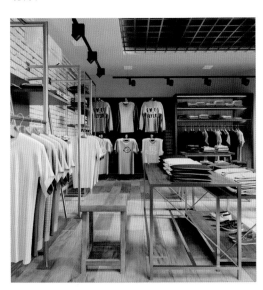
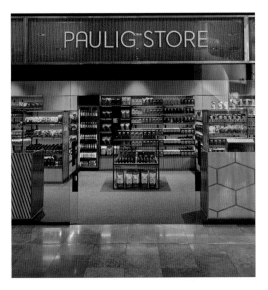

3. 美观性原则

展示设计要通过陈列来展现展品的魅力，部分展品还需要艺术性的表达来突出展品独有的审美特征，比如通过艺术造型来表现展品的独特形象。

下图所示的展厅把展台设计为"森林"，产品咖啡胶囊被整合在树干中，参观者可以从树干中拿出胶囊咖啡，并在一旁的展台中使用胶囊式咖啡机试用。展示区通过

独特的艺术造型塑造出新颖的个性，充分体现了陈列的艺术表现力。

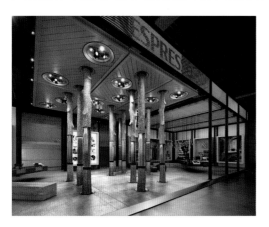
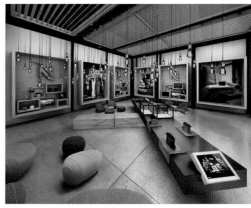

4. 安全性原则

除以上三大原则外，展示设计还要遵循安全陈列的原则。安全性原则要求陈列设计要考虑观众和展品的安全性。易碎展品应确保平稳陈列；比较重的展品要考虑陈列的高度以及展柜的承重；容易变质的商品则要陈列在特定的冷藏柜中，另外，展示陈列所使用的容器也要保证其安全性。下图为超市的酒类产品陈列区，玻璃物品是易碎品，应将其陈列在固定的货架上，并保证货架的稳定性。

5.2 展品陈列的八大方式

　　展品展示有多种陈列方式，如线型路线陈列、悬挂陈列及量感陈列等，不同的陈列方式带来的视觉表现力会有所不同。具体采用何种陈列方式要根据展品类型、主题内容、空间大小和展示道具来确定，良好的展示陈列方式能够让参观者充分了解展示空间要表达的内容，从视觉上认识到展品的特性。

5.2.1 线型路线陈列法

 线型路线陈列法是指利用视觉要素中的线来进行陈列展示，线可以是水平线、垂直线或者曲线。水平线能让展品看起来平稳安定，是展示空间常用的一种陈列方式。垂直线会有庄重直立的视觉感受，展示空间可以利用高低不等的垂直线来营造视觉美感。相比水平线和垂直线，曲线更柔和优美，它能让展示陈列显得活泼轻柔。

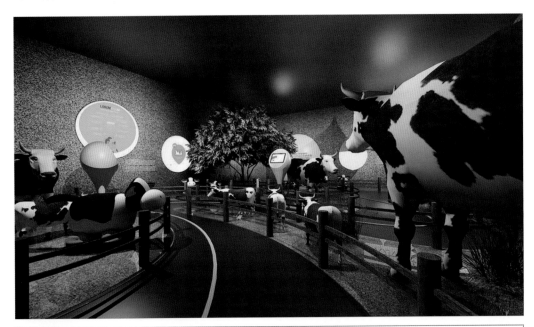

	CMYK 65,20,100,0	RGB 104,165,35		CMYK 7,4,3,0	RGB 240,244,247
	CMYK 79,82,82,67	RGB 34,24,22		CMYK 46,0,13,0	RGB 136,223,244

○ **思路赏析**

上图是乳业博物馆的展陈空间。设计师将勾勒草原的曲线融入展陈空间，使整个展陈空间看起来既立体又有动感，能给人一种如身临其境般的感受。

○ **配色赏析**

绿色的草场、黑白相间的奶牛，两大视觉元素打造出一种草原风光，能让人联想到环保、绿色与健康，与乳业牧场想要传递的价值理念契合。

○ **设计思考**

展示空间抓住了原生态牧场的主要特色，场景化的展示把参观者带入了具体的情境中，使其享受更好的观展体验。

	CMYK	55,66,63,7	RGB	134,97,88
	CMYK	7,12,23,0	RGB	242,228,202
	CMYK	65,74,54,10	RGB	110,79,94
	CMYK	4,3,3,0	RGB	246,246,246

	CMYK	79,75,89,59	RGB	40,38,28
	CMYK	0,0,0,0	RGB	255,255,255
	CMYK	68,61,68,15	RGB	95,93,80
	CMYK	62,54,60,3	RGB	116,114,102

○ 同类赏析 ▲

模特以站立姿势展示了婚纱的美，形成两条平行的垂直线，使婚纱看起来很有立体感，也更挺拔稳固。

○ 同类赏析 ▲

这是致敬贝多芬艺术展览。设计师把抽象艺术运用于展览中，用柱状数字投影呈现了一个神秘而震撼的展示空间。

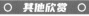

○ 其他欣赏 ○　　　**○ 其他欣赏 ○**　　　**○ 其他欣赏 ○**

5.2.2 中心成组陈列法

中心成组陈列法是指在展示空间的中岛区设置重点展区，用于陈列重点展品，其他展品则可以围绕中岛区陈列，比如按圆形、方形或弧形等结构进行陈列。中岛区一般位于店铺中心位置，设置中岛重点展区可以突出重要展品。商业展示空间中的热销品、促销品和新品都可以陈列在中岛展区，以促进商品销售。中心成组陈列时，展陈品的摆放必须醒目突出，这样才能起到吸引视线的作用。

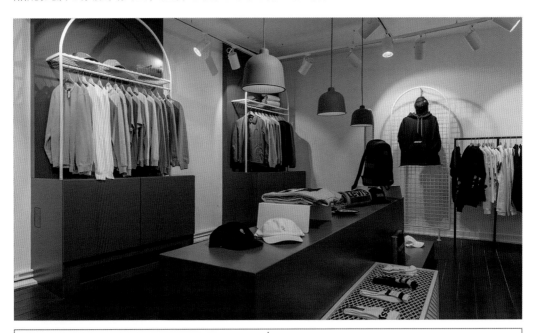

	CMYK 84,58,58,10	RGB 49,97,101		CMYK 18,34,31,0	RGB 218,180,167
	CMYK 47,27,38,0	RGB 151,171,160		CMYK 18,16,16,0	RGB 217,212,209

○ 思路赏析

在店铺的主通道设置了重点展示区，其他服装则围绕重点展示区靠墙陈列，使空间在布局上形成了一个环形，主副陈列区的商品互为搭配，这种搭配方式无疑可以促进商品的连带销售。

○ 配色赏析

色彩设计非常注重时尚性和美观性，以灰色墙面搭配青绿色和浅粉色的展示道具，使色彩在色调上形成对比，发挥了色彩吸引顾客目光的作用。

○ 设计思考

服装店的商品种类一般比较多，因此陈列时要做好分类，以便于顾客选购。该店铺把上衣、帽子和袜子分类陈列，为顾客选购商品带来了便利。

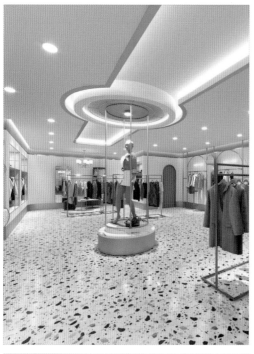

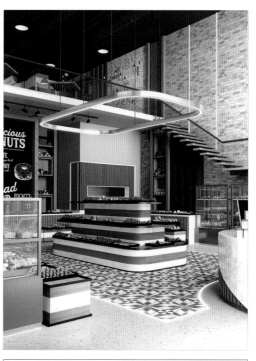

CMYK 9,12,15,0	RGB	237,227,217
CMYK 27,27,34,0	RGB	199,186,167
CMYK 34,45,66,0	RGB	186,149,96
CMYK 45,69,65,2	RGB	161,99,86

CMYK 9,7,10,0	RGB	236,235,231
CMYK 5,14,41,0	RGB	250,226,166
CMYK 51,54,67,2	RGB	145,122,91
CMYK 45,35,31,0	RGB	156,159,164

○ 同类赏析　　　　　　　　　　　▲

店铺的中岛位置以模特展示法为顾客展示服装的上身效果，形象的模特展示在视觉起到了延长顾客停留时间的作用。

○ 同类赏析　　　　　　　　　　　▲

在店铺的外围空间就能看到重点展区陈列的商品，它能够吸引过往的顾客进入店铺，对室内空间而言，还具有分流的作用。

○ 其他欣赏 ○　　　　○ 其他欣赏 ○　　　　○ 其他欣赏 ○

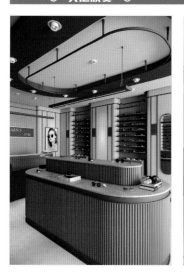

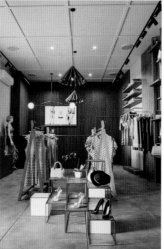

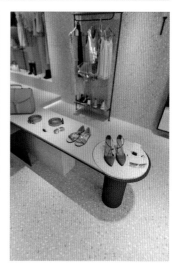

5.2.3 悬吊陈列法

　　悬吊主要用于陈列服装、背包、窗帘以及绘画等需要通过吊挂、壁挂或悬挂方式来展示图案、材质、外观和色彩的物品。悬吊陈列展品时，可根据展示需要采用高位或低位两种悬挂方式。高位悬挂的展品一般高于人的肩膀，需要仰视才能观赏，低位悬挂的展品一般与人的视线平行或低于视平线。采用悬吊陈列法时要特别注意展示陈列品的安全性，以避免展品滑落带来安全问题。

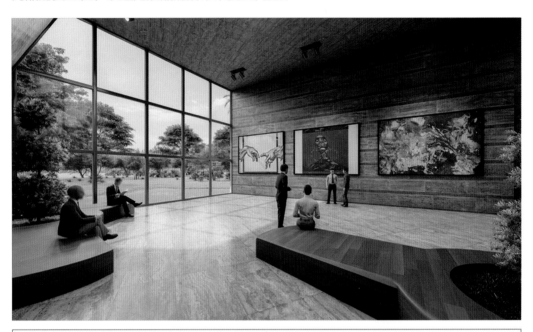

| | CMYK 28,23,16,0 | RGB 195,192,201 | | CMYK 29,7,43,0 | RGB 199,219,166 |
| | CMYK 47,56,60,0 | RGB 156,121,101 | | CMYK 44,84,83,8 | RGB 158,69,55 |

○ 思路赏析

这是一个艺术馆展示空间，绘画作品以壁挂方式进行展示，壁挂方式全面地展示出绘画作品的内容，非常便于观展者欣赏作品。

○ 配色赏析

咖啡色和浅灰色让艺术馆散发出古朴的气息，浅灰色的墙面不会与作品抢夺视线，能让观展者沉浸于绘画欣赏中。

○ 设计思考

壁挂陈列适合用于展示立体感不强的物体，如绘画、墙纸和吸顶式灯具等。但展示时要注意陈列位置、高度的设计，以便让参观者从不同角度观赏展品。

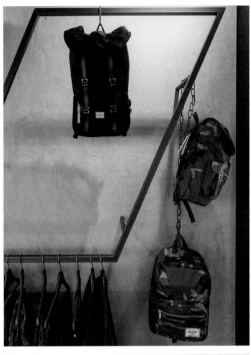

	CMYK	37,32,41,0	RGB	176,169,150
	CMYK	10,8,8,0	RGB	233,233,233
	CMYK	72,69,94,46	RGB	63,57,31
	CMYK	91,87,87,78	RGB	6,2,1

	CMYK	21,22,29,0	RGB	212,199,180
	CMYK	68,76,96,54	RGB	64,43,22
	CMYK	38,50,66,0	RGB	176,137,94
	CMYK	22,16,8,0	RGB	208,210,223

○ 同类赏析　▲

背包材质较柔软，叠装的陈列方式不利于商品展示，正挂、侧挂陈列方式的结合方能全面地展现背包的样式和材质。

○ 同类赏析　▲

采用悬挂陈列法来展示商品，悬挂的方式能把商品完全展开，多角度地体现装饰品的线条感，也提高了商品的吸引力。

○ 其他欣赏 ○　　**○ 其他欣赏 ○**　　**○ 其他欣赏 ○**

5.2.4 分层陈列法

　　分层陈列是指把展柜或货架分隔为多层，按一定规律来布置展品。使用分层陈列法时常采用堆叠、吊挂的方式来展示展品，展柜可以分为2层、3层等不同的层数。分层陈列对展示空间的高度有一定的要求，如果空间高度不够，那么就无法实现复式分层陈列。具体陈列时要考虑顶层、中间层和底层展品的陈列顺序，尽量让展品陈列整齐且具有美感。

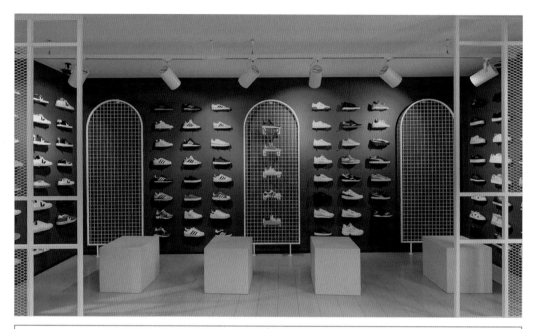

| | CMYK 64,45,47,0 | RGB 111,131,130 | | CMYK 48,34,27,0 | RGB 150,160,172 |
| | CMYK 27,34,22,0 | RGB 197,174,182 | | CMYK 21,15,6,0 | RGB 211,214,229 |

○ **思路赏析**

把运动鞋按照不同的类别分层陈列在货架上，运动鞋摆放整齐有序，突出了店铺商品品类的丰富性。这种展陈方式既能方便消费者挑选商品，又能让店铺看起来更加美观整洁。

○ **配色赏析**

中性的墨绿色简约大方，与白色搭配舒适自然。饱和度较低的浅粉色与背景墙在色彩上形成一定的反差，为空间带来了温馨感。

○ **设计思考**

采用分层陈列法时，要根据展品的长、宽、高来确定展柜或货架的尺寸，以确保展品陈列在货架上时获得良好的展示效果。本案例的商品分层摆放在货架上，获得了整洁美观的展示效果。

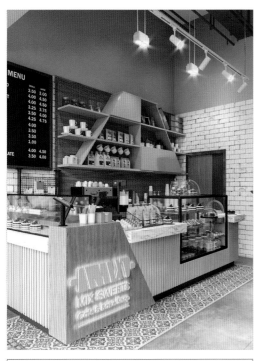

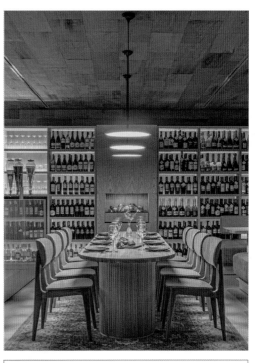

	CMYK 24,38,43,0	RGB 205,168,142
	CMYK 32,25,24,0	RGB 185,185,185
	CMYK 1,0,0,0	RGB 253,253,253
	CMYK 79,77,79,60	RGB 39,35,42

	CMYK 49,58,69,3	RGB 150,115,85
	CMYK 61,72,76,28	RGB 102,70,57
	CMYK 8,41,57,0	RGB 239,173,113
	CMYK 29,43,58,0	RGB 196,155,111

○ 同类赏析 ▲

商品按照不同种类分层陈列，前台展示柜陈列店内的甜品，位置醒目突出，让进店的消费者一眼就能看到，多层展柜则用于陈列真空包装产品。

○ 同类赏析 ▲

餐饮店用分层式酒柜陈列了大量的美酒，使整个餐厅看起来更有格调。美酒以竖放方式整齐陈列在酒柜中，既美观又有秩序。

○ 其他欣赏 ○　○ 其他欣赏 ○　○ 其他欣赏 ○

5.2.5　配套陈列法

　　配套陈列法又被称为关联陈列法，是指将类型不同但有一定关联性或互补性的物品成组陈列在一起，如商超会将不同种类的生鲜产品集中陈列在一个区域，以方便消费者选购。对商业展示空间而言，配套陈列可以形成关联销售，有助于提高客单价。采用配套陈列法时一定要确保成组陈列的商品有较强的互补性或关联性，否则就无法发挥出配套销售的作用。

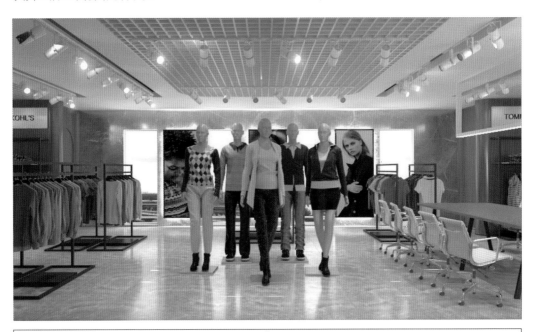

| | CMYK | 36,29,33,0 | RGB | 178,175,166 | | CMYK | 80,74,79,55 | RGB | 41,42,37 |
| | CMYK | 27,18,9,0 | RGB | 196,203,219 | | CMYK | 0,0,0,0 | RGB | 255,255,255 |

○ 思路赏析

把不同种类但能够相互搭配的服装通过模特展示陈列，商品之间具有很强的互补性，消费者可以直接选购搭配好的成套服装。

○ 配色赏析

陈列服装属于休闲简约类服装，空间的色彩搭配极其简约低调。而地板和墙面都以灰色为主色调，顶面为白色，空间中用少量黑色做装饰，搭配起来就构成了典型的黑白灰组合。

○ 设计思考

家居店、服装店和超市都可以采用配套陈列法来促进商品的关联销售。关联陈列并不是一成不变的，根据季节、营销需求的变化完全可以调整关联商品，如冬季时需要将模特的服装更换为冬装。

	CMYK 23,57,87,0	RGB 210,32,47
	CMYK 4,21,32,0	RGB 248,214,177
	CMYK 86,81,45,9	RGB 61,66,104
	CMYK 0,1,0,0	RGB 254,253,255

○ 同类赏析 ▲

同一品类但用途不同的餐具组合陈列在一起，消费者可以根据个人需求进行组合搭配，商品上的关联性能够促进连带购买行为。

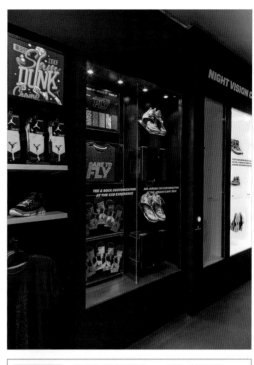

	CMYK 89,84,85,75	RGB 10,10,10
	CMYK 39,60,82,0	RGB 176,119,64
	CMYK 44,0,68,0	RGB 164,217,113
	CMYK 69,58,0,0	RGB 110,113,230

○ 同类赏析 ▲

服装店遵循关联销售原则来陈列商品，鞋袜配套陈列在一个区域，消费者在购买鞋子时还可以顺带选购袜子。

○ 其他欣赏 ○　　　**○ 其他欣赏 ○**　　　**○ 其他欣赏 ○**

5.2.6 突出重点陈列法

对于某些特殊的展品，可以采用突出陈列法将其陈列在醒目的位置，以突出该展品，如入口橱窗处、中岛展区或独立展柜中。突出陈列法与中心成组陈列法的区别，在于突出陈列法并不一定要在空间的中央区域设置陈列区，需要突出展示的展品可陈列在展示空间的任意位置，但要保证展品在该陈列区域引人注目。这时可以运用一些布局技巧来突出展品，如独立展示核心展品、悬挂展示展品等。

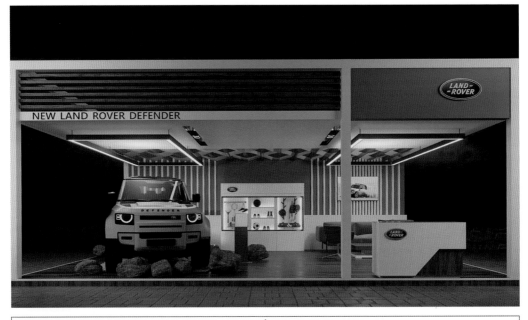

	CMYK 53,58,64,3	RGB 141,114,93		CMYK 31,29,27,0	RGB 187,179,177
	CMYK 70,68,73,31	RGB 79,70,61		CMYK 6,5,6,0	RGB 244,243,241

○ **思路赏析**

展台布局围绕重点展品进行展示，整个展台仅展示了一辆展车，但却非常醒目，洽谈区就设在展车的一旁，以便于汽车销售洽谈。

○ **配色赏析**

用灰色、木色和白色进行色彩搭配，空间色彩不浮夸，整体环境看起来高贵沉稳，色彩给人的视觉感受充分体现了品牌定位。

○ **设计思考**

越重要的展品越要让其成为视觉的焦点。在展示空间中，一般应将新品、价值较高的产品单独陈列展示。本案例中的汽车属于成交额较高的产品，所以展台必须从突出展车的角度来设计。

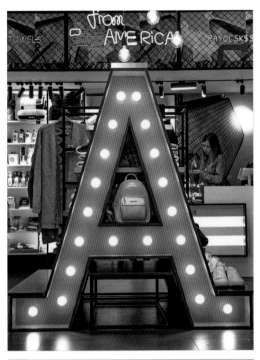

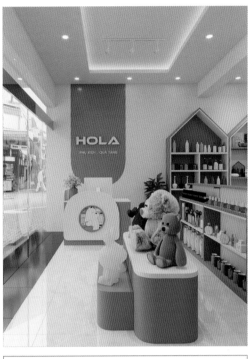

	CMYK 71,63,60,12	RGB 91,91,91
	CMYK 0,87,66,0	RGB 254,59,67
	CMYK 100,96,24,0	RGB 24,40,135
	CMYK 1,0,0,0	RGB 253,253,253

	CMYK 13,12,14,0	RGB 229,224,218
	CMYK 31,65,61,0	RGB 191,113,109
	CMYK 3,3,3,0	RGB 248,248,248
	CMYK 26,27,27,0	RGB 199,186,178

○ **同类赏析** ▲

店铺内的产品种类丰富，为了让顾客注意到热销品，在店内设置了创意展架，背包被放置在字母A中间，这样就能够抓住顾客眼球。

○ **同类赏析** ▲

在卖场进门的位置设置了独立展台，优越的展示位置能够让消费者快速对商品产生好感，展台高度适中，不会影响后方货架上商品的展示。

○ **其他欣赏** ○　　　　○ **其他欣赏** ○　　　　○ **其他欣赏** ○

5.2.7 分类陈列法

分类陈列法是指将展品分门别类地进行陈列，这种陈列方法在展示空间中运用得比较多，它可以让空间看起来整齐划一、一目了然，也可以对空间管理提供便利。科学分类是运用分类陈列法的关键，可以根据主题、品类、色彩、材料或消费群体来对展陈品实施分类。

	CMYK 73,71,73,38	RGB 68,61,55		CMYK 78,68,60,20	RGB 68,77,84
	CMYK 70,49,0,0	RGB 91,131,245		CMYK 14,7,0,0	RGB 226,233,249

○ 思路赏析

运动鞋按主题系列展示在5个橱窗中，橱窗中鞋子的摆放形式保持一致，在视觉上形成统一感，消费者可以根据个人喜好选购不同款式的运动鞋。

○ 配色赏析

空间风格独具一格，墙面用灰色打造水泥质感，给人一种硬朗、冷酷的视觉感受，蓝紫色调的装饰艺术画布打破了空间的单调感，使空间焕发出活力。

○ 设计思考

运用分类陈列时，要确保展品分类清晰，同一品类的展品可以集中在一个区域。本案例按主题来陈列，将不同系列的产品陈列在一个展区，让产品款式更加集中。

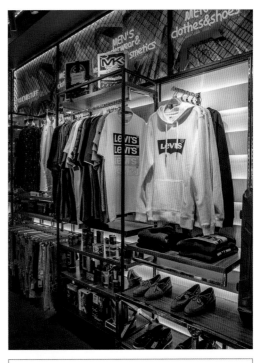

	CMYK 66,73,81,39	RGB 82,60,46
	CMYK 66,65,77,25	RGB 93,80,61
	CMYK 47,90,100,18	RGB 142,48,14
	CMYK 56,45,47,0	RGB 132,134,129

	CMYK 24,18,15,0	RGB 204,205,209
	CMYK 63,68,61,13	RGB 111,87,87
	CMYK 91,87,0,0	RGB 50,49,168
	CMYK 5,4,1,0	RGB 245,246,250

○ 同类赏析 ▲

同品类但不同花色的商品被陈列在一个展示区，以方便消费者进行比较，吊挂的方式让丝巾极具垂感，能充分展现丝绸质感。

○ 同类赏析 ▲

集中陈列针对男性消费群体的产品，通过消费群体分类陈列向顾客展示品牌的整体风格，并强调了商品的关联性。

○ 其他欣赏 ○　　**○ 其他欣赏 ○**　　**○ 其他欣赏 ○**

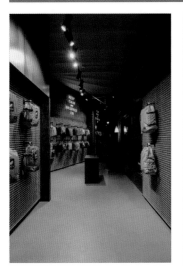

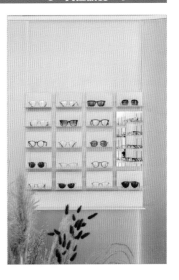

5.2.8 量感陈列法

　　量感陈列法是一种强调数量感的陈列方法，其具体方法是利用吊篮、售货车和货架来大量展示展陈品，以体现展陈品的丰富性和多样性。量感陈列并不是随意的堆积，展品的陈列仍要注重整体的美感。商超、展销会中常见的堆头就是典型的量感陈列方式。可以一种产品单独陈列，也可以多种产品组合陈列，营造量多、丰富的视觉感受，从而实现大量销售。

	CMYK 23,100,96,0	RGB 208,3,33		CMYK 0,0,0,0	RGB 255,255,255
	CMYK 54,0,95,0	RGB 116,239,27		CMYK 93,88,89,80	RGB 1,1,1

○ 思路赏析

量感陈列+突出陈列相结合的陈列方法，把产品模型放大展示在展位的一角，以突出产品形象。而实体产品则一层层地码放在货架上，给人一种数量充足、整齐美观的视觉感受。

○ 配色赏析

色彩搭配与产品形象匹配，大面积的红色很容易让人联想到番茄的色彩，色彩与产品之间产生了一定的逻辑联系，少量的绿色、白色和橙色用于调和配色。

○ 设计思考

将小产品以夸张的手法放大呈现是突出陈列的一种展示方式，在此基础上结合量感陈列，能让展品形成大小对比，给人留下深刻印象。

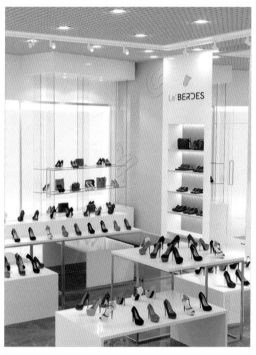

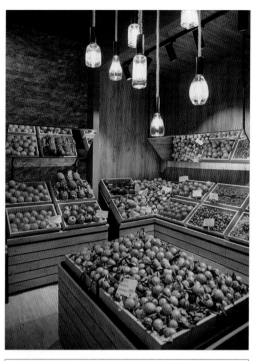

	CMYK 5,5,0,0	RGB 245,245,255
	CMYK 6,10,2,0	RGB 242,235,242
	CMYK 51,33,18,0	RGB 142,162,189
	CMYK 56,45,37,0	RGB 196,153,147

	CMYK 49,71,75,9	RGB 145,90,69
	CMYK 2,31,57,0	RGB 254,197,120
	CMYK 59,61,74,12	RGB 119,99,74
	CMYK 1,40,35,0	RGB 250,180,155

○ 同类赏析　▲

同一货架上陈列了多个不同款式、色彩的高跟鞋，能让消费者感受到产品款式的丰富性，高低错落的陈列手法，营造了视觉动感。

○ 同类赏析　▲

将同类水果以堆积和平铺的方式摆放在果蔬筐中，在视觉上能够体现商品的量感，从心理上让顾客觉得很有挑选余地，从而刺激购买欲望。

○ 其他欣赏 ○　　**○ 其他欣赏 ○**　　**○ 其他欣赏 ○**

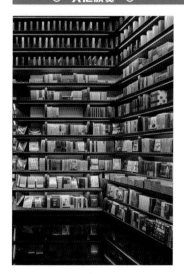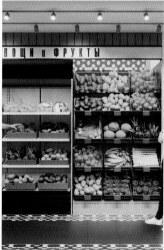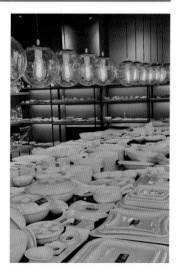

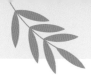
5.3 打造陈列风格特色

　　空间的展示陈列可以呈现出不同的风格特色，但陈列的风格要根据品牌定位、空间造型和展品类型来确定。如珠宝陈列一般要打造时尚高贵的风格，中式家具陈列则需要打造典雅的风格。每一种风格都有其独特的吸引力，下面来看看一些比较典型的陈列风格特色。

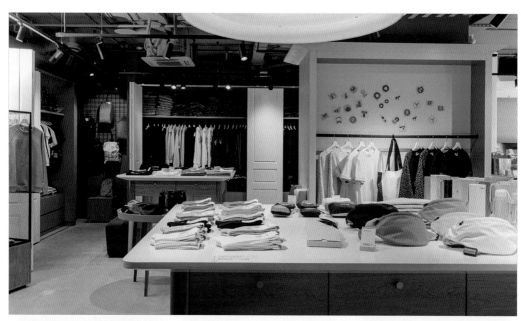

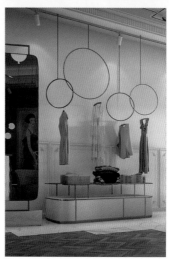
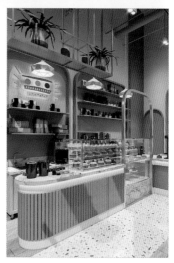

5.3.1　简约时尚风格

简约时尚的风格能突出展品本身，使参观者体验简洁大方的视觉享受。要打造简约时尚的陈列风格，空间中使用的装饰元素和色彩都不宜过多，应尽量让空间看起来简洁明快。在展示陈列上，要重点表现展品的品质、设计和创意，不要采用堆积式的陈列方式，应避免使展陈品因陈列方式不当而显得很廉价。

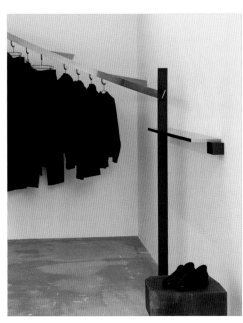

○ 思路赏析

品牌定位于极简时尚风格，展示空间的陈列设计也化繁为简，尽量做到简约大方，产品的陈列不以多取胜，而是走少而精的路线。

○ 配色赏析

无彩色系是简约风格空间常用的色彩，产品是较为沉重的黑色，墙面和地板用较浅的灰色，与产品拉开色彩距离。

	CMYK 18,19,19,0	RGB 216,207,202
	CMYK 45,46,44,0	RGB 159,140,133
	CMYK 79,78,71,50	RGB 48,42,46

○ 设计思考

简约风格强调"少即是多"，展陈的设计也要遵循这一原则，去掉那些繁杂的装饰，少量陈列展品，不要让空间看起来很满。

○ 同类赏析

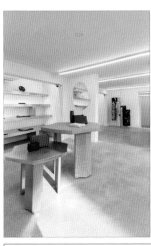

◀空间中有分层式货架，也有展台，但是商品的陈并没有堆满整个展示区，而是少量陈列在正中，空间中的装饰也简约至极。

这是一个瑜伽健身中心，用单色系▶色彩装饰墙面和地面，健身用品采用了叠放、吊挂等陈列方式，物品的陈列简单整洁，打造了一个自然简约的健身空间。

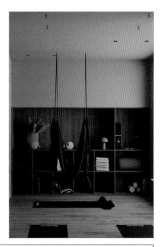

	CMYK 4,3,1,0	RGB 247,248,250
	CMYK 22,16,9,0	RGB 207,211,223
	CMYK 89,51,80,14	RGB 2,100,74
	CMYK 22,75,93,0	RGB 210,94,35

	CMYK 33,42,47,0	RGB 187,155,132
	CMYK 53,63,68,7	RGB 137,102,85
	CMYK 51,88,94,28	RGB 121,49,35
	CMYK 76,77,72,49	RGB 55,45,46

5.3.2 怀旧复古风格

　　怀旧陈列风格带有复古的韵味，使用木质装饰材料，运用浅黄色、棕色等低彩度复古色是怀旧复古风格的一大特点。另外，还可以利用复古家居装点缀其间，让空间的复古色彩更浓烈。复古风格也可以与现代风格相结合，让空间既有现代风格的简洁明朗感，又具有复古感。

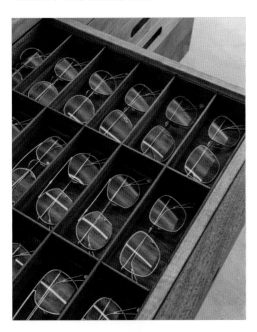

○ **思路赏析**

商品的陈列与传统的柜台式陈列有很大的不同，该展厅将眼镜陈列在网格状货柜中，陈列方向保持一致，相比玻璃材质货柜，胡桃木更具有复古气质。

○ **配色赏析**

胡桃木色深沉、朴实，它没有黑白灰冷酷，细腻的木纹很有怀旧之感，可以运用于复古、轻奢或简约风格的展示空间中。

	CMYK 56,71,85,23	RGB 117,77,51
	CMYK 17,36,43,0	RGB 222,177,144
	CMYK 14,16,18,0	RGB 225,215,206

○ **设计思考**

相比玻璃、金属材质的展柜，木质展柜在色彩和质地上都更能营造复古怀旧氛围，木纹也可以反映时光的痕迹。

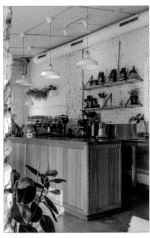

○ **同类赏析**

◀咖啡冲饮台和壁挂展示架都使用的是原木花纹的木材，白墙被人为地敲掉了一部分，让墙壁有了破旧感，强化了空间的复古韵味。

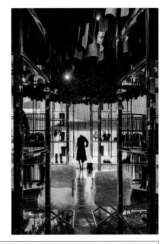

金属装饰材料赋予空间优雅的轻奢▶范，暖色系灯光为店铺增添了浓浓的复古气息，店内的商品具有时尚感，与古典风格融合，展现了奢雅的气质美。

	CMYK 41,64,81,1	RGB 171,110,65
	CMYK 11,40,56,0	RGB 235,173,116
	CMYK 5,4,7,0	RGB 245,244,240
	CMYK 64,47,85,4	RGB 111,124,70

	CMYK 40,37,37,0	RGB 168,159,152
	CMYK 30,63,82,0	RGB 194,118,60
	CMYK 17,45,62,0	RGB 222,160,103
	CMYK 79,80,80,63	RGB 37,29,27

5.3.3 节日庆典风格

节日庆典商业展示设计要充分营造节日的欢快氛围，通过展示陈列来提醒消费者节日的到来，并以此来激发消费者的购物激情。

节日庆典展示设计也要确定一定的主题，如七夕节适合爱情主题，中秋节适合团圆主题。设计师可通过主题设计来体现节日特点。

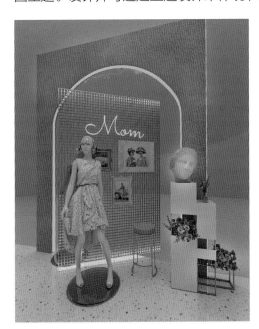

○ 思路赏析

这是购物中心针对母亲节活动搭建的展台，通过展示陈列营造了温馨有爱意的画面，展台还具有互动功能，消费者可以在展示区拍照留影。

○ 配色赏析

色彩设计主打温情牌，整个展示场景都被粉色所包围，从色彩上就能感受到浓浓的爱意，色彩搭配抓住了母亲节的特点。

	CMYK 8,65,43,0	RGB 237,123,121
	CMYK 16,57,40,0	RGB 221,136,132
	CMYK 11,33,32,0	RGB 233,187,167

○ 设计思考

节日庆典展示设计要明确节日的代表性特征，可通过场景化的展陈设计来突出节日特点，左图中的照片墙、鲜花和模特都能让人联想到母亲节。

○ 同类赏析

◄针对一年一度的购物节所搭建的展台，展示陈列围绕"购物"这一主题来进行设计，陈列设计很有立体感，主题鲜明突出。

为新冬季节日活动设计的橱窗，橱►窗中展示了一个五彩缤纷的城市，暖色调色彩欢快、温暖，店内的纺织品叠放陈列在橱窗中，与插图风格的城市融为一体。

	CMYK 26,63,10,0	RGB 204,122,171
	CMYK 9,34,3,0	RGB 235,189,215
	CMYK 3,39,17,0	RGB 247,182,188
	CMYK 30,36,15,0	RGB 192,170,191

	CMYK 4,81,44,0	RGB 243,81,105
	CMYK 51,95,51,5	RGB 147,44,89
	CMYK 13,56,16,0	RGB 228,142,171
	CMYK 75,62,23,0	RGB 86,102,153

5.3.4 温馨文艺风格

温馨文艺陈列风格多运用于甜品店、饰品店和童装店等商业展示空间，在色彩搭配上可多使用暖色系色彩，为空间营造温暖的感觉。除此之外，也可以运用其他清新的色彩，如淡绿色、浅紫色等，但应注意色彩的饱和度不宜过高。商品的陈列要注意色彩上的变化，避免给人留下商品种类单一的印象。

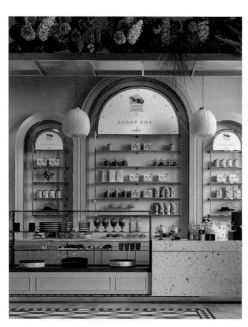

○ 思路赏析

甜品是一种甜味美食，空间的展陈设计也营造了甜蜜的氛围。透明玻璃柜能够让甜品看起来干净卫生，展架上商品有明显的陈列节奏。

○ 配色赏析

主体色彩温馨柔和，没有使用刺激眼球的颜色。浅粉色和乳白色都是淡雅的色彩。展架上的商品有色彩上的层次变化。

	CMYK	RGB
	13,19,16,0	227,212,207
	0,0,1,0	255,255,253
	1,6,5,0	254,246,243

○ 设计思考

如何让陈列看起来既优美又有主次，是甜品店陈列的重点，店内热销的单品可以将其陈列在黄金位置，以吸引进店的消费者关注。

○ 同类赏析

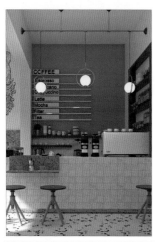

◀左图展示了咖啡厅吧台区的陈列效果，该区域主要陈列冲饮用具以及有代表性的咖啡产品，色彩和装饰搭配都很有文艺范。

礼品店的陈列设计赏心悦目，卖场▶氛围被色彩所渲染，进入店铺后能产生温暖活泼的心理感受，商品陈列时将不同的色彩有机组合，带来了一定的冲击感。

	CMYK	RGB
	64,48,59,1	110,124,109
	48,62,77,5	151,107,72
	35,28,36,0	181,178,161
	0,0,0,0	255,254,255

	CMYK	RGB
	47,90,87,17	30,47,75
	29,61,49,0	197,123,114
	1,1,0,0	253,253,255
	21,23,22,0	210,197,191

第 6 章

展示道具造型设计

学习目标

展示空间设计离不开各类展示道具的运用。展示道具是空间设计不可或缺的物件，可大可小，可以是一件小型摆件，也可以是大型的承托支撑工具。对展示空间而言，展示道具有重要的使用价值，它总会占据一部分空间面积。

赏析要点

展示道具的重要性
道具运用的要求
道具设计注意事项
展板
展架
展柜
装饰展具
几何造型法
融入趣味性元素

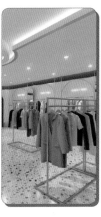

6.1 认识展示道具

展示道具是用于空间装饰、展品陈列的搭配性物件，包括各类展具、装饰物和其他辅助道具。展示道具具有很强的针对性，不同类型的展示空间所选用的道具会有所不同，部分展示道具需要拼装组合后才能使用，有的展示道具则可以直接使用。一些大型展会中所使用的展示道具，大都需要特装组合后才能使用。

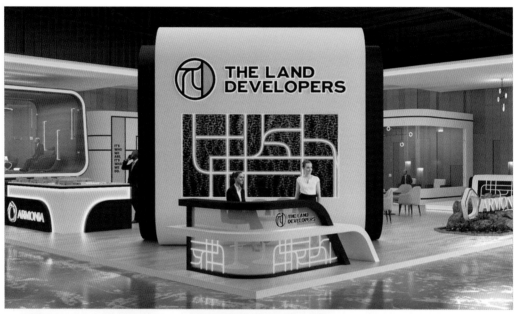

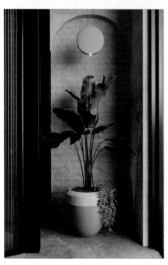

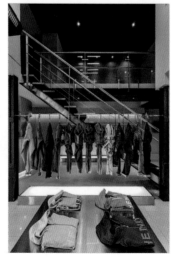

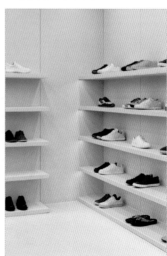

6.1.1 展示道具的重要性

展示道具的重要性主要体现在两方面，它既是展览展示的重要工具，也是装饰空间的重要物件。

1. 展览展示

展示空间中常见的展架、展柜和展板都属于展示道具，这类展示道具主要起着承载展品、衬托产品以及隔断空间的作用。展览展示所用的道具一般较大，其形体要根据展示需求来设计。

下图是一个展览屏风。在展会上，这一展示道具具有空间隔断和企业宣传双重作用，较大的尺寸能够加深参展者对企业的印象。

2. 空间装饰

另一类展示道具主要用于空间装饰，它要配合主体空间来营造空间氛围，展示空间中常用的绿植、摆件都属于空间装饰性道具。空间装饰道具如果运用得当，将会为展示空间锦上添花。

下图所示的餐饮空间使用了很多装饰性道具。绿植为空间增添了绿色，墙上的抽

象装饰画有效提升了空间的美学性。

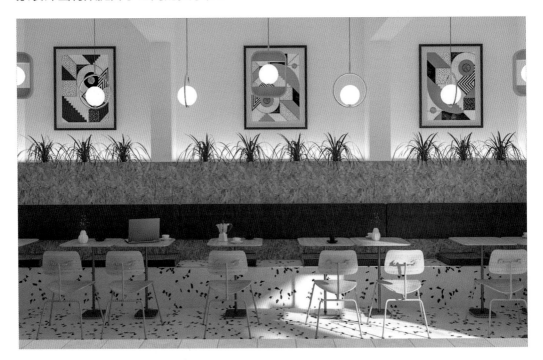

6.1.2　道具运用的要求

在空间中运用展示道具时，要对展示道具的特征和作用有明确的认识，这样才能将展示道具灵活运用于空间设计中。展示道具的运用要注意以下几点。

1. 材料

不同的材料有不同的特性，如防火、隔音等，在选择展示道具的材料时，要结合功能需求、审美需求和安全需求来考虑。比如天然木质材料能起到装饰作用，但防火、防水性能较差；石材硬度高耐磨，但没有木材所具有的亲和自然感。展示道具常用的材料有以下几种。

- ◆ **木材**：木材有天然木材和人造木材两种，其特点是纹理美观、重量轻、色泽多样，展示空间中常用木材来制作展柜和展台。

- ◆ **金属**：金属材质的展示道具有很强的现代感，在灯光的照射下，还能呈现出耀眼的金属光泽。金属硬度和强度都较高，具有经久耐用、可塑性强等特点。因此，

很多展具都会采用金属来构建框架。

◆ **玻璃：** 在展示空间中，比较常见的是透明玻璃展示道具，这类展具美观时尚、穿透性强，缺点是易碎，表面容易产生水渍污渍。下图分别为金属展架和玻璃展柜。

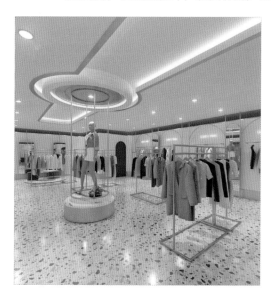 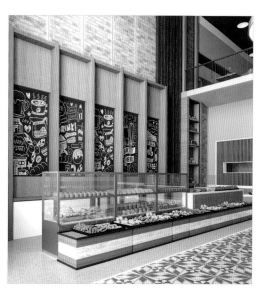

◆ **石材：** 石材质地坚硬，具有良好的耐磨性，且容易清洁，因此常用于铺设地面、台面以及建筑装饰。下列商业展示空间便选用了石材来铺设展台。

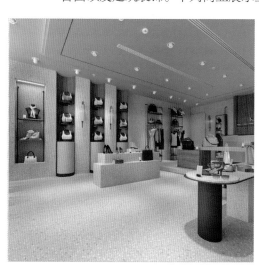 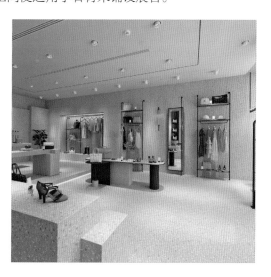

◆ **塑料：** 塑料的优点是质轻、耐用、防水以及抗腐蚀性强，塑料还具有很强的可塑性。利用塑料可以制造不同色彩、形状的展具，展示空间中使用的很多装饰性大型展具都是塑料材质。下列户外活动展具就为塑料材质。

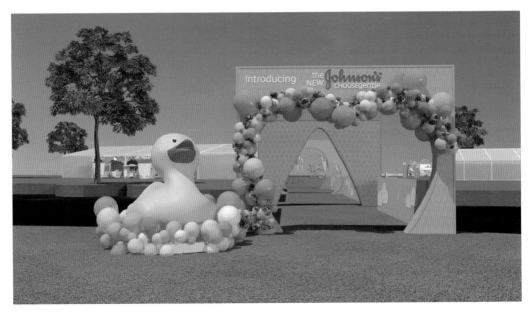

2. 功能

选用展示道具除了要考虑材质外，还要注重其功能性。不同形式的展具所提供的功能有很大的不同，比如展板和展柜所呈现的展示效果是不同的，装饰性展具和展览展示道具也有功能差异。选用展具时，要充分考虑功能定位。下列专卖店就使用了不同形式的展示道具来陈列商品。

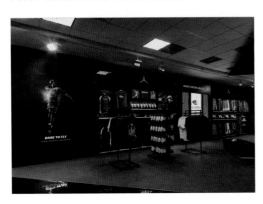 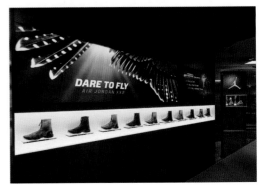

3. 大小

从展示道具的规格来看，展具有大、中、小之分，设计展示类展具时要考虑实物展品的大小，装饰性展具要结合空间结构来设计。以展板为例，其宽高有60X90cm、90cm×120cm、120X240cm、120cm×240cm、240cm×240cm等规格，具体规格要根据空间大小来确定。下列新品发布会展板主要用于企业形象展

示，属于大型展板。

4. 结构

按结构来分，展示道具可分为充气式、网架式、积木式、伸缩式和插接式等多种类型，在运用展示道具时也要考虑展具的结构，结构会影响展具的最终呈现形态。下图为积木式展示道具。

6.1.3 展示道具的设计原则

要充分衬托展品，凸显空间美感，必须重视展示道具的设计，展示道具的设计要遵循以下原则。

◆ **符合人体工程学原则**：展示道具的规格尺寸要符合人体工程学的要求，包括视线、互动两方面的要求，视线上要方便人们观赏，互动上要让展品取拿方便。下列户外展具高度设计合理，既方便参观者远距离观看，也便于近距离互动。

◆ **安全性原则**：展示道具材料的选用、结构的设计都要遵循安全性原则，如果展具要承托比较大、重的展品，更要确保其安全可靠性。下列博物馆采用封闭式展具，良好的封闭性能有效保证展品的安全性。

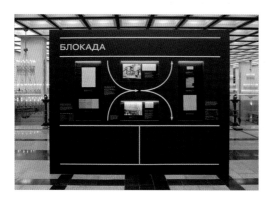

◆ **灵活性原则**：展示道具应具有一定的灵活性，以便于运输、安装和替换。以展览会为例，展会中搭建的展台一般是临时性的，如果展具不便于组合拆装，将会对展具的运输与储存带来很多困难。

◆ **美观性原则**：展示型道具和装饰型道具都要注重美观性，道具的造型设计要遵循形式美法则，色彩的设计要与整个空间环境协调。下列展示道具造型美观，色彩

和灯光设计具有极强的表现力。

6.1.4 道具设计注意事项

展示道具会直接影响空间的整体形象，因此现代展示空间越来越重视展具的设计。展示道具的设计要注意以下几点。

1. 统一与变化

展示道具要与空间搭配保持和谐统一，但在统一中也要寻求变化，使展具在造型、色彩和材质的设计上有一定的区别，让展具看起来丰富而有趣味性。下图为书店咖啡厅，展示道具的色彩风格协调统一，但色相有所不同，整体造型也有差异性。

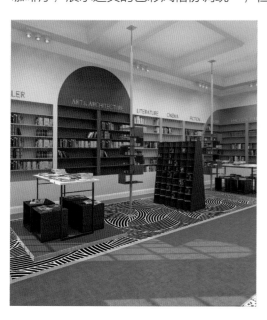 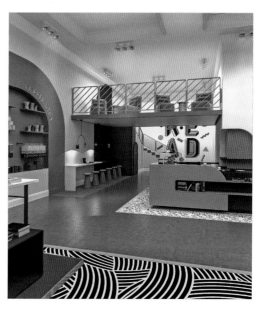

2. 节奏与韵律

当多个展示道具组合运用于同一空间中时，就要注意节奏与韵律。节奏展现了一种条理和规律，韵律打破了单一的重复模式，是节奏的升华，渐变、连续以及起伏都可以营造节奏与韵律。

下图为一家快餐连锁店，展墙的版面设计极具节奏与韵律感。图文从左往右、从上到下排列，有条理和秩序，图形的排版有位置、方向和大小上的变化，在节奏中注入了韵律，让空间看起来鲜活而生动。

吧台上方的装饰性道具也有节奏与韵律感，展具的造型为圆形，装饰物件环绕圆形曲线形成统一而有疏密节奏的整体，元素的重复排列获得了强烈的节奏感。装饰物件有纹理上的变化，在视觉上就具有了轻重缓解之感，给人一种韵律感。

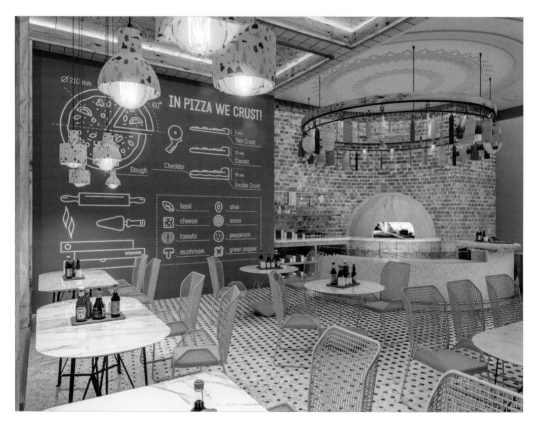

除了统一与变化、节奏与韵律外，展示道具的设计还要注意主从关系与呼应关系。主从是指展示道具要在展示设计上体现主次关系，主要展示道具要放在黄金位置，以突出主体，从属展示道具要相应地降低位次。呼应是指展示道具之间要能够彼此呼应，如色彩、材质、风格以及方向上的呼应等。

6.2 展示道具的应用

　　按功能来区分，展示道具可分为展架、展台、展板和装饰道具等多种类型，每一种展示道具都有其特定的用途和结构形式。

　　不同类型的展示道具除了在用途上有差异外，在视觉和触觉上给人的感受也会不同。下面来看看各类展示道具在空间中的具体应用。

6.2.1 展板

展板主要用于展示平面展品，如照片、绘画、图纸、墙纸和涂料等平面物件，有时也会用于展示一些钉挂类立体产品，如装饰挂件、LED电子显示屏等。

展板具有宣传展示的作用，它可以通过图文展示来传达广告信息。除此之外，展板也有美化装饰的功效，人像支架展板、涂鸦展板就具有装饰作用。

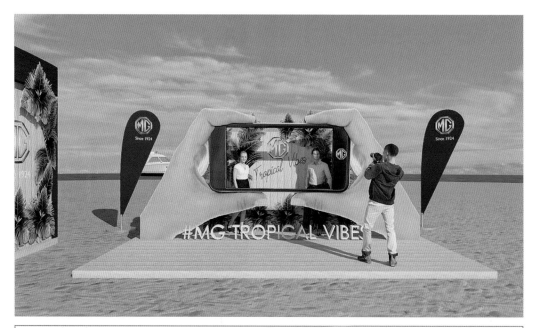

| | CMYK 6,25,38,0 | RGB 245,206,163 | | CMYK 16,99,100,0 | RGB 222,0,0 |
| | CMYK 17,20,20,0 | RGB 219,206,198 | | CMYK 73,66,58,15 | RGB 85,84,90 |

○ **思路赏析**

活动展板也是企业的一个广告宣传展位，展板上的企业标识突出醒目，造型具有趣味性和艺术性，能够吸引参展者驻足观赏。

○ **配色赏析**

配色模拟实物的颜色，能让人产生场景联想。红色所占的面积比例不大，但纯度较高，色彩足够引人注目，进而能引导人们注意到展板上的企业标识。

○ **设计思考**

形象展示是展板的重要功能，展示类展板要注重版面内容的设计，通过图文来准确传播广告信息。展板可以是常规的几何造型，也可以是不规则的创意造型。

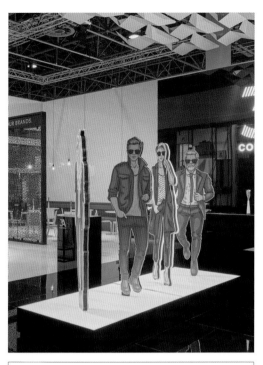

	CMYK 12,7,6,0	RGB 230,234,237
	CMYK 72,71,37,1	RGB 98,88,125
	CMYK 80,77,63,35	RGB 58,55,66
	CMYK 24,21,21,0	RGB 204,199,195

	CMYK 27,21,20,0	RGB 196,196,196
	CMYK 44,98,99,12	RGB 154,36,36
	CMYK 80,74,72,48	RGB 48,48,48
	CMYK 77,49,25,0	RGB 68,121,163

○ 同类赏析 ▲

人像展板选用的材质是企业自主研发的复合材料，展板强化了产品识别标志，造型上还能装饰美化展会空间。

○ 同类赏析 ▲

这是一面照片墙展板展示了企业的工程项目，生动形象的实拍图充分展现了企业实力，信息的传递直观明了。

○ 其他欣赏 ○　　**○ 其他欣赏 ○**　　**○ 其他欣赏 ○**

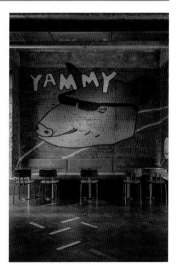

6.2.2 展架

　　展架有支撑展板、吊挂展品、加固展柜以及隔断等功能。从展架的结构来看，展架可分为不可拆装式和可拆装式两种，现代展示空间多用可拆装式展架。可拆装式展架易于运输和组装，它可以根据展示设计的需要搭成空间造型需要的骨架，再与其他道具组合构成吊顶、展柜和展板等展示用具。展架造型丰富，有旗形、X形、门形及网格等造型。

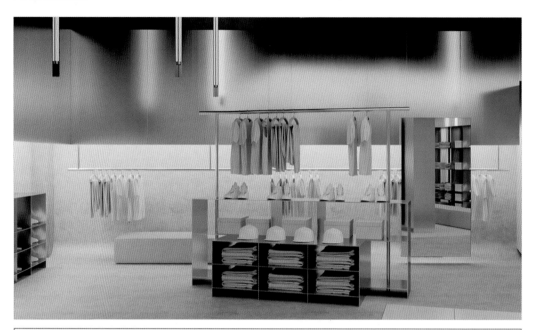

	CMYK	43,36,35,0	RGB	162,158,155		CMYK	18,13,63,0	RGB	226,217,116
	CMYK	18,16,17,0	RGB	216,211,207		CMYK	29,44,97,0	RGB	199,151,23

○ 思路赏析

上图中使用了展架陈列上衣，展架的造型简约大方，整个陈列区看起来整洁清爽，吊挂形式更能全面地展示服装的款式，同时也避免了褶皱的产生。

○ 配色赏析

采用灰色无彩色系+黄色有彩色系的色彩搭配方案，灰色沉稳质朴，黄色活跃亮眼，明亮的黄色为低调内敛的空间带来了时尚活泼之感。

○ 设计思考

展架是服装店使用得比较多的展示道具，它可以全面提升服装的展示效果。但展架所使用的材料不能过于抢眼，以避免抢了服装的风头。

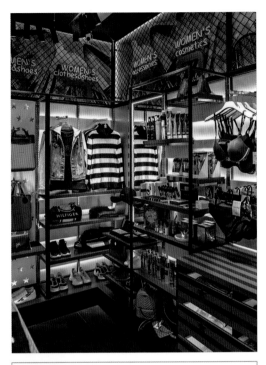

	CMYK 91,86,88,78	RGB 3,5,2
	CMYK 0,64,51,0	RGB 250,128,107
	CMYK 68,60,23,0	RGB 104,108,155
	CMYK 48,100,92,23	RGB 134,17,36

	CMYK 100,88,64,46	RGB 0,35,55
	CMYK 5,71,85,0	RGB 242,107,41
	CMYK 80,74,72,48	RGB 48,48,48
	CMYK 77,49,25,0	RGB 68,121,163

○ 同类赏析 ▲

管材联接组合成了商品展示所用的货架，商品以叠装、挂装或摆放的方式陈列在展架上，配套陈列手法有助于商品的连带销售。

○ 同类赏析 ▲

这是一个门型展架，具有安装简单、运输便捷、使用方便等优势，广泛运用于展会、户外活动以及门店广告宣传中。

○ 其他欣赏 ○ ○ 其他欣赏 ○ ○ 其他欣赏 ○

6.2.3 展台

　　展台是陈列实物产品常用的展示类道具，一般有一定的高度，以让展品与地面隔离开来，并起到保护展品，衬托展品的作用。小型展品常用较高的展台来展示，大型展品常用低矮的展台，这样可以让展品陈列易于观察，有一个舒适的陈列位置。展台有积木式、台座式、书写类和箱类等多种造型，展示陈列时可通过高低组合赋予展台一定的动感。

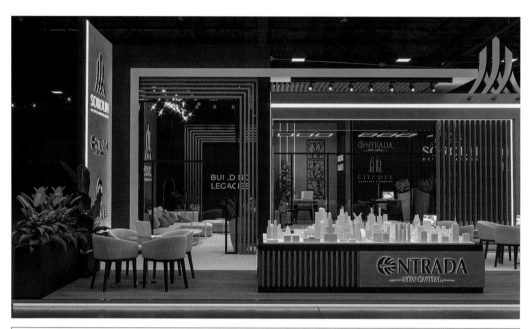

	CMYK 46,65,84,5	RGB 157,104,60		CMYK 3,36,75,0	RGB 252,184,73
	CMYK 65,62,64,11	RGB 105,96,87		CMYK 0,4,9,0	RGB 255,249,237

○ 思路赏析

沙盘模型用高度中等的展台进行展示，观看时需以俯视视角进行观察，这一高度能以更宏观的角度观察地形和建筑，是沙盘常用的一种展示方式。

○ 配色赏析

在配色上充分体现了企业实力和品质，选用厚重的棕色、深灰色来搭配色彩，这样的色彩不仅没有轻佻感，还传递出了企业实力雄厚的讯息。

○ 设计思考

沙盘模型大都用展台进行展示，展台能方便参展者近距离以俯视视角观察沙盘，如果展示的模型较大还可以适当抬高展台，让模型看起来更有立体感。

	CMYK	89,84,79,70	RGB	16,17,21
	CMYK	24,99,89,0	RGB	206,23,41
	CMYK	1,1,8,0	RGB	255,253,240
	CMYK	51,48,44,0	RGB	144,133,131

	CMYK	11,10,14,0	RGB	233,229,220
	CMYK	20,15,11,0	RGB	212,213,218
	CMYK	8,6,5,0	RGB	239,239,241
	CMYK	88,85,81,72	RGB	16,17,17

○ 同类赏析 ▲

汽车是大型展品,低矮的展台能让人们在观展时以平视视角观看展车。而平视视角是人们最常用的视角,视觉角度能给人舒适的观展体验。

○ 同类赏析 ▲

展台的造型为阶梯式,这种展台不会遮挡视线,能够让商品的展示有节奏感,起到丰富空间层次的作用。

○ 其他欣赏 ○　　　**○ 其他欣赏 ○**　　　**○ 其他欣赏 ○**

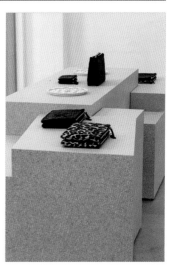

6.2.4 展柜

　　展柜多用于陈列重要的展品，有高柜、矮柜两大类型。大多数展柜都会用透明玻璃做保护罩，因为玻璃有很好的透视感，可以更好地保护展品。展柜有靠墙立面式和独立式两种，靠墙立面式展柜一般为高柜，有较大的存储空间，独立式展柜大都为矮柜，相比于高柜存储空间较小，多用于陈列精品。展柜有固定式、折叠式和可拆装式3种结构形式，常设展柜多为固定式，临时展示活动可使用折叠和可拆装式。

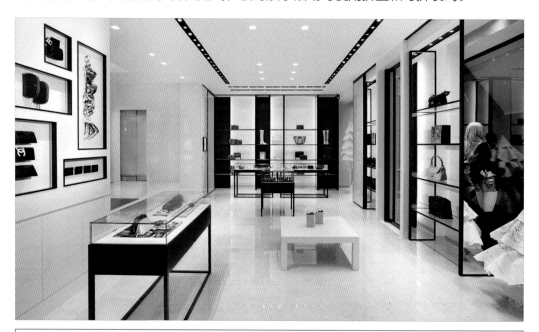

| | | CMYK 8,16,15,0 | RGB 239,222,214 | | | CMYK 84,82,80,68 | RGB 25,21,22 |
| | | CMYK 2,5,3,0 | RGB 251,245,245 | | | CMYK 1,52,22,0 | RGB 249,156,167 |

○ 思路赏析

展柜兼顾实用性和美观性，玻璃保护罩通透性好，能衬托出产品的光泽感。其外观符合大众的审美习惯，发挥了展示、储物和装饰的作用。

○ 配色赏析

空间中最直观的颜色为黑白两色，黑白色搭配打造出现代简约的空间风格，展柜色彩以简洁大方为设计原则，使产品实现了突出醒目的效果，红色、黑色等产品色都被很好地凸显。

○ 设计思考

店铺中售卖的产品有一定的品牌价值，用玻璃展柜少量陈列商品，使产品更显高端、精致，能够给消费者高贵、顶级的心理暗示。

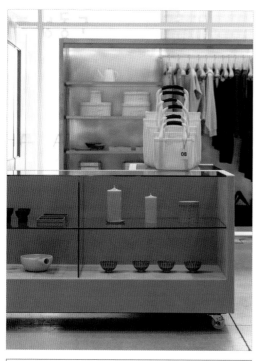

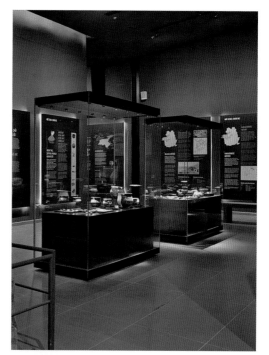

	CMYK 49,59,69,3	RGB	151,114,85
	CMYK 18,30,39,0	RGB	218,187,156
	CMYK 6,3,0,0	RGB	243,246,251
	CMYK 85,84,78,68	RGB	24,19,23

	CMYK 62,62,70,12	RGB	117,96,77
	CMYK 82,82,88,71	RGB	27,20,14
	CMYK 62,75,89,41	RGB	87,56,36
	CMYK 41,42,51,0	RGB	169,149,124

○ 同类赏析 ▲

展柜中并没有大量陈列商品，仅为传递独特、精美的设计理念，陈列风格在视觉上就能提升品牌形象，也充分凸显了产品。

○ 同类赏析 ▲

博物馆使用独立柜来展示文物，能够发挥隔断分流的作用。展柜四周都装配了玻璃，以便于多角度观看展品。

○ 其他欣赏 ○　　**○ 其他欣赏 ○**　　**○ 其他欣赏 ○**

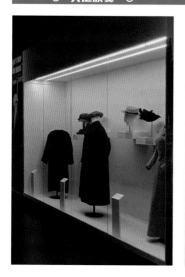

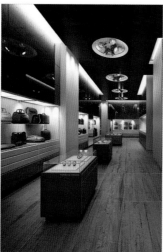

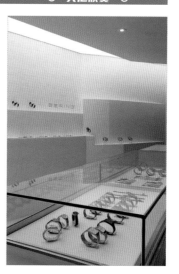

6.2.5 装饰展具

　　想要让展示空间具备空间美感，需要在装饰类展具的搭配上下功夫。常用的装饰类展具有装饰摆件、吊饰挂件、壁画以及布艺品等。装饰类展具并不是随意搭配的，搭配时要注重协调性和美观性。如果现代简约风格的展示空间搭配水墨山水画，则不仅不能呈现画龙点睛的效果，反而会让空间看起来不伦不类。

| | CMYK 18,15,13,0 | RGB 216,214,215 | | CMYK 50,31,44,0 | RGB 144,162,146 |
| | CMYK 28,41,60,0 | RGB 199,159,110 | | CMYK 86,60,100,4 | RGB 29,69,0 |

○ 思路赏析

店铺的环境会影响食客的食欲。该美食店的环境明亮洁净，格调清新浪漫。店铺装修所用的装饰品并不华丽，仅用绿植作为主要装饰道具，就打造出健康、美好的消费空间。

○ 配色赏析

空间的配色并不复杂，仅有原木色和绿色，背景墙颜色单一清爽，整体配色能给人带来清新淡雅的视觉感觉。

○ 设计思考

装饰类展示道具在空间中主要起点缀作用。因此，道具的使用宜少不宜多，色彩搭配上要格外注意，不要让配色起冲突感。本案例中装饰展具的使用恰到好处，为空间增色不少。

	CMYK 8,8,7,0		RGB 239,235,234	
	CMYK 38,52,57,0		RGB 176,134,109	
	CMYK 1,11,17,0		RGB 253,235,215	
	CMYK 71,55,96,17		RGB 87,99,49	

	CMYK 19,18,19,0		RGB 215,208,202	
	CMYK 14,21,15,0		RGB 27,20,14	
	CMYK 16,9,14,0		RGB 222,227,220	
	CMYK 20,41,27,0		RGB 213,167,167	

○ 同类赏析 ▲

单一的展板会让空间显得呆板，在展板的一旁设计了展架，用于陈列装饰性道具，瞬间提升了空间的颜值。

○ 同类赏析 ▲

墙面装饰梦幻多彩，大量使用了具有立体感的装饰性道具，使墙面不再显得扁平，丰富了墙面的视觉效果。

6.2.6 其他辅助道具

　　展示空间还需要使用一些辅助性道具来为展示对象、参观者提供服务，如护栏、指示牌、座椅、寄存柜以及消防设施等。辅助道具大多为公共实施和后勤保障设施，它在空间中并不起眼，却是展示空间不可或缺的。展示活动要顺利开展，离不开各类辅助道具提供的保障服务。

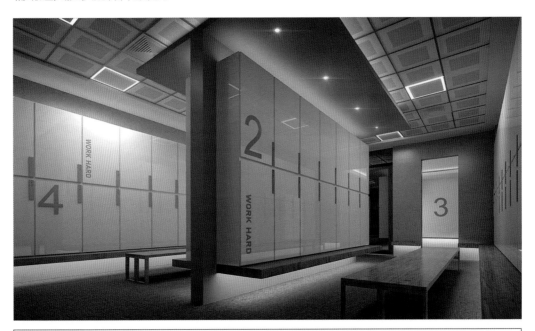

	CMYK 77,71,59,21	RGB 73,73,83		CMYK 12,28,70,0	RGB 236,195,90
	CMYK 0,0,0,0	RGB 255,255,255		CMYK 85,48,35,0	RGB 13,118,150

○ 思路赏析

寄存柜提供了物品存储服务，柜子数量充足，规格尺寸适中，能够提供充足的寄存空间，这一辅助道具提供的服务具有很强的实用性。

○ 配色赏析

寄存柜柜体为简约大气的白色，座椅以原木色为主，设计师在空间中加入了一抹亮黄色，为空间增添了活力，也获得了扩大视觉空间的效果。

○ 设计思考

实用的辅助道具虽能为展示空间提供所需的各种服务，但设置时要考虑参与者和展示对象的需求，应避免过多地设置实用性不高的辅助道具而浪费空间。

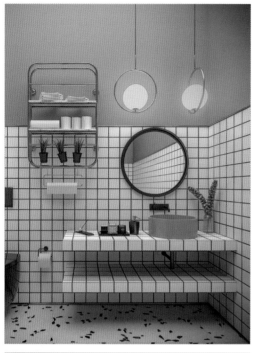

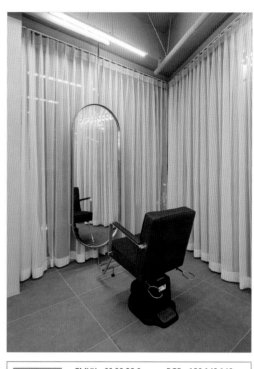

	CMYK 26,19,25,0	RGB 200,200,190
	CMYK 48,21,38,0	RGB 148,180,165
	CMYK 77,71,71,40	RGB 58,58,56
	CMYK 13,10,10,0	RGB 228,228,228

	CMYK 60,39,38,0	RGB 120,143,149
	CMYK 27,20,21,0	RGB 197,197,195
	CMYK 80,74,72,48	RGB 48,48,48
	CMYK 21,16,23,0	RGB 212,210,197

○ 同类赏析 ▲

这是餐饮店的卫生间，设计时尚美观，在满足美观性的同时又能满足实用性的要求，为消费者提供了便利。

○ 同类赏析 ▲

座椅和镜子是美容美发店中必备的辅助性道具，它能满足顾客的需求，为保证头部护理工作正常进行提供了基本的保障。

○ 其他欣赏 ○　　**○ 其他欣赏 ○**　　**○ 其他欣赏 ○**

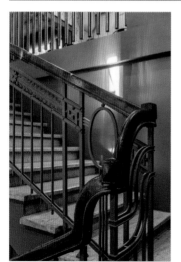

6.3 展示道具造型手法

　　展示道具有多种功能形式，其造型也多种多样，有圆形、方形、三角形以及不规则形状等外形。标准的展示道具其规格造型一般比较常规，它可以让展示空间更加整体统一。而异形展示道具造型则灵活多变，通常可根据展示陈列的需求来设计特殊外形，以起到突出主题的作用。

6.3.1　几何造型法

　　展示空间中常用的展柜、展台多为椭圆形、圆形或长方形等几何造型。几何造型的展示道具看起来规整统一，可以很好地营造空间秩序感。从造型样式来看，几何造型的展示道具简练大方，能够很好地体现形式美法则。设计几何造型展示道具要注重线条结构，通过线条形态的变化展现出视觉美感。

○ 思路赏析

展台以几何形状为基础造型元素，使用了倒梯形、长方形等抽象几何形，整体造型形态美观简练，视觉上能产生理性的秩序感。

○ 配色赏析

将企业标志色用到了展台设计中，采用红色、白色、黑色三色搭配手法，大面积的白色让红色显得更加鲜明醒目。

	CMYK	RGB
	0,0,0,0	255,255,255
	0,96,95,0	254,0,0
	93,88,89,80	0,0,0

○ 设计思考

几何造型是现代展示空间主流的造型手法，它可以让展示道具的视觉形象具有抽象特性，简洁的造型能够产生强烈的现代感。

○ 同类赏析

◀墙面用大小不同的圆形装饰物来美化，图形的排列很有韵律感，木质装饰物质感自然真实，让单调的墙面看起来亲切温润。

用抽象的几何图形来设计发布会舞▶台，造型结构呈现明显的对称性。金字塔造型给人平衡、稳重的视觉感受，充分体现了对称与均衡的形式美法则。

	CMYK	RGB
	23,18,17,0	204,204,204
	55,22,43,0	129,173,156
	30,51,64,0	194,141,97
	33,40,42,0	186,159,142

	CMYK	RGB
	60,0,12,0	28,227,255
	55,65,100,16	126,91,37
	97,89,56,33	21,42,71
	37,8,14,0	174,212,221

6.3.2 模仿造型法

模仿造型法是指借助生活或自然中的事物形象来设计展示道具。运用模仿造型法要充分发挥想象力，让展示道具能够反映客观物象的形象特征。在进行造型设计时，可以模仿客观物象的局部外形，也可以模仿整体外形，主要方法有写实模仿和抽象模仿两种。

○ 思路赏析

展具设计借助了三轮车和某种产品包装的外形形态，将两者有机结合得到新的创意展示道具，展具造型既有趣又有新意。

○ 配色赏析

橙色具有刺激食欲的作用，用橙色来设计展示道具的外观，可以充分发挥色彩的心理效用，给人一种热情、健康的视觉感受。

	CMYK		RGB	
	CMYK	19,73,86,0	RGB	216,99,45
	CMYK	0,0,1,0	RGB	255,255,253
	CMYK	90,76,79,60	RGB	15,35,33

○ 设计思考

左图使用了同构设计手法，将两个看似没有相关性的客观事物加以组合得到新的物象。除同构手法外，还可以采用借代、替换等手法来设计展具。

○ 同类赏析

◀ 展示柜模拟了树木的造型，把树干设计成网格状展柜用于陈列图书，展具造型形象生动，保持了借代对象的基本特征。

右图是纺织品、皮具专卖店的橱窗 ▶ 展示设计作品，设计师运用抽象造型法创造了一个"蚕茧"式的展示道具，展具用材和造型充分体现了专卖店的品牌调性。

	CMYK		RGB	
	CMYK	89,53,56,5	RGB	1,106,112
	CMYK	64,23,97,0	RGB	110,162,54
	CMYK	38,44,65,0	RGB	176,148,100
	CMYK	19,23,30,0	RGB	216,199,179

	CMYK		RGB	
	CMYK	47,5,30,0	RGB	149,207,195
	CMYK	74,45,100,6	RGB	82,120,45
	CMYK	34,18,0,0	RGB	180,202,255
	CMYK	40,51,100,0	RGB	175,134,29

6.3.3 场景造型法

场景造型法是指用展示道具来模拟某一具体的场景，这种造型手法可以让展示陈列情景化，使人产生如身临其境之感。场景造型法有两种重要的表现形式，一是利用道具模型来展示微缩场景，如沙盘模型；二是再现某一特定情境，让展示道具贴近真实的生活场景，这两种表现形式可灵活运用。

○ 思路赏析

高低错落的展示道具打造了一个微观城市缩影，当参展者穿梭在展厅中时，就仿佛置身于城市中，能带来场景化的参展体验。

○ 配色赏析

展示道具为插画风格，蓝色是插画的主色调，设计师用深浅不同的蓝色来展现城市中的标志性建筑和景观，用色舒适清凉。

	CMYK	RGB
	72,37,14,0	72,144,194
	56,21,25,0	124,176,189
	87,53,20,0	1,112,168

○ 设计思考

场景造型法是对某一场景的模拟再现，设计时，要让场景再现生动形象，这样才能获得良好的展示效果，让人们获得如身临其境般的体验。

○ 同类赏析

◀ 展示道具模拟再现了一个足球场休闲区，把生活场景与功能区结合了起来，增强了空间的吸引力，也打造了更具趣味性的互动体验。

展示道具再现了产品使用的具体场 ▶景，直观明了地突出了产品卖点，场景化的展示方式能够触发消费者的需求，有利于实现产品的场景营销，激发潜在消费者的购买欲。

	CMYK	RGB
	87,62,100,47	22,60,11
	90,84,87,76	8,10,7
	13,0,11,0	229,248,239
	47,13,71,0	155,191,103

	CMYK	RGB
	41,91,100,8	165,44,36
	79,49,100,12	62,107,42
	51,68,96,13	139,91,42
	10,6,10,0	236,238,233

6.3.4 产品造型法

产品造型法是指以产品为原型来设计展示道具，这种造型手法一般会采用产品模型来代替实物，并将产品模型放大或缩小展示，以实现重点产品的宣传。体积较小或较大的产品都可以设计成模型道具来展示。另外，易腐蚀产品也可以制作成道具模型，如蛋糕、菜肴、水果，仿真的模型道具可以节省展示成本。

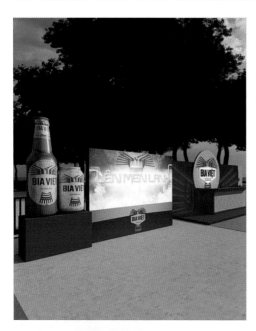

○ **思路赏析**

这是啤酒品牌的户外展示活动现场。商家用道具模型代替了实物展示，被放大展示的模型突出了产品的存在感，强化了产品形象。

○ **配色赏析**

展示道具的配色与品牌固有的形象色协调一致，色彩可以让参展者对品牌产生强烈的认知，加深人们对品牌印象。

	CMYK	RGB
	36,100,100,2	182,18,19
	0,0,1,0	255,255,253
	61,68,61,11	117,89,88

○ **设计思考**

运用产品造型法时要考虑模型放大或缩小的尺度。模型的尺寸并不是一成不变的，可以根据空间的尺度来调节，但要避免产生不适感。

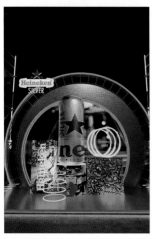

○ **同类赏析**

◄展示道具本身就代表了产品形象，陈列布局有一定的节奏规律。该产品模型被放在中心位置展示，起到突出展示对象的作用。

展示架的设计灵感来源于产品本►身，外观造型、色调风格都体现了产品特点。造型形态增加了展示的趣味性，能够激发消费者购买产品的兴趣。

	CMYK	RGB
	79,21,100,0	25,154,38
	43,20,22,0	160,187,194
	9,96,86,0	233,27,39
	0,0,0,0	255,254,255

	CMYK	RGB
	9,18,77,0	247,215,72
	35,85,100,1	185,68,0
	0,88,85,0	250,58,35
	71,38,100,1	93,135,23

6.4　提高道具的视觉营销力

现代展示空间的设计越来越注重视觉营销的运用，特别是对商业展示空间而言，视觉营销的好坏会直接影响顾客的进店率和转化率。在日常生活中，可以看到很多商业展示空间都在入口处、橱窗中设置了大型的标牌、塑像，其目的就是通过这种方式吸引过往行人的注意力。

6.4.1 融入趣味性元素

趣味性的展示道具能够快速吸引受众的眼球，还能让人们感受到参展的乐趣，给人留下深刻的印象。

设计师在设计展示道具时，可以借助卡通图形、动物等事物形象设计造型，使展示道具的形态诙谐幽默，从而拉近展示道具与人们之间的心理距离。

○ 思路赏析

这是万象城联名艺术潮玩展，展示道具以微笑卡通图形为设计元素，可爱有趣的卡通形象营造出快乐的展厅氛围，能让人的心情变得更加愉悦。

○ 配色赏析

笑脸球主色为活泼的明黄色调，黑色勾勒出笑脸图形，展现了微笑的力量，配色能给人的情绪带来积极正面的影响。

	CMYK 7,32,91,0	RGB 248,189,1
	CMYK 89,82,89,75	RGB 8,13,7
	CMYK 35,36,62,0	RGB 184,163,108

○ 设计思考

卡通形象识别性强，外在形象鲜明独特、幽默可爱，受到大多数人的喜爱，将其应用于展示空间中可以大大提高空间的吸引力。

○ 同类赏析

◄展示活动紧紧围绕"足球"主题来设计，足球运动员以二次元动漫形象为造型风格，夸张的造型手法具有很强的趣味性。

橱窗以动物造型为展示道具，道具►模型并不完全是写实风格，而是融入了抽象艺术。展示道具具有3D视觉效果，鲜艳的色彩在灯光的作用下更加醒目突出。

	CMYK 87,46,100,9	RGB 4,111,41
	CMYK 44,57,71,1	RGB 164,122,84
	CMYK 49,100,100,27	RGB 128,19,24
	CMYK 83,77,82,64	RGB 29,31,26

	CMYK 9,18,77,0	RGB 247,215,72
	CMYK 35,85,100,1	RGB 185,68,0
	CMYK 0,88,85,0	RGB 250,58,35
	CMYK 71,38,100,1	RGB 93,135,23

6.4.2 用色彩提升视觉效果

色彩有很强的视觉吸引力，当人们的目光与色彩相遇时，色彩所传递的讯息便会快速进入脑海中，影响人们的视觉感知。如果展示道具的造型不具备很强的吸引力，还可以从色彩入手，用色彩来提升展具的视觉效果。在照明的配合下，还能赋予展具极强的色彩表现力。

○ **思路赏析**

展示道具表面的色彩流光溢彩，在灯光的照射下呈现出亮光效果。以波浪线为装饰元素，线条的编排既顺畅又有流动之感。

○ **配色赏析**

主体色彩有蓝色和黑色两种，黑色把蓝色从背景中分离出来，视觉上的反差能够衬托蓝色的光感，突出展具表面的线条韵律。

	CMYK	RGB
	86,72,0,0	56,52,250
	66,1,1,0	23,199,255
	82,78,58,27	58,59,77

○ **设计思考**

展示道具可以利用色彩对比来营造视觉冲击力，但使用对比色时要把握好各种色彩之间的比例关系，以避免展具版面显得混乱无序。

○ **同类赏析**

◀营销活动主要针对女性消费群体，因此展示道具使用了紫色、粉色等女性群体普遍偏爱的色彩，配色充满了女性柔和、典雅的特点。

蓝紫色系是活动舞台常用的色彩，▶右图中的展板、装饰道具以蓝色为主色调，再用灯光营造神秘、梦幻氛围，璀璨的色彩和灯光能刺激来宾的感观。

	CMYK	RGB
	32,61,18,0	190,124,162
	36,65,10,0	183,114,168
	15,26,32,0	225,197,173
	14,42,34,0	225,169,156

	CMYK	RGB
	77,54,0,0	65,119,243
	79,95,26,0	91,47,122
	51,29,0,0	134,172,255
	11,40,0,0	254,175,241

6.4.3 为展示加点创意

从视觉心理来看，有创意的展示道具总能让人眼前一亮，激发人们强烈的参展兴趣。在展示设计中，创意是提升视觉营销力的有效手段。

展示道具可以从造型、组合搭配和版面设计方面融入创意元素，让展示设计给人留下深刻的印象。

○ **思路赏析**

针对圣诞节设计的展柜，以圣诞树为设计元素，并用圣诞灯、彩色装饰物来装扮，展示设计极具节日色彩。

○ **配色赏析**

设计师运用了很多与圣诞节有关联的设计元素，色彩也抓住了圣诞节的特点，以蓝色、红色、金色为主，配色喜庆有活力。

	CMYK 86,65,29,0	RGB 48,94,143		
	CMYK 16,100,73,0	RGB 220,0,58		
	CMYK 15,23,55,0	RGB 229,201,128		

○ **设计思考**

主题性展示设计要抓住与该主题相关的典型视觉符号。本案例的展柜融入了圣诞节典型元素，一眼就能让人看出与圣诞节有关。

○ **同类赏析**

◄左图展示了美食餐厅户外就餐区的装饰道具，没有使用常规的屏风式餐厅花架，而是以汽车为花架造型，给人耳目一新的感觉。

橱窗的设计很有创意，把插画展板► 与实物商品结合起来，构成一幅趣味满满的拼接画，插画与商品形成一个完整的视觉印象，展示效果诙谐幽默。

	CMYK 33,52,59,0	RGB 188,138,105		
	CMYK 58,44,70,1	RGB 127,134,93		
	CMYK 28,26,25,0	RGB 194,186,183		
	CMYK 0,0,0,0	RGB 255,254,255		

	CMYK 19,85,80,0	RGB 216,71,54		
	CMYK 83,78,61,33	RGB 53,55,70		
	CMYK 11,15,12,0	RGB 232,221,219		
	CMYK 66,53,0,0	RGB 113,125,243		

第 7 章

展示空间设计赏析

学习目标

现代展示空间的主题和类型已越来越丰富，展示形式也更加多样化。不同类型的展示空间其功能要求和设计规划都会有所不同。本章将以餐饮空间、专卖店、会展展厅和活动舞台等展示空间为例，来看看不同类型的展示空间有何特点。

赏析要点

服饰鞋包展示设计
餐饮美食展示设计
零售空间展示设计
展览会展示设计
中小型展台展示设计
文化空间展示设计
发布会活动展示设计
服饰鞋包类橱窗设计
珠宝首饰橱窗设计

7.1 商业展示空间设计

　　商业展示空间是以商品销售、品牌宣传为主的展示空间。商业展示空间是顾客选购商品的空间，空间的视觉表现形态会影响消费者作出的购买决策。因此，现代商业展示要从利于商品销售交易的角度来进行设计。空间设计既要注重实用性，也要强化艺术性，实用美观的展示设计更容易促进购买行为。

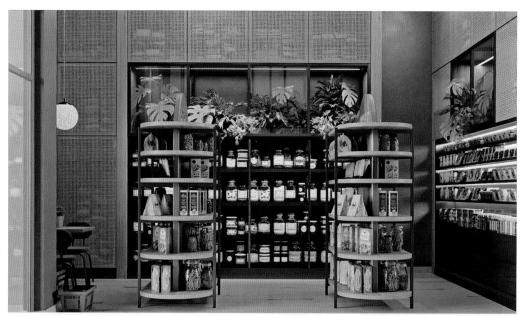

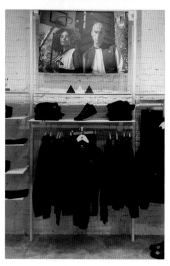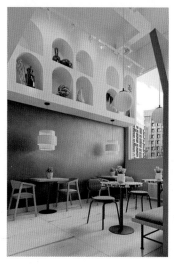

7.1.1　服饰鞋包展示设计

　　服饰鞋包专卖店可通过色彩、灯光和陈列设计来增强商品展示的魅力，从而激发消费者的购买欲望。但切记空间中的色彩不宜太过花哨，以避免导致商品失色。此外，商品分类陈列不必过于死板，注意把握一定的节奏，陈列时尽量展现商品的特色。服饰鞋包专卖店还要注意把握环境照明、局部照明以及重点照明之间的关系，独立展示的模特、单品要用灯光来烘托，以强化产品的展示效果。

	CMYK	44,69,54,0	RGB	164,101,102		CMYK	0,0,0,0	RGB	255,255,255
	CMYK	26,35,28,0	RGB	199,173,170		CMYK	23,51,72,0	RGB	209,144,79

○ 思路赏析

空间没有冗余的外在装饰，而是从女性消费者的视角来精心选择各种设计元素，色彩设计柔和淡雅，金属线条为空间增添了精致感，陈列设计不拥挤，给人的感觉更开阔舒适。

○ 配色赏析

空间设计围绕女性用户展开，选择粉色作为环境色，金属色赋予空间极强的时尚感和奢华感，再用配色塑造品牌形象，精准吸引目标消费者进店。

○ 设计思考

服装鞋包专卖店可以利用环境色来衬托商品。本案例的墙面使用单一渐变色，在背景的烘托下，服装的色彩、款式风格一目了然。

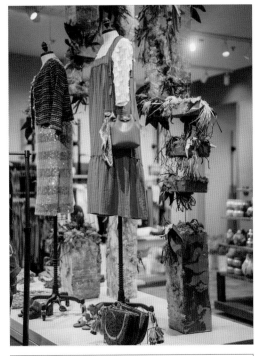

	CMYK	36,18,20,0	RGB	177,195,199
	CMYK	72,67,66,23	RGB	83,78,75
	CMYK	10,85,87,0	RGB	231,71,39
	CMYK	71,42,18,0	RGB	84,135,180

	CMYK	21,24,26,0	RGB	210,196,185
	CMYK	27,86,83,0	RGB	200,68,53
	CMYK	78,78,83,63	RGB	39,32,26
	CMYK	94,93,40,6	RGB	46,51,106

○ 同类赏析 ▲

服装、鞋、包搭配陈列，使陈列区形成一个有机的整体，通过成套陈列提升商品的价值，可以进一步促进各种商品连带销售。

○ 同类赏析 ▲

陈列区具有很强的识别性，展示陈列颇有童趣。其中的背景装饰画与展柜色彩相互呼应，白色的墙面避免了喧宾夺主。

○ 其他欣赏 ○ **○ 其他欣赏 ○** **○ 其他欣赏 ○**

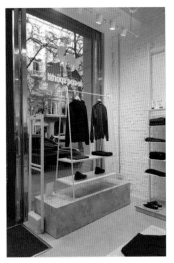

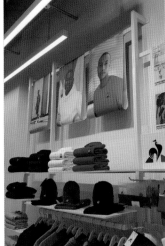

7.1.2 餐饮美食展示设计

目前，人们对于美食的追求已不再局限于"吃"本身，而更注重就餐环境的舒适性。餐饮美食店铺的空间设计要从全局出发，由大及小地去考虑前厅、餐厅、过道以及后厨等功能区的布局，然后将设计理念一一落实。空间的整体布局如果不合理，会影响店铺的容客率以及食客的就餐体验，良好的空间设计会为店铺带来更多回头客，进一步提升店铺的商业价值。

	CMYK 44,86,100,11	RGB 156,62,26		CMYK 78,84,85,70	RGB 33,19,16
	CMYK 17,16,16,0	RGB 218,213,210		CMYK 44,62,84,3	RGB 161,111,62

○ 思路赏析

空间环境看起来干净明亮，格调轻松温暖，展具造型时尚大方，有效地烘托出食物的美感。宽敞的流动通道避免了空间拥堵，不同产品分区陈列，便于顾客挑选。

○ 配色赏析

色彩在空间起到了分隔作用，将收银区与陈列区区分开来，橙色调不仅营造出温馨的氛围，还让食物显得更加诱人，而黑色装饰线条则使整个空间更加简洁时尚。

○ 设计思考

餐饮美食店一般要以明亮、整洁为空间基调，因此设计时，可以利用玻璃窗引入自然光，以此来让空间显得宽敞通透，在餐桌、明厨等位置合理利用暖色刺激食欲。

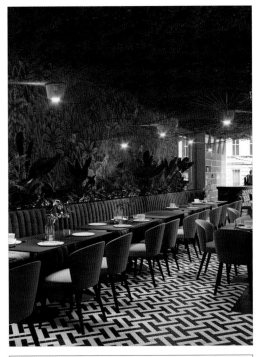

	CMYK 7,17,72,0	RGB 251,218,87
	CMYK 76,66,61,19	RGB 240,162,77
	CMYK 29,44,59,0	RGB 196,153,110
	CMYK 1,1,2,0	RGB 253,253,251

	CMYK 72,57,81,19	RGB 84,93,64
	CMYK 39,57,81,0	RGB 175,123,66
	CMYK 15,30,37,0	RGB 225,190,160
	CMYK 3,7,10,0	RGB 249,242,232

○ 同类赏析 ▲

餐桌椅靠墙摆放成竖型，人流路线明晰，为直线动线，既便于食客和服务员走动，也利于提升餐厅的翻桌率。

○ 同类赏析 ▲

大量引入了自然光线，让就餐环境看起来内外通透，装饰性灯光道具不仅增强了空间的层次感，也能在夜晚烘托空间氛围。

○ 其他欣赏 ○　　**○ 其他欣赏 ○**　　**○ 其他欣赏 ○**

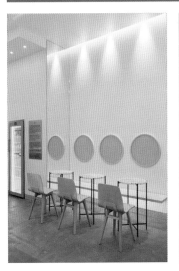

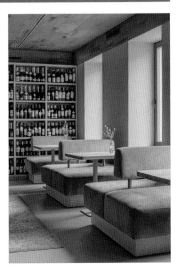

7.1.3 生活家居展示设计

生活家居用品商业展示空间与人们的日常生活联系紧密，这类空间会售卖一些易碎商品，因此展示道具的设计要格外注意安全性。商品陈列应遵循易取、易拿的原则，较重的易碎品不宜陈列在较高的展柜中。生活家居类商业展示空间还可以采用场景化的展示手法，营造出生活氛围，让消费者有直观的体验感。

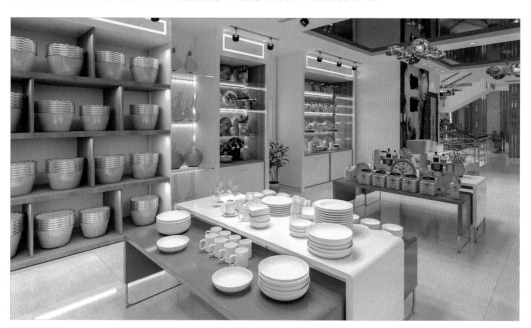

	CMYK 8,14,22,0	RGB 239,224,203		CMYK 58,30,47,0	RGB 124,158,141
	CMYK 3,0,10,0	RGB 251,252,238		CMYK 49,53,68,1	RGB 152,126,91

○ 思路赏析

店铺中售卖的商品多为陶瓷用品，以堆放的方式陈列在展柜上，商品的陈列一般前矮后高，让每种产品都能够被看到。

○ 配色赏析

配色考虑到了店铺的使用功能和商品属性，整体柔和典雅，色彩之间的明度比较接近，具有很强的协调性，给人很强的居家感。

○ 设计思考

餐具可以堆放、成套陈列在展柜/层板上，也可以使用专门的碗碟展示架进行陈列。但用层板陈列时切记不要堆放得太满，应留有一定的空隙便于顾客挑选，陶瓷盘可采用上小下大的陈列方式。

	CMYK 4,28,53,0	RGB 249,199,130
	CMYK 23,40,52,0	RGB 209,166,124
	CMYK 83,89,87,76	RGB 22,1,0
	CMYK 2,8,33,0	RGB 255,239,186

	CMYK 27,33,54,0	RGB 200,174,125
	CMYK 77,80,69,48	RGB 54,43,49
	CMYK 98,96,56,34	RGB 23,33,68
	CMYK 29,40,61,0	RGB 197,160,108

○ 同类赏析 ▲

餐盘由大到小重叠陈列营造秩序感，杯子的摆放很有层次，能带来美的视觉享受，从而提高商品的选购率

○ 同类赏析 ▲

以场景化的展示手法打造了一个烹饪食物的厨房场所，让消费者在选购时能联想到商品的使用场景，强化商品的使用价值。

○ **其他欣赏** ○	○ **其他欣赏** ○	○ **其他欣赏** ○

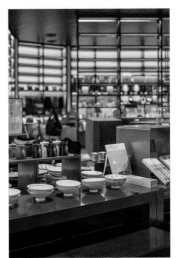

7.1.4　零售空间展示设计

　　零售空间一般售卖的是生活中常用的小件商品，具有商品种类丰富，选购方便快捷的特点。为了更好地利用空间，这种空间一般会使用多层货架陈列商品，以实现最大化陈列。零售空间的商品陈列要给顾客层次分明、规整全面的印象，让顾客能快速找到自己想要购买的商品。另外，还可以使用一些陈列技巧来促进商品销售，如垂直集中陈列商品；将店内热销品、新品放在伸手可取的位置等。

	CMYK	33,34,39,0	RGB	186,169,152		CMYK	3,33,12,0	RGB	246,194,102
	CMYK	1,0,0,0	RGB	253,254,255		CMYK	21,37,42,0	RGB	212,172,144

○ 思路赏析

商品以最大化、垂直集中为陈列原则，将商品有间隙地摆满货架，使商品看起来更加饱满丰富。垂直集中陈列方便顾客由左往右、由上到下选购商品，陈列效果既整洁统一又具有动感。

○ 配色赏析

空间以简约风格为主，用高明度、低彩度的白色、灰色和粉色作为主要配色，明度高的色彩让空间更显明亮，更有亲和感，不会产生沉重压抑的感觉。

○ 设计思考

零售空间的主体对象是商品本身，因此空间中的灯具、货架和 装饰品都要以商品为中心来设计，尽可能让顾客把注意力集中在商品身上。

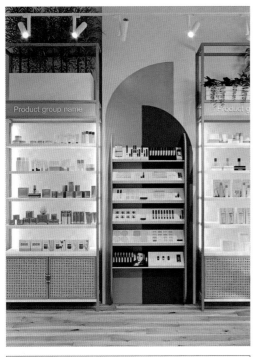

	CMYK 42,58,78,1	RGB 168,120,72
	CMYK 55,44,63,0	RGB 136,136,104
	CMYK 76,69,85,47	RGB 56,56,40
	CMYK 0,0,0,0	RGB 255,255,255

	CMYK 71,66,44,2	RGB 99,95,118
	CMYK 52,45,100,1	RGB 146,135,17
	CMYK 76,46,100,7	RGB 77,116,0
	CMYK 24,23,14,0	RGB 202,196,206

○ 同类赏析 ▲

这是一家护肤品零售店，原木色和绿色传递出自然、健康的概念。产品采用系列化陈列手法，按用途、品牌分类陈列，便于顾客比较购买。

○ 同类赏析 ▲

礼品店为圣诞节制作了展示道具，采用绿色和白色的亚克力材料制作了星星装饰，堆叠的银色礼品盒用绿色荧光丝带包裹，构成独特的产品形象。

○ **其他欣赏** ○　　　○ **其他欣赏** ○　　　○ **其他欣赏** ○

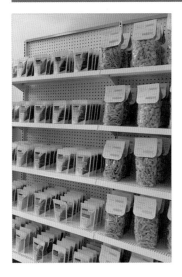

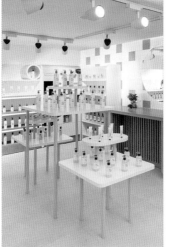

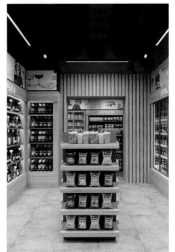

深度解析 **商场美食广场展示设计**

　　餐饮空间按面积来分，可分为小、中、大3种，小型餐饮空间功能简单，空间设计通常简洁明了。大中型餐饮空间功能复杂，空间配置往往更为丰富，造景装饰也更有创意。本案例为商场美食广场，项目面积为1200平方米，空间设计不同于传统印象中的美食广场，极具现代美食广场的特征。

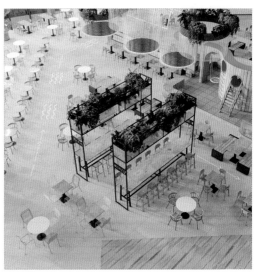

	CMYK	20,18,15,0	RGB	211,207,208		CMYK	19,31,39,0	RGB	216,185,156
	CMYK	74,57,25,0	RGB	84,111,156		CMYK	64,42,100,2	RGB	113,132,43

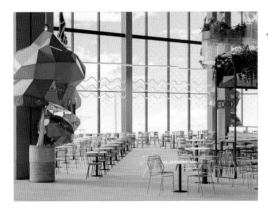

◎ 思路赏析

空间设计突出了现代美食广场的风格特点，创造了一个具有清新、轻盈概念的空间。空间风格时尚大气，全景窗最大限度地引入自然光，为空间提供了舒适的光线，也增强了空间感。就餐区尽量保证整洁有序，整个空间明亮悦目。

◎ 配色赏析

空间配色抓住了地中海风格的灵魂，原木质感的餐桌具有浓浓的大自然气息，原木色也能和灰色地板搭配和谐；蓝色沉稳大气，能让人联想到大海、天空；绿色为空间注入了生机，也让空间显得更贴近自然。配色营造了安静的空间氛围，能让就餐者感受到舒适和放松。

◎ 分区赏析

空间中有就餐区、儿童游玩区、摊位以及过道，功能分区细致明确。功能分区注重了人性化设计，儿童游乐区设计在广场中央，便于就餐的儿童玩耍。商家摊位同样设置在中央位置，消费者点餐、取餐更为方便。

◎ 动线赏析

空间设计特别注重流线组织，动线设计以快速方便为主，直线为主要流动路线，地面有醒目的流动路径图提醒消费者路线方向，能有效避免迂回绕道。

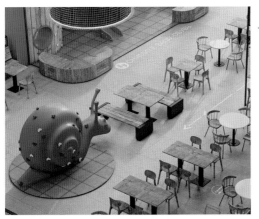

◎ 展具赏析

展具以动物形象为设计元素，呆萌可爱。展具不仅是空间中的装饰性道具，还具有互动功能，儿童可以攀岩左图中的蜗牛。蜗牛"攀岩者"设置在就餐区的一旁，能大大提高展具的使用率。展具为就餐等待增加乐趣的同时也起到了吸引目光的作用。

○ **其他欣赏** ○　　　○ **其他欣赏** ○　　　　○ **其他欣赏** ○

7.2 展览展示空间设计

　　展览会、博览会和商贸活动是企业展示自身形象、吸引目标客户的重要途径。对大多数企业来说，会展展示活动都是企业施展表现的一大舞台。但是，展会所进行的展示活动大多都有明确的时间和地域限制，且多为临时性的展示活动，展览展示的时间较短，因此表现形式上必须独具个性，以提高观展者对企业的兴趣，加深对企业的印象。

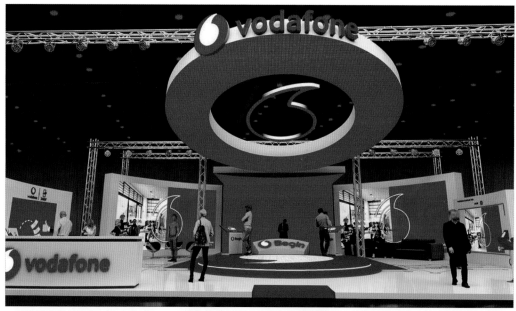

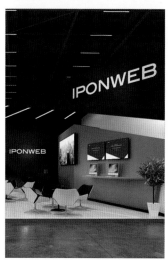

7.2.1　展览会展示设计

　　展览会是企业展示科技成果，实现交往合作的平台，按内容可分为综合性展览和专业性展览两大类；按规模可分为大型、中型和小型展览。大型展览会的展览规模较大，不仅有境内展商，还会有境外展商参展，具体有工业博览会、商贸展览会和消费展览会等类型。参展商想要在展览会上赢得人流量，必然需要良好的展示设计来吸引参展者。

	CMYK 49,46,36,0	RGB 146,147,150		CMYK 74,19,21,0	RGB 31,168,200
	CMYK 1,1,1,0	RGB 252,252,252		CMYK 90,85,87,77	RGB 8,7,5

○ 思路赏析

这是眼镜品牌展商的展厅，其展台就如一间眼镜店，在入口处就可以看到产品展示区，大型墙面宣传海报具有极强的吸引力，吸引着参展者进入展厅。

○ 配色赏析

灰色的混凝土墙面与白漆钢材展架在色彩和材质上形成强烈对比，橡木展柜色彩质朴优雅，墙面宣传海报展现了蓝天白云的干净与纯粹，湛蓝色在灰色的衬托下更加醒目突出。

○ 设计思考

展览会展台设计充分展现出企业形象。本案例的设计简约大气、特色鲜明，向参展者直观地展现出品牌定位和产品特点，使品牌能在展会中脱颖而出。

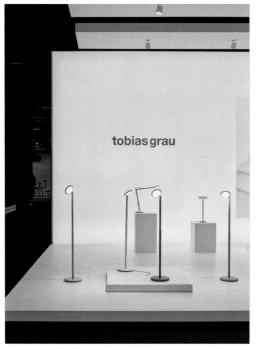

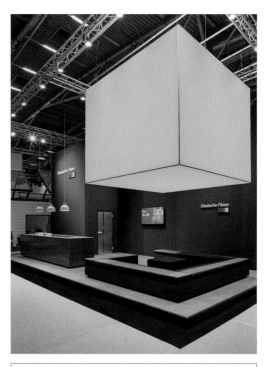

	CMYK	22,8,0,0	RGB	208,226,250
	CMYK	39,90,68,2	RGB	174,59,72
	CMYK	12,13,10,0	RGB	230,224,224
	CMYK	44,78,96,8	RGB	158,80,41

	CMYK	28,20,18,0	RGB	194,198,201
	CMYK	79,72,71,41	RGB	55,57,56
	CMYK	16,13,71,0	RGB	232,218,95
	CMYK	54,90,96,38	RGB	105,39,27

○ 同类赏析 ▲

设计主打极简主义，展台的面积约为50平方米。设计师将极简运用到极致，一面简单的灯墙加上几盏灯具产品就形成了一个展示舞台。

○ 同类赏析 ▲

展会针对的群体是建筑师，展台中引人注目的是明亮的黄色正方形，黄色正方形悬挂在天花板上，下方为洽谈区，色彩形成了隐形分隔。

○ 其他欣赏 ○ **○ 其他欣赏 ○** **○ 其他欣赏 ○**

7.2.2 中小型展台展示设计

相比大型展会展台，中小型展台的结构相对简单，一般只设置接待台和洽谈区。中小型展台虽然面积不大，但仍可以通过出色的外观设计来吸引参展者。为了避免空间显得狭窄，小型展台不宜采用封闭式的结构，开放式的设计更能让空间显得宽敞，一些非必需品也要相应地减少。

	CMYK 25,24,22,0	RGB 201,193,190		CMYK 27,21,85,0	RGB 209,196,55
	CMYK 74,11,39,0	RGB 23,176,174		CMYK 8,13,82,0	RGB 250,224,49

○ 思路赏析

企业从事于出口贸易和有机香蕉种植，其展台的设计小巧精致，香蕉用玻璃展柜进行展示，体现出产品的珍贵性；空间开放敞亮，多根白色圆柱明确区分了各空间的功能。

○ 配色赏析

彩色后墙与白色的隔断形成鲜明对比，展墙取香蕉的色彩，为黄色渐变色，企业标识为蓝绿到黄绿的渐变色，象征着健康、环保和有机。

○ 设计思考

小型展台空间较小，如果展品摆放过多会让空间显得狭窄，可精选几种核心产品进行展示。本案例将核心产品少量展示在入口处，可以使展品成为众人瞩目的焦点。

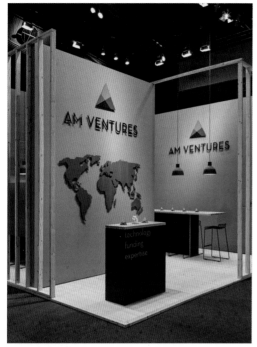

	CMYK	34,25,31,0	RGB	182,184,173
	CMYK	82,78,74,55	RGB	38,38,40
	CMYK	34,40,70,0	RGB	186,157,91
	CMYK	81,35,32,0	RGB	0,139,166

	CMYK	9,0,2,0	RGB	65,76,70
	CMYK	12,0,11,0	RGB	233,253,241
	CMYK	67,63,26,0	RGB	110,104,148
	CMYK	4,71,85,0	RGB	244,109,41

○ 同类赏析　　　　▲

展台的面积约为30平方米，设有两个洽谈区和一个咨询台，入口处采用开放式的设计，用镂空屏风作为隔断，使空间显得宽敞不拥挤。

○ 同类赏析　　　　▲

图中没有用大面的墙体来阻隔视线，空间左右开放，采用简单的几何造型，展位设计突出了企业标识，用电子显示屏来实现展示宣传。

○ 其他欣赏 ○　　　　**○ 其他欣赏 ○**　　　　**○ 其他欣赏 ○**

7.2.3 文化空间展示设计

文化空间是展示文化遗产、艺术珍品和珍贵文献的展示空间，博物馆、美术馆就是典型的文化空间。文化空间所展陈的展品有一定的特殊性，因此要从展览保护的角度来进行展示设计。文化空间展览需要传播精神文化、美学艺术，布展设计要突出文化内涵，满足受众的审美需求。

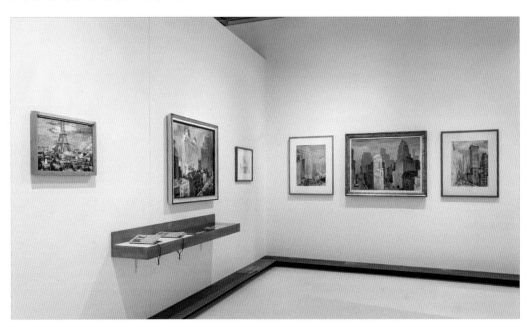

	CMYK 6,5,5,0	RGB 242,242,242		CMYK 23,16,20,0	RGB 207,208,202
	CMYK 41,59,78,1	RGB 170,118,71		CMYK 40,35,46,0	RGB 169,161,138

○ 思路赏析

展厅给人的第一印象是舒适、安静的，空间氛围不会与画作产生冲突。展陈设计重点突出画作本身，照明分布平均匀称，不会因为光线不足而导致视线不清。

○ 配色赏析

色彩风格简约大方，地板、墙面都呈白色，搭配木质展台、画框，给人一种纯净的视觉感受。空间配色不存在视线干扰，能让参展者专注于欣赏画作。

○ 设计思考

一般来说，画展展厅要给参展者提供安静的思考空间，因此展示设计多以简洁风格为主。本案例以浅色来装饰展厅，空间设计能够展示画作的艺术内涵。

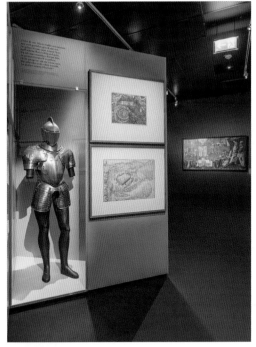

	CMYK 85,85,33,1	RGB 70,59,119
	CMYK 33,26,11,0	RGB 184,186,207
	CMYK 41,90,90,7	RGB 165,57,47
	CMYK 12,11,21,0	RGB 231,226,207

	CMYK 64,63,58,8	RGB 110,96,95
	CMYK 60,53,100,8	RGB 123,113,42
	CMYK 21,29,64,0	RGB 217,186,106
	CMYK 28,39,46,0	RGB 197,163,135

○ 同类赏析 ▲

展品有玻璃保护围合，保证了展品的观赏性和安全性，空间配色能够渲染环境氛围，图文内容起到辅助讲解的作用。

○ 同类赏析 ▲

结合沙盘、图文和实物展品来体现民俗生活场景和建筑风貌，能够帮助参展者了解历史文化，采用重点照明方式，塑造立体感的同时突出了重点。

○ 其他欣赏 ○　　　**○ 其他欣赏 ○**　　　**○ 其他欣赏 ○**

深度解析 装饰材料展示设计

　　在展会中如何激起目标参展者的兴趣并吸引其注意是展台设计需要重点考虑的。在展示区，产品的品质、工艺都应在展位上表现出来。为促进交流合作，洽谈区的设计也不能马虎。本案例展示了装饰材料展商的展台设计效果，展厅功能分区合理，展示设计直观地反应了品牌特色和产品亮点。

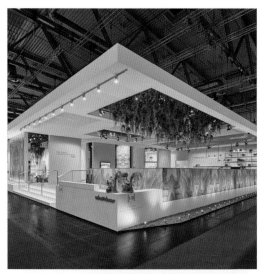

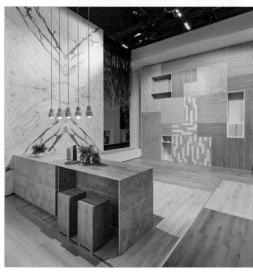
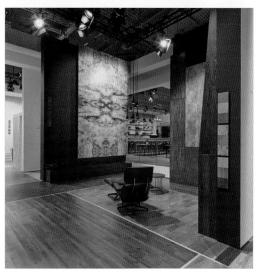

	CMYK 20,16,12,0	RGB 211,210,215		CMYK 81,75,71,48	RGB 46,47,49
	CMYK 27,35,39,0	RGB 199,172,151		CMYK 76,53,100,17	RGB 73,99,36

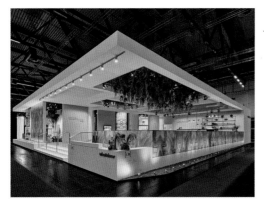

◀ ○ 思路赏析

展厅外的大理石表面装饰材料，突出了相关产品的亮点。展厅结构清晰，简洁大方的外观显示了"少即是多"的建筑设计理念。使用绿植装饰天花板，从远处看来，展示效果也很突出，能引起参展者的注意。

○ 展示赏析 ▶

产品被巧妙地展示在场景中，在一个空间中展示了多种装饰材料，虽然是展区，但却很有居家生活的氛围。装饰材料将简约舒适的视觉美感投射于展厅中，大理石纹理为空间增添了高雅质感，木质板材更贴近自然，整体搭配能产生和谐、简约、典雅的美感。

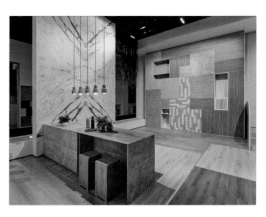

◀ ○ 展示赏析

左图所示的展区展示了另一种装饰风格，装饰材料的颜色普遍偏深，给人的感觉更奢华。产品的展示直接运用于展区装饰上，展示效果直观有场景感。空间中还搭配了躺椅，营造了舒适感，也体现了一种生活方式。

○ 分区赏析 ▶
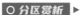

划分了展示区、洽谈区、休息区和工作区，休闲区融入了城市园林主题。在休闲区与展示区之间，用低矮的玻璃进行隔断，使空间内外通透，不会产生沉闷感。

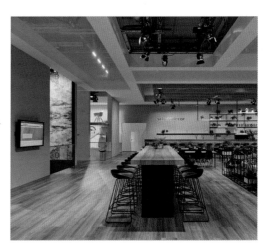

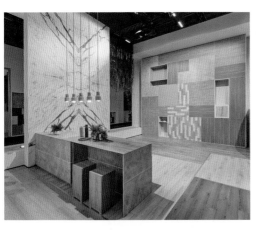

◀ ○ **配色赏析**

展区的设计非常注重配色的搭配性，产品以块状结构陈列在空间中，有一定的色差但并不会产生冲突感，有序的结构设计能帮助参展者清晰的识别每一种装饰材料。展区的配色风格也显示了一种装饰设计趋势，不同的展区采用不同的色彩搭配方式，所营造的视觉感受也有很大的区别，为参展者带来了不同的视觉体验，并展示了不同的装饰设计风格。

○ **其他欣赏** ○　　　　○ **其他欣赏** ○　　　　○ **其他欣赏** ○

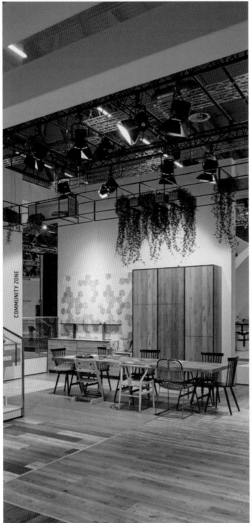

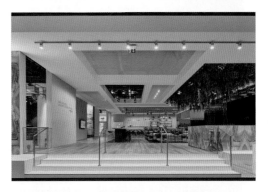

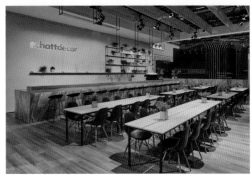

7.3 活动庆典展示设计

　　企业开展庆典、节日或发布会等形式的活动，也需要进行展示设计。活动类展台有很多互动环节，因此展示设计要更加注重互动体验。大型活动有时会在户外举行，而户外场地一般较大，可以放置大型展示道具。但户外展示容易受天气的影响，在设计时需要考虑天气因素对展览展示的影响。

7.3.1 发布会活动展示设计

　　发布会是企业对外发布信息，提升企业形象的一种活动形式，有新品发布会、战略合作发布会和融资发布会等多种类型，对企业来说，发布会具有重大意义。要让发布会给现场的来宾留下印象深刻，需要重视发布会会场的布置。发布会会场一般要设置签到区、通道、休闲区、餐饮区以及活动讲演区等功能区。

	CMYK 85,87,58,35	RGB 51,43,67		CMYK 41,32,23,0	RGB 165,167,179
	CMYK 0,96,94,0	RGB 255,1,1		CMYK 0,0,0,0	RGB 255,255,255

○ **思路赏析**

这是汽车品牌发布会活动讲演台，讲演台高于嘉宾座位，采用对称布局，使舞台显得更加平稳高大，而璀璨的灯光则起到了渲染氛围、凸显讲演区的作用。

○ **配色赏析**

红色的展车在灯光的照射下具有很强的立体感，背景板版面被划分为两部分，图文在色彩上形成鲜明的对比，在黑色背景衬托下，白色和红色字体非常清晰明了。

○ **设计思考**

讲演区是发布会活动的重要区域，该区域要根据来宾人数安排座椅摆放方式，围绕发布会主题布置讲演台，现场灯光、展品和展具的布置要协调统一。

	CMYK 7,23,20,0	RGB 241,209,198
	CMYK 55,100,63,19	RGB 126,28,66
	CMYK 24,21,93,0	RGB 215,197,13
	CMYK 2,0,9,0	RGB 253,254,240

	CMYK 37,7,3,0	RGB 173,217,244
	CMYK 18,55,83,0	RGB 219,139,54
	CMYK 9,18,15,0	RGB 237,218,211
	CMYK 77,42,51,0	RGB 64,128,127

○ 同类赏析

上图展示了生物制药企业发布会会场的签到区。签到区的背景板突出醒目，DNA双螺旋图来突出了企业性质。

○ 同类赏析

发布会活动互动区，展示设计侧重互动功能，具有很强的娱乐性。在进入主会场前，来宾可以在该区域进行互动体验。

 ○ 其他欣赏 ○　　　○ 其他欣赏 ○　　　○ 其他欣赏 ○

7.3.2 户外互动展示设计

展示活动按场所不同可分为室内展示活动和户外露天展示活动两种类型，企业的节庆活动、营销活动多为户外展示活动。

户外展示活动不容易受空间限制，更侧重于互动环节的设计，企业可以通过有趣的互动体验来让品牌形象深入人心。

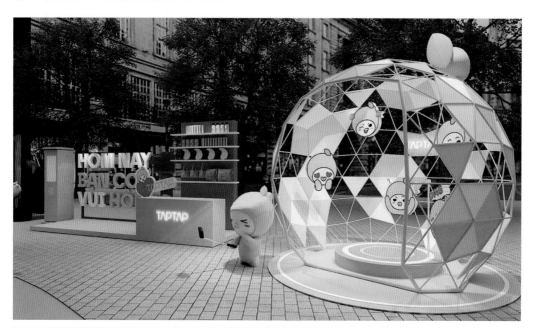

	CMYK 10,16,81,0	RGB 245,217,56		CMYK 34,0,50,0	RGB 184,249,159
	CMYK 39,91,100,5	RGB 173,55,27		CMYK 4,40,60,0	RGB 248,178,108

○ **思路赏析**

展示道具可爱有趣，两种展具都具有互动功能，可以吸引活动参与者主动参与互动，在潜移默化中拉近受众与品牌之间的距离。

○ **配色赏析**

活泼鲜艳的色彩更容易被人们感知，展具的配色抓住了这一视觉特点，使用较为鲜亮的黄色作为主色，配合灯光以吸引人们的注意力。少量的红色、橙色调和色彩，保证了视觉舒适度。

○ **设计思考**

户外展示活动中的互动展具可以营造火爆的活动氛围，帮助企业增强活动效果。但互动展具的参与门槛不宜过高，简单有趣的互动展具更能吸引人们的广泛参与。

	CMYK 54,18,0,0	RGB 123,186,240
	CMYK 51,100,58,10	RGB 144,2,74
	CMYK 14,3,4,0	RGB 226,239,245
	CMYK 18,8,51,0	RGB 225,226,148

	CMYK 92,68,18,0	RGB 0,88,156
	CMYK 78,27,24,0	RGB 0,154,188
	CMYK 59,5,0,0	RGB 87,201,255
	CMYK 0,0,1,0	RGB 255,255,253

○ 同类赏析 ▲

互动展具名为"城市跑道",是一条长达140米的充气跑道,跑道上用大型充气玩具来作为障碍物,互动形式具有很强的趣味性。

○ 同类赏析 ▲

这是化妆品品牌户外活动展馆,名为"Water Lovers",由可回收塑料瓶搭建而成。该展示活动旨在唤起人们对塑料垃圾污染的关注。

○ 其他欣赏 ○	○ 其他欣赏 ○	○ 其他欣赏 ○

深度解析　户外活动展示设计

　　在户外宣传活动中，新奇有趣的互动展具可以帮助活动现场快速聚集人气，增强活动的氛围感。

　　本案例是一些食品品牌的户外展示活动现场。活动现场大量运用了互动展具，这些互动展具也是企业进行产品宣传的工具。

	CMYK	24,34,76,0	RGB	210,174,77		CMYK	10,6,83,0	RGB	248,235,43
	CMYK	26,100,92,0	RGB	202,19,39		CMYK	82,55,77,18	RGB	53,95,73

○ 思路赏析 ▶

展具的设计达到了互动体验和产品宣传的目的，产品被放大制作成模型展示在露天活动现场，活动参与者可以进行拍照、触摸等互动体验。互动形式参与门槛低，可以有效吸引活动参与者驻足，在互动中加深参与者对产品的印象。

◀ **○ 色彩赏析** ▶

产品模型还原了产品包装的色彩，以让活动参与者能够对产品形成统一的感知。装饰性展具使用了饱和度较高的红色、黄色和绿色等色彩，色彩鲜艳醒目，在远处也能发挥吸引视线的作用。鲜艳的配色更容易给人留下深刻印象，也更容易激发儿童的兴趣。

◀ **○ 展示赏析**

展具组合构成"2021"数字，数字"1"被产品代替，产品的融入自然和谐，不会让人觉得有冲突感。展具造型美观有趣，采用中心式构图手法，活动参与者在进行拍照互动时，只需将焦点对准中心位置即可。

○ 展示赏析 ▶

以墙绘涂鸦的方式实现展示互动，展示场景真实生动，能够营造回归自然的氛围。产品成为展示的核心，也能满足互动需求，充分体现了展具的使用价值。

◀ ○ **配色赏析**

采用对比色配色方法，红色和绿色为互补色，强烈的色彩反差使两者的色彩显得更为鲜艳。为避免色彩过强的视觉刺激，用纯度较低的橙色作为背景，色彩上有比例差，减弱了互补色的冲突感，使展具色彩能够互相衬托，产生和谐之感。

○ **其他欣赏** ○　　　　○ **其他欣赏** ○　　　　○ **其他欣赏** ○

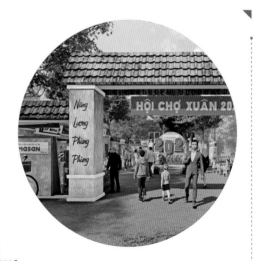

7.4 橱窗展示空间设计

　　橱窗是商业展示空间进行店铺宣传的重要媒介，其外形与窗口相似，因此被称为橱窗。橱窗一般用于展示店内的样品、新品，临街橱窗的展示效果会直接影响行人对店铺的第一印象。橱窗有两大作用，一是展示陈列商品，二是吸引行人的视线，因此橱窗设计要突出商品特点，并利用富有表现力的视觉设计来吸引潜在顾客。

7.4.1 服饰鞋包类橱窗设计

服饰鞋包类专卖店的橱窗要根据商品风格样式来设计，以传播品牌调性、塑造品牌形象为主要目的。服饰鞋包一般要借助模特、展台和装饰摆件等展示道具来展示，陈列时要注意陈列方式的设计，要善用叠放、堆积或吊挂等陈列方式以突出服饰鞋包的样式、材质和色彩。

	CMYK 9,44,97,0	RGB 238,165,62		CMYK 25,29,37,0	RGB 204,184,160
	CMYK 28,64,100,0	RGB 199,115,0		CMYK 9,6,10,0	RGB 238,239,233

○ 思路赏析

橱窗设计展现了一种视觉艺术。设计师把自然景象与建筑空间都搬进了橱窗，在同一个地点叠加展示了两种景观，两种景观形成鲜明对比，用以投射梦想生活。

○ 配色赏析

橙色是品牌的代表色系，橱窗用大面积的橙色营造出张扬狂野的品牌个性，服装为亚麻色，与橙色搭配并没有产生冲突感，整体配色古典而华丽。

○ 设计思考

本案例的橱窗设计充满幻想色彩，展示设计耐人寻味。这一设计手法也可以给予我们一定的启发，商业展示空间可以利用橱窗艺术来讲述品牌故事，用大胆的设计来突破常规。

	CMYK	35,29,30,0	RGB	180,177,172
	CMYK	5,47,44,0	RGB	244,163,133
	CMYK	1,1,1,0	RGB	252,252,252
	CMYK	93,88,89,80	RGB	0,0,0

○ 同类赏析 ▲

店铺售卖的商品是冬装，橱窗设计设想了一幅宁静的冬景，小鹿、银色的纸树森林代表了冬日森林，寓意着人与动物和谐共存。

	CMYK	78,65,69,27	RGB	65,76,70
	CMYK	12,0,11,0	RGB	233,253,241
	CMYK	26,37,80,0	RGB	207,169,68
	CMYK	69,7,50,0	RGB	68,183,154

○ 同类赏析 ▲

服饰鞋包组合陈列在临街橱窗中，橱窗中使用的装饰道具为云朵，充分体现了橱窗主题"Ted's Cloud Pleasers"。

○ 其他欣赏 ○	○ 其他欣赏 ○	○ 其他欣赏 ○

7.4.2 珠宝首饰橱窗设计

　　对于展示珠宝首饰类的商业空间而言，橱窗的设计极为重要。一件首饰饰品，如果随意地摆放在橱窗中，是无法体现商品档次和款式的。珠宝首饰可以用质量的展示道具来陈列，再通过摆放设计、灯光布置来体现商品的品位。另外，还可以结合产品故事设计橱窗主题，从而赋予商品更高的情感价值。

	CMYK 28,22,28,0	RGB 194,192,180		CMYK 0,0,0,0	RGB 255,255,255
	CMYK 93,89,32,1	RGB 48,58,120		CMYK 17,16,44,0	RGB 225,214,158

○ **思路赏析**

橱窗的主题是"钻石假日酒店"。设计师运用具有立体感的模型道具设计了一个微景观假日酒店，戒指被陈列在"酒店"的窗口，橱窗设计独特而有故事性。

○ **配色赏析**

深蓝色高雅耐看，白色平静柔软，两者搭配起来非常合拍自然，黄色为橱窗带来了一丝高贵气息。橱窗的配色能衬托商品的档次，营造了一个浪漫、梦幻的展示空间。

○ **设计思考**

造型别致，富有艺术感的橱窗会增强珠宝首饰对消费者的吸引力。珠宝首饰橱窗要巧用造景来增强感染力，获得低调奢华的视觉效果。常用的布景装饰有花卉、绿植、蝴蝶和油画等。

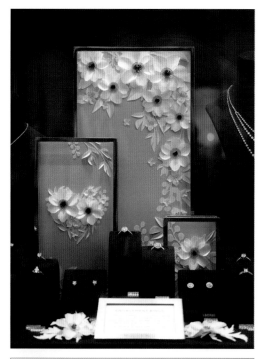

	CMYK	62,36,25,0	RGB	111,148,174
	CMYK	77,72,57,20	RGB	74,72,85
	CMYK	1,1,1,0	RGB	74,72,85
	CMYK	18,10,8,0	RGB	217,224,230

	CMYK	64,72,100,42	RGB	82,58,24
	CMYK	14,26,30,0	RGB	226,198,177
	CMYK	31,23,40,0	RGB	191,190,159
	CMYK	64,48,45,0	RGB	111,126,131

○ 同类赏析　　　　　　　　　▲

饰品组合陈列在橱窗中，搭配背景装饰突出商品系列，深色的展具在灯光的配合下，更能凸显饰品的光泽感。

○ 同类赏析　　　　　　　　　▲

商品的展示很有新意，用高贵的笼养观赏鸟金丝雀做装饰性展具，手表被陈列在金丝雀笼中，以此来凸显商品的珍贵性。

○ **其他欣赏** ○　　　　○ **其他欣赏** ○　　　　○ **其他欣赏** ○

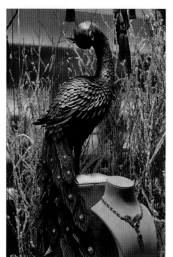

7.4.3 专题式橱窗设计

商业展示空间的橱窗不是一成不变的，应根据季节变化、营销需要改变陈列主题和风格。结合季节、节日、活动主题和商品系列来设计橱窗，要根据季节节日、活动主题以及商品特点来确定具体的搭配道具，比如春季使用典型元素自然植物、冬季运用典型元素雪花。设计时还要确保橱窗主题能与商品契合，这样才能让陈列展示搭配更加和谐。

	CMYK 92,87,88,79	RGB 3,3,3		CMYK 69,1,14,0	RGB 2,196,231
	CMYK 25,5,79,0	RGB 216,225,72		CMYK 3,53,88,0	RGB 247,148,29

○ 思路赏析

上图展示了某运动鞋品牌的橱窗设计效果，画面以动画科幻情景剧主角——瑞克和莫蒂为主题。在动画中瑞克和莫蒂可以实现空间穿越，橱窗中引入了这一概念，并以此来体现运动鞋的灵活性。

○ 配色赏析

结合动画为作品展示橱窗配色，采用邻近色色彩搭配手法，绿色、蓝色、黄绿相互衬托，使画面看起来既有层次感又和谐统一，少量的暖色做点缀，点缀效果突出醒目。

○ 设计思考

专题式橱窗展示要在季节、节日或活动到来之前就做好展示陈列，这样才能达到良好的宣传效果。橱窗中陈列的商品不宜过多，要做到让行人从远近处、正侧面都能看到橱窗的展品。

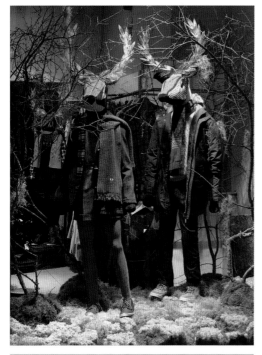

	CMYK	15,18,14,0	RGB	223,211,211
	CMYK	80,60,100,36	RGB	51,73,8
	CMYK	32,32,60,0	RGB	192,173,114
	CMYK	3,60,61,0	RGB	246,135,92

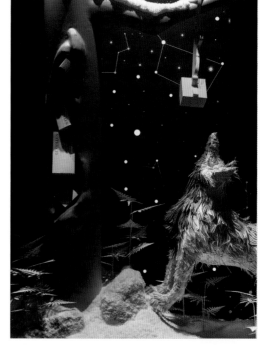

	CMYK	61,33,14,0	RGB	112,157,198
	CMYK	96,88,66,52	RGB	255,224,1
	CMYK	6,14,87,0	RGB	246,71,6
	CMYK	5,4,7,0	RGB	245,244,239

○ 同类赏析 ▲

这是为圣诞节设计的橱窗，设计灵感源于"林地"，设计师用苔藓、悬垂树枝来营造林地景观，并用品牌标志制作了鹿角。

○ 同类赏析 ▲

雪花、星座和礼物盒都意味着圣诞节的到来。该橱窗展示了狼在白森林中争夺礼物的故事，寓意着抓住坠落的礼物。

○ 其他欣赏 ○　　○ 其他欣赏 ○　　○ 其他欣赏 ○

深度解析　创意橱窗设计

　　橱窗是商业空间主要的视觉营销工具，具有很多创意表达形式。很多品牌的橱窗都有鲜明的个性特征，从而通过橱窗艺术来诠释品牌创意，引领时尚潮流。本案例的橱窗具有独创性，展示形式新颖而有趣，设计师采用突破常规的设计方式赋予了展品极强的艺术性。

	CMYK	RGB		CMYK	RGB
	77,71,0,0	87,85,184		71,7,18,0	0,187,218
	14,9,100,0	225,55,3		0,2,0,0	254,252,253

◀ ○ **思路赏析**

橱窗的主题是"Fantasy Factory"（幻想工厂），设计师采用橱窗艺术展现出工厂中的繁忙景象。穿着连体衣的工人、正在运转的机器、被加工的产品……橱窗的布置仿佛再现了品牌生产产品的全过程，也呼应了"幻想工厂"这一橱窗主题。

○ **配色赏析** ▶

橱窗的用色很大胆，每一个橱窗都使用了饱和度较高的对比色搭配手法，色彩上带来的视觉冲击感很强。右图背景使用了橙色到紫色的渐变色，工人身着蓝绿色服装，与背景形成鲜明反差。整体配色没有选择正红色、正蓝色这样的原色，而是选择了中间色，如橙红、紫红色，色彩上有过渡，用色高级优雅。

◀ ○ **陈列赏析**

商品并没有与橱窗主题脱离开来，而是与背景装饰很好地融为一体。左图中产品的陈列错落有致，呈阶梯状分布，每一种产品都对应一个小小的工人，呼应了橱窗主题。

○ **配色赏析** ▶

配色讲究色彩比例关系，主色约占了70%的色彩面积，橙红色作为点缀色，只占了约10%的色彩面积，因此即使色彩饱和度较高也不会让画面显得花哨。

▷◁ 展具赏析

每个橱窗中选用的展示道具都紧贴主题，但又有所区别，使每个橱窗都有自己独特的表达方式。左图呈现了产品加工的场景，宝宝被摆在"工厂流水线"上，反映出产品生产时的状态，展具的布置展现了"幻想工厂"的新奇构想。

○ 其他欣赏 ○　　　○ 其他欣赏 ○　　　○ 其他欣赏 ○

色彩搭配速查

色彩搭配是指对色彩进行选择、组合后以取得需要的视觉效果。搭配时要遵守"整体协调，局部对比"的原则。本书列举了一些常见的色彩搭配方案，供读者参考使用。

○ 柔和、淡雅

CMYK 4,0,28,0 CMYK 23,0,7,0 CMYK 0,29,14,0	CMYK 0,29,14,0 CMYK 7,0,49,0 CMYK 24,21,0,0
CMYK 45,9,23,0 CMYK 0,28,41,0 CMYK 0,29,14,0	CMYK 0,52,58,0 CMYK 0,74,49,0 CMYK 0,29,14,0
CMYK 0,29,14,0 CMYK 0,0,0,0 CMYK 46,6,50,0	CMYK 0,28,41,0 CMYK 4,0,28,0 CMYK 45,9,23,0
CMYK 56,5,0,0 CMYK 0,0,0,0 CMYK 23,0,7,0	CMYK 24,0,31,0 CMYK 45,9,23,0 CMYK 4,0,28,0

○ 温馨、清爽

CMYK 0,28,41,0 CMYK 27,0,51,0 CMYK 23,18,17,0	CMYK 0,29,14,0 CMYK 24,21,0,0 CMYK 24,0,31,0
CMYK 23,0,7,0 CMYK 23,18,17,0 CMYK 27,0,51,0	CMYK 24,21,0,0 CMYK 0,29,14,0 CMYK 23,0,7,0
CMYK 27,0,51,0 CMYK 0,0,0,0 CMYK 43,12,0,0	CMYK 24,0,31,0 CMYK 0,0,0,0 CMYK 59,0,28,0
CMYK 24,21,0,0 CMYK 0,0,0,0 CMYK 43,12,0,0	CMYK 45,9,23,0 CMYK 0,0,0,0 CMYK 27,0,51,0

○ 可爱、快乐

CMYK 59,0,28,0 CMYK 29,0,69,0 CMYK 1,53,0,0	CMYK 0,54,29,0 CMYK 0,0,0,0 CMYK 0,28,41,0
CMYK 48,3,91,0 CMYK 0,52,91,0 CMYK 4,25,89,0	CMYK 0,96,73,0 CMYK 0,0,0,0 CMYK 0,52,58,0
CMYK 50,92,44,1 CMYK 29,14,86,0 CMYK 66,56,95,15	CMYK 25,47,33,0 CMYK 7,0,49,0 CMYK 70,63,23,0
CMYK 0,74,49,0 CMYK 10,0,83,0 CMYK 74,31,12,0	CMYK 78,28,14,0 CMYK 23,18,17,0 CMYK 0,74,49,0

○ 活泼、生动

CMYK 0,74,49,0 CMYK 8,0,65,0 CMYK 48,4,72,0	CMYK 70,63,23,0 CMYK 0,0,0,0 CMYK 0,54,29,0
CMYK 0,52,91,0 CMYK 30,0,89,0 CMYK 27,88,0,0	CMYK 48,3,91,0 CMYK 0,0,0,0 CMYK 0,73,92,0
CMYK 0,52,91,0 CMYK 10,0,83,0 CMYK 78,28,14,0	CMYK 26,17,47,0 CMYK 27,88,0,0 CMYK 49,3,100,0
CMYK 0,73,92,0 CMYK 8,0,65,0 CMYK 80,23,75,0	CMYK 25,99,37,0 CMYK 79,24,44,0 CMYK 4,26,82,0

○ 运动、轻快

CMYK 0,74,49,0 CMYK 10,0,83,0 CMYK 89,60,26,0	CMYK 0,52,58,0 CMYK 0,0,0,0 CMYK 87,59,0,0
CMYK 0,52,91,0 CMYK 4,0,28,0 CMYK 83,59,25,0	CMYK 25,71,100,0 CMYK 29,15,82,0 CMYK 83,59,25,0
CMYK 48,3,91,0 CMYK 0,74,49,0 CMYK 83,59,25,0	CMYK 83,59,25,0 CMYK 0,0,0,0 CMYK 45,9,23,0
CMYK 67,0,54,0 CMYK 10,0,83,0 CMYK 83,59,25,0	CMYK 77,23,100,0 CMYK 4,26,82,0 CMYK 83,59,25,0

○ 华丽、动感

CMYK 48,3,91,0 CMYK 0,52,80,0 CMYK 78,28,14,0	CMYK 29,15,94,0 CMYK 0,52,80,0 CMYK 74,90,1,0
CMYK 0,96,73,0 CMYK 92,90,2,0 CMYK 29,15,94,0	CMYK 100,89,7,0 CMYK 10,0,83,0 CMYK 0,73,92,0
CMYK 52,100,39,1 CMYK 4,25,89,0 CMYK 25,100,80,0	CMYK 4,26,82,0 CMYK 92,90,2,0 CMYK 0,96,73,0
CMYK 0,96,73,0 CMYK 89,60,26,0 CMYK 10,0,83,0	CMYK 4,25,89,0 CMYK 79,24,44,0 CMYK 26,91,42,0